毛尖

夜短夢長

The Big Sleep

Essays

目次 Contents

推薦序　追回在電影院中失落的似水年華　李歐梵　　5

自序　沒有誰是殺不死的，但是　　9

輯一：經典名作這樣看

第一回　人生處處有殺機：現代謀殺藝術　　17

第二回　熱牛奶加冰牛奶：關於欲望輕喜劇　　37

第三回　有閃電的地方稻子才長得好：影史中的外遇　　55

第四回　電影史的終極主人翁：只要你上了火車　　79

第五回　一個人可以在哪裡找到一張床：男人和火　　107

第六回　並不是每天都有事情可慶祝：一場歡愉，三次改編　　135

輯二：影癡關鍵字

第一回　老K，老A，和王‥三場銀幕牌局　　165

第二回　奇數‥三部命運電視劇　　193

第三回　二貨‥獨一無二的傻瓜們　　229

第四回　大於鈕釦，小於鴿子蛋‥三個梁朝偉和愛情符號學　　257

第五回　結尾‥經典E‧N‧D‧I‧N‧G　　281

後記　該流的眼淚已經流過　　313

追回在電影院中失落的似水年華

李歐梵

毛尖向我索序，我頗為意外。看了她本集子的大部分文章，才知道她請我寫序是有道理的，不只是因為我算是她的老師，她是我的書《上海摩登》的中文譯者。多年來，她在上海，我在香港，我們跨越雙城，靈犀一線通。她和我妻子玉也變成了好朋友。每次到上海，必定要找「上海沙龍」的主人毛尖。

說毛尖才華橫溢，等於是廢話。她最令我吃驚的是速度：非但說話猶如機關槍，有時快到我的老耳朵聽不清，而且對與各種知識的吸收更是如此，譬如老電影。我倚老賣老，自以為積數十年觀影的經驗，在腦海裡留下數千部老電

影的鏡頭，特別是經典老片，可以如數家珍。然而歲月不饒人，很多我當年可以如數家珍的影片，劇情都忘得差不多了，看了這本書的前半部，我已經對毛尖甘拜下風，也心存感激，因為她的文字把我失落在電影院中的似水年華追回來了。毛尖這個小妮子（在我面前，她永遠是如此）也真厲害，哪裡有這麼多時間看這麼多部電影？而且把劇情記得這麼清楚！她的「影齡」（看電影的歲數）不會超過二十年吧，但卻能把一個世紀的世界電影經典觀賞殆盡。本書提到的老片子，有的連我也從來沒有看過，下次到上海一定要向她借來看。

我這個老影迷真的是看電影長大的，從六七歲父母親在南京第一次帶我進電影院看《小鹿斑比》（Bambi；1942）到現在，至少也有六七十年了吧，毛尖利用新科技，似乎把這六七十年的觀影歲月濃縮在現今這本書中，讓我從她的文字中重溫舊夢。我一面看一面叫好，有時也不免帶點自憐，歲月如流水，就這麼流走了，不見痕跡，唯一留下來的就是看過的老電影的碎片。例如楚浮的《夏日之戀》（Jules et Jim；1962）我最早是在六十年代出芝加哥一家二流戲院看

6

的，看完了又看，低迴再三，世上還有這樣的愛情！對飾演凱薩琳的珍妮·摩露（Jeanne Moreau）簡直是頂禮膜拜。毛尖說得好：凱薩琳的放蕩不羈重點放在「不羈」，今天的愛情片只能描寫半色情的放蕩。她把法國電影中的這類「歡暢的愛情」電影系譜追索到奧菲爾斯（Max Ophüls）導演的《歡愉》（Le Plaisir；1925），真是洞見。更令我吃驚的她把泰利埃姑娘（此片主角）和徐克的《笑傲江湖 II：東方不敗》（1992）中男變女（還是女變男？）的林青霞，以及《夏日之戀》中的凱薩琳連在一起，認為是一種「擴大生命的做法」，是「更好的我們，也是更壞的我們」──妙極！妙極！我今晚就要找出《歡愉》和《東方不敗》的影碟來重溫舊夢，喚醒更好的我。《夏日之戀》在我的心目中更佔有「不敗」的地位，隨便其他人怎麼評論，楚浮永遠是我頂禮膜拜的對象，只有他的電影可以勾起我無盡的回憶，但至今還不敢重看。

毛尖的書不是寫給我這種上了年紀的老影迷看的，而是要教育年輕的一代。她在每一篇文章中，幾乎都不厭其詳地介紹每一部老電影的劇情，生怕後

生小子看不懂，或沒有耐性看。我希望這本書能夠賣得好，即便不能暢銷，至少也應該在年輕影迷圈中鼓動一個風潮：不要再去追逐鋼鐵人和蜘蛛人吧，多膜拜幾位老電影中的男神和女神，他們雖然已經故世，但在銀幕上留下的影子卻真正令我們歡暢。

自序

沒有誰是殺不死的，但是

電影評論寫了二十年，影評人也逐漸成了讓人陽痿的身份，不過好在電影輝煌過一百年，看完爛片回家看個牛片，有時甚至覺得爛片也有爛片的好，看了《東成西就2011》，才深切知道一九九三年的《東成西就》有多好。人生熙熙攘攘，沒見過張國榮扮演的程蝶衣，怎麼就能說姜文不適合這個角色？

不過，姜文說他不想演霸王，沒難度，要演就得演虞姬，倒讓我別有好感。這才符合：電——影——夢。而對我自己來說，把這些年看過的好電影，長短鏡頭蒙太奇般剪輯在一起，也就是我的電影夢。譬如說，在描述一列夢想火車時，我希望是，《將軍號》（*The General*；1926）裡的巴斯特・基頓（Buster

Keaton）擔任火車司機，《士兵之歌》（Ballad of a Soldier；1959）裡的「魔鬼中尉」是列車長，然後，裝上希區考克的「火車怪客」，向著由《嚴密監視的列車》（Ostre Sledované Vlaky；1966）主人翁米洛斯擔任調度員的車站進發。

火車，男人和少年，老婆和小老婆，欲望和謀殺，愛和歡愉，這些電影關鍵詞，構成了本書的第一輯。猛衝猛打，縱馬疾馳，現實人生中沒有快意江湖的太陽，我們至少還有電影。殘破的人生和被鄙棄的廢物都能在電影中獲得一席之地，他們粗礪地咄咄逼人地叫停高頭大馬：來，到銀幕前比試一下。

生機勃勃就是美。我喜歡電影裡的這種莎士比亞傳統，銀幕締造著全新的人類學概念。費里尼鏡頭裡，暴跳如雷的男人、乳頭碩大的女人、獅面的數學老師、被荷爾蒙弄得急火攻心的少年，不管是英雄還是妓女，顯赫還是潦倒，他們都是銀幕神族，我們藉此確認此生不虛，確認自己也曾被世界之初的火光照耀。我把費里尼的《阿瑪珂德》（Amarcord；1973）和《站在我這邊》（Stand by Me；1986）、《逍遙騎士》（Easy Rider；1969）寫在一起，集合在「火」下，

就是為了緬懷我們曾經住過的奧林帕斯山，在人類的童年時代，男人說要有火，就會有火。

那是二○一六年。

二○一七年開頭，我有很長一段時間沒有看一部電影，好像被一種奇怪的電影虛無主義籠罩，我準備棄絕電影重回經典文學的懷抱，我一天看一本小說，重溫《傲慢與偏見》，重溫《紅樓夢》、《金瓶梅》，懷著脫胎換骨的決心堅持了半個月左右，在一家服裝店看到老闆在搜亞蘭・德倫（Alain Delon）照片，他說門口擺的這款風衣據傳是從亞蘭・德倫電影中複製的。我溜了一眼那款亞蘭・德倫，《午後七點零七分》（Le Samouraï; 1967）啊，馬上回家翻出一堆梅爾維爾（Sean-Pierre Melville），重開影戒。

而回頭想想，半輩子過去，電影不僅成了我生活的度量衡，一節課是半場電影，一個暑假是一千場，四年大學是兩萬場，活一百歲，就是活過四十萬部電影。電影，似乎也只有電影，讓我完整地走過了《戀人絮語》描述的所有

階段，包括沉醉、屈從、相思、執著、焦灼、等待、災難、挫折、慵倦以及輕生、溫和、節制等，面對電影，就像羅蘭‧巴特說的，我控制不住被它席捲而去，而這一去，就像「二進宮」的賭徒，回頭無岸。

二〇一七年的第二輯，就是用賭徒視野串起的影視小史。我本來的願望是寫出一副牌，包括大王小王，老A老K，黑桃紅鉤，再一路從十到九，八，七，六，五，四，三和二，但是沒有全部完成，最後因為年關降臨，匆匆〈結尾〉。這一輯，雖然電影主題和主人翁都風馬牛不相及，比如影史二貨和梁朝偉扮演的三個情人角色，一個是最熱鬧的大怪路子，一個是相對高冷的惠斯特橋牌，但是，我們看影視劇，不就是為了讓天空和大地相遇，讓恨和愛，善和惡，成為彼此的精神食糧嗎？

收在此書中的文章，除了〈大於鈕釦，小於鴿子蛋：三個梁朝偉和愛情符號學〉發在《文藝爭鳴》，其他都刊發在《收穫》上。感謝歐梵老師賜序。我的電影口味可能跟歐梵老師不一樣，但是老師談起楚浮談起高達的飛揚神情，

卻讓我知道，好電影就是青春藥。

而對於我自己來說，這麼多年，花了這麼多時間看了這麼多電影，有時我會想起柏格曼（Ernst Ingmar Bergman）的一句話：「我一直到五十八歲才走出青春期。」柏格曼說的青春期，強調的是悲慘，但我依然認同這句話，因為它揭示了電影的力量。歲月殘酷，電影殘酷，但影迷不老。銀幕高調也好低音也好，從來不會真正讓我們軟弱，就像看《權力遊戲》（Game of Thrones；2011-2019），我們經得起前面七季的血腥史詩，也承受得住最後一季的嘩啦雪崩。

寫本書最後兩千字的時候，《權力遊戲》的終季還沒有降臨，那時我和世界上成千上億的《權力遊戲》迷一樣，被此劇的莎士比亞氣質弄得心魂蕩漾，人的尺寸可以多麼龐大，生死都乾杯一樣，愛情從來不是主唱，政治才是終極boss。然後呢，二〇一九年的夏天還沒有開始，我們就劈哩啪啦被打腫了臉。夜王呼啦死了，龍媽呼啦瘋了，瑟曦呼啦軟了，所有的人設都崩塌，連龍設都完蛋。最後，看到情人版詹姆回到瑟曦身邊，直接毀掉騎士版詹姆，我默默地

唸了一遍此劇箴言：凡人皆有一死。神劇也是。

生活是殘酷的，但是，我們影迷沉淪了嗎。當天晚上，我就開始收看《破冰行動》（2019），「破冰」了以後，我又看《金錢戰爭》（Billions；2016-2019）看《玫瑰的名字》（The Name of the Rose；1986）。沒有誰是殺不死的，但是，影迷永遠有力氣攘起頭來，像艾莉亞那樣，面對死神說：Not today。

這是電影原力。這是教我們哭著哭著又能笑的生命掌力。所以，我把此書獻給所有和我一樣，被電影鬼迷了心竅的朋友。道路，房屋，花草，都會消逝，但是它們只要出現在銀幕上，就能千萬次地重新活過來。只要我們背後還有光投向前方，幕布就能變成綢緞，重新把我們擦得閃閃發亮，擦得我們好像從來沒有經歷過傷害，擦得我們好像還是新的。

輯一

經典名作這樣看

第一回

人生處處有殺機：現代謀殺藝術

1

一百多年前，第一部警匪片誕生，愛德溫・波特（Edwin S. Porter）導演的《火車大劫案》（The Great Train Robbery；1903），用十一分鐘時間非常流暢地講述了四個匪徒搶劫一輛火車，之後被一夥巡警擊斃的故事。

除了電影初期的偉大技術，這部電影令人難忘的是它的灰色基調。匪徒劫車後，有人去向巡警報案，而這夥巡警當時正在一個酒吧尋歡作樂，甚至乘興放槍。之後，巡警人多勢眾擊斃匪徒，隨後便蜂擁到匪徒散落的財物上。更曖昧的是，警匪打扮基本是一樣的，這也使得電影的最後一個鏡頭成為懸疑。

電影結尾，整個銀幕定格展現一個人物正面特寫，他舉起槍，面對觀眾開了一槍，然後直接落幕。因為在前面的搶劫和追逐中，人物面部沒有特寫呈現，所以，開這一槍的到底是匪徒，還是員警，一直有各種版本。不過，不管是匪徒還是員警，這一槍都讓當年的觀眾非常不適，讓今天的粉絲非常興奮，因為這一槍，打開了正與邪的道德灰色地帶，之前的子彈是為了搶劫或反搶劫，這最後一顆子彈不是，什麼都不是。它是射向無辜觀眾席的無名子彈，來自沒有人可以預測誰也說不清來龍去脈的現代叢林，這一槍，就是現代銀幕謀殺的第一次槍聲，預告了再也封不住的傷口。

一代偵探小說大師錢德勒（Raymond Chandler）曾經說：「將雙腳蹺在辦公桌上的弟兄們知道，世界上最容易被偵破的謀殺案是有人機關算盡、自以為萬無一失而犯下的謀殺案。讓他們真正傷腦筋的是案發前兩分鐘才動念頭犯下的謀殺案。」如此，福爾摩斯也好，白羅探長也好，面對殘酷大街上突然飛出來的子彈，裹緊他們的風衣，退場了。古典偵探從裙撐時代積累的各種高冷知

18

識，再也用不上，因為窮街陋巷裡的每一個人，都可能突然成為凶手。現代凶殺，如同《火車大劫案》中的最後一槍，凶手自己行凶，自己揭露自己，而在這個世界上，唯一能把他們繩之以法的，不是法律，不是道德，也不是良心，是他們自己。

三四十年代的黑幫電影和黑色電影有很多此類表達，電影從第一人稱展開，追溯只有罪犯自己才能揭開的謎底。一九四四年的《雙重保險》（Double Indemnity）即是一個著名例子。電影一開頭，導演比利・懷德（Billy Wilder）就讓男主臉色蒼白地跟蹌進上司的辦公室，對著答錄機自曝犯罪過程：受蛇蠍美人的蠱惑，為了幫她拿到十萬元的雙重賠償，殺了她丈夫。說實在，對於現代觀眾來說，這樣的情節幾乎只是凶殺的前菜，不過，正是因為菜鳥殺人，才躲過了老法師的火眼金睛。而在這部電影中，出演老法師的還是一代梟雄羅賓森（Edwar G. Robinson）！羅賓森當年在《小凱撒》（Little Caesar；1930）中的表演，直接締造了影史第一代黑幫大佬的眼神、語氣和作風。可惜，羅賓森沒

想到，犯罪的恰恰是保險公司裡業績最好自己最看重的屬下。影片最後，講述完自己犯罪經歷的奈夫因失血過多栽倒在地，羅賓森上去幫他點了一支菸，在隱喻的意義上，一代黑道王者或許會有些感歎：好男人居然也拿起槍了。

這是一個新江湖，老派殺人犯得接受新叢林新成員。用《喋血雙雄》（1989）的臺詞來說就是：「這個世界變了，我們都不再適合這個江湖」。而在老牌殺人犯和老派殺人被掃入歷史前，英國人要為他們獻上最後的悼詞。

2

四十年代末，英國有一部電影傑作，對老派謀殺進行了集中的戲仿和嘲弄。《仁心與冠冕》（*Kind Hearts and Coronets*；1949）今天很少有人提及了，因為當年它最為人樂道的一個原因是，在這部電影中，男主亞歷・堅尼斯（Alec Guinness）一人飾演了八個角色，不僅各有特點，而且瞞天過海。大半

20

個世紀過去，雖然一星八角還是罕有匹敵，像庫柏力克拍攝《奇愛博士》（Dr. Strangelove; 1964），邀請彼得．塞勒斯（Peter Sellers）一人分飾三角，塞勒斯的頭號擔心就是，觀眾會拿他和堅尼斯比，但畢竟，一人多角不再稀奇，連帶著，《仁心與冠冕》的價值似乎也暗淡了。其實，這部黑色喜劇的重要性被堅尼斯的演技大大遮蔽了。

跟《雙重保險》一樣，電影以男主路易士第一人稱的自述開場。他說，自己的父親是義大利男高音，母親來自顯赫的阿斯科尼家族，可是因為她跟貧窮的義大利歌手私奔，遭到家族驅逐，甚至在她死後，也不被允許葬入家族墓地。路易士於是開始他的復仇之路，他的目標是，成為阿斯科尼公爵，而在他卑微的身份和尊貴的阿斯科尼公爵之間，有十二個天梯要邁，也就是說，在他之前，還有十二個順位繼承者。路易士毫不猶豫決定：一一幹掉他們。

好戲開場。這樣的故事設定，拍個六十集電視劇絕對不在話下，就算以BBC最簡練的作風，也至少得整十來集，但《仁心與冠冕》卻以大手筆用

一百分鐘時間把路易士送到了人生峰巔，而他一路的謀財害命，既是謀殺指南，也是謀殺解構。

這部電影當年的廣告語很準確：「對優雅謀殺藝術的歡樂研究」，路易士一路幹掉前途礁石，全程只有歡樂，沒有罪惡。首先，因為銀行家親戚斷然拒絕為他提供一個小職位，而他的兒子又恰好帶著情人到他工作的布店來買東西，他又恰好聽到了他們要去偷情的飯店名字，他就帶著毒藥出發了。可是，人家是來偷情的嘛，基本在房間裡沒出來，實在沒機會下毒。好不容易等到第三天下午，上流社會的狗男女終於露面，他們去划船，路易士也划船跟蹤，但狗男女一味泛舟親吻，毒藥根本沒有用武之地。不過，人生處處是殺機，路易士突然注意到河邊一個警告，意思是下午兩點河壩排水，小船危險。

路易士於是偷偷過去，解開熱吻小船的纜繩。第一次殺人輕鬆成功，路易士的畫外音是：我為這個女孩感到難過，不過想到她已經忍受了比死更壞的事情，我感到了些許的輕鬆。

路易士殺人越來越輕鬆，把排在他前面的阿斯科尼從家族名冊中一一勾掉，連觀眾都覺得爽。第一次沒用上的毒藥，輕輕鬆鬆地用在牧師舅舅身上，因為他講話實在太囉嗦；搞女權的姨媽，乘著熱氣球空中佈道，路易士用一枚箭直接把她從這個世界解雇；一路神助一路歌，他根本沒有機會接觸的海軍上將舅舅，大自然幫了他的忙，另外讓他頭疼的突然降生的家族雙胞胎，也迅速被白喉奪走生命。他用炸藥轟掉了表兄的生命，美麗的表嫂服喪未完，就願意接受他的好感。他是男神版的理查三世，不沾血的馬克白，低溫的拜倫，女人愛他，男人幫他，他的殺人手法都是經典程式：掩蓋身份，登堂入室，謀取好感，然後毒藥、炸藥或陷阱，他只管殺人，編導幫他斷後，所有的血腥都在幕後，他是最優雅的殺人犯，唯一懷疑過他殺人的是他的初戀女友現在情婦西碧拉，但西碧拉跟美麗尊貴的表嫂不一樣，西碧拉的人生中沒有道德兩個字。

或者說，這就是一部完全不講道德的電影，一部真正的無厘頭。電影對傳統謀殺的嘲諷肯定是錢德勒樂於見到的：所有那些精心設計的傳統謀殺，那些

毒藥那些陷阱，都跟遠古動物恐龍一樣，是一種書齋想像，現實永遠是：機關算盡，不如靈機一動。來看電影結尾。

路易士的自述是在監獄完成的，把他送進監獄的是誰呢？西碧拉。西碧拉要他進監獄，不是因為他殺了那麼多阿斯科尼，而是憤恨他要娶高貴的表嫂，所以西碧拉自曝和路易士的姦情並捏造了一宗與路易士完全無關的罪：她丈夫的死。臨刑前，西碧拉最後給了路易士一個機會：如果他願意放棄尊貴的表嫂來娶她，她可以翻案。路易士接受了西碧拉的條件。老牌殺人犯栽在新手西碧拉手裡，編導再一次調戲了路易士史前一樣的殺人手法，真的老套了呀，老套到已經沒有人懷疑這些死掉的阿斯科尼是被謀殺的。

影片最後，路易士在人群的歡呼聲中被釋放，監獄門口停著兩輛馬車兩個女人，西碧拉還是表嫂呢？在一生唯一的一次重大抉擇前，路易士再次接受命運插手：他把他的口述實錄落在監獄裡了，那裡有他全部的殺人經過。電影至此結束。

3

命運，唯有命運的嘀咚嘀咚聲才是最偉大的偵探。《雙重保險》裡，黑色女郎菲莉斯披著浴巾出場，我們的男主奈夫事後回想，她從樓梯上一步一步下來，踝釦一閃一閃，那就是他的大限，只是當時他只認得出忍冬的香味，辨認不出謀殺的陰影，直到菲莉斯最後拿槍對著他，他才意識到最初的羅曼蒂克是有多麼黑。所以他親手幹掉了菲莉斯，親口招供了一切，就像愛倫‧坡（Edgar Allan Poe）的小說《告密的心》（*The Tell-Tale Heart*）那樣。

《告密的心》中，殺人犯沒有任何傳統動機地殺了同樓老頭，非要說一個動機的話，就是，他看不慣老頭的眼睛。他殺了老頭，把老頭埋在地板下面，天衣無縫，完美殺人，就像希區考克（Alfred Hitchcock）《驚魂記》（*Psycho*；1960）裡的罪犯一樣，把現場全部打掃乾淨，讓觀眾看了跟著鬆一口氣。然後，員警上門來調查了。出於對自己殺人過程的絕對自信，他請員警進

屋聊，還把自己的椅子安在了下面埋屍的那個位置。員警完全相信了他的話，而且他的舉止也讓員警放心。藝高人膽大，他還跟員警扯起了家常，然後，他開始頭痛，開始耳鳴，開始聽到心跳聲，越來越響越來越快的心跳聲，最後，他衝員警喊道：「你們這群惡棍！別再裝聾作啞了！」他敲開地板，承認是他幹的。

《告密的心》是愛倫‧坡最出色的短篇，奠定了現代謀殺的現場、人物關係和全部邏輯。尤其殺人犯最後向員警喊出的那句「你們這群惡棍」，簡直可以被後來的所有黑色主人翁徵用為臺詞。在這個地平線和百葉窗一樣傾斜的灰暗世界裡，根本無所謂正義或道德，每個人都有機會墮入深淵，員警和殺人犯只是鏡像關係，大家都是「斷了氣」的虛無狗。如此，一九六〇年，當《斷了氣》（À Bout de Souffle；1960）中的米榭在電影開頭超速駕車，隨手打死追趕他的員警，現代觀眾對這個無辜的員警似乎沒有太多同情，而影片最後，當米榭被員警擊斃在街頭，觀眾對員警也完全沒有好感。

《斷了氣》是法國新浪潮的開山之作，高達（Jean-Luc Godard）用米榭殺人和被殺表達了社會的失序，而且，他不想用電影來克服這種失序。影片最後十分鐘，米榭的女友巴蒂西雅在反覆猶豫後，告發了他，然後她對他說：「我已經告發了你」，她讓他逃。米榭如果逃，來得及，但是他不想逃了，他幾乎是主動選擇了被員警擊斃。最後，他對趕過來的女友說：「你真差勁」，自己用手闔上了自己的眼睛。

在主流價值觀裡，巴蒂西雅應是大義滅親的好姑娘，但是，所有的觀眾都不喜歡巴蒂西雅的告發，覺得她害死了米榭，青年時代看這部電影，我也曾經如此討厭巴蒂西雅。不過，後來重看，尤其結尾鏡頭中，巴蒂西雅面對觀眾，迷茫又莊重地重複一遍米榭的遺言「你真差勁」時，我覺得，那一刻，高達是站在巴蒂西雅一邊的，甚至，高達要我們尊敬巴蒂西雅。正是因為她愛他，她才告發他。他要求生活永遠的新意，他的逃亡生涯已經讓他筋疲力盡，到最後他把生活的全部想像建築在她的愛情上，不堪其負的巴蒂西雅準備最後

《斷了氣》（1960）

為男友創造一次新意。那麼，讓死亡降臨讓鐘聲吟誦，宿命追上愛情只要一個電話，而這場告發，包括後來米榭的不願離開，在詩歌的疆域裡理解，他們完全可算同謀，也是在這個意義上，《斷了氣》永垂影史，巴蒂西雅永垂影史，因為她成全了米榭。

由此，米榭和巴蒂西雅聯手開闢了審定罪犯的新範疇。如果說《仁心與冠冕》終結了謀殺在道德領域內的是非對錯判斷，那麼，《斷了氣》不僅拒斥了道德判斷，還拒斥了感情判斷。高達儘管沒有旗幟鮮明地說出「巴蒂西雅應該受到讚美」，但是，在存在主義的意義上，巴蒂西雅可謂一勞永逸把米榭送入了美學高地。未來的殺人犯，都將在美學和哲學意義上接受電影的審判，一言以蔽之，在殺人這樣的事情上，電影將變得越來越不道德。

4

電影之初，凶手是我們認得出來的壞蛋，後來，謀殺案裡的主人翁是和我們擦肩而過的普通人，觀眾對凶手的看法也逐漸從懼怕變成同情，甚至讚歎。

與此同時，謀殺越來越具有形而上的指涉功能，罪犯也越來越具有遼闊洶湧的表意功能。七八十年代出現了大量謀殺題材電影，但是電影的重點卻常游離謀殺，不知道是不是電影在本質上就是反道德的，反正，看完一部謀殺題材電影，罪犯的形象古怪地在我們心中盤旋，揮之不去。我想到的是大衛·林區（David Lynch）的電影《藍絲絨》（Blue Velvet；1986）。

《藍絲絨》一直以來坐著電影史上最詭異電影的頭排椅子。這部電影大衛·林區構思了整整十三年，導演最初只有一個意象：黃昏車裡的紅唇女郎，女郎穿藍絲絨。電影出來後，扮演紅唇女郎的伊莎貝拉·羅塞里尼（Isabella Rossellini）奉獻了她從影來的最佳表演。她在頹廢的酒吧裡唱著頹廢的歌⋯

「她穿著藍色絨，藍得比夜晚還要藍，軟得比星光還要軟……」她眼神迷離，姿勢撩人，是夢女郎也是惡之花。

酒吧裡的大學生傑佛瑞很入迷地聽著，旁邊的大學生女友有點不爽。傑佛瑞的父親剛出了事故躺在醫院，他休學回家幫忙，在鎮上轉悠的時候，撿到了一隻被割下的人耳朵，交給警探卻被告知此事複雜請他置身事外，但傑佛瑞好奇，聽說酒吧歌女桃樂絲可能會與耳朵有關，他就趁著桃樂絲在唱歌的時候溜到她家去調查。調查沒結束，桃樂絲回來了，傑佛瑞匆匆躲入衣櫃。在衣櫃裡，傑佛瑞小心臟砰砰跳，他看到桃樂絲的身體，看到她滿懷恐懼地接聽一個叫法蘭克的人電話。終於，弄出聲響的傑佛瑞被桃樂絲發現，她讓他脫光衣服，她愛撫他，但不讓他看她。這時，門鈴又響，法蘭克進來，桃樂絲讓傑佛瑞躲回衣櫃。在衣櫃裡，傑佛瑞看到，法蘭克以變態的方式對桃樂絲施虐，而桃樂絲等法蘭克走後，又情挑傑佛瑞，然後用法蘭克的方式對他說：「打我！打我！」

傑佛瑞再度到桃樂絲公寓去的時候，被法蘭克和他的手下發現了。流氓們架著傑佛瑞帶著桃樂絲，極速飛車，狂野地說要帶他們去班恩那裡。在那裡，傑佛瑞發現，他們從事的是毒品交易，班恩關押著桃樂絲的丈夫和兒子，以此要脅桃樂絲，而那隻耳朵，可能就是桃樂絲丈夫的耳朵。不過，充滿血腥威脅的這一段卻被班恩的歌聲改變了色調。班恩個子不高臉色煞白，吸血鬼樣子，說話娘娘腔，但是他對羅伊·奧比森的歌曲〈在夢中〉的模仿，卻深深地打動了所有人：「糖色小精靈，夜夜進入我夢鄉，灑下星辰颼颼私語，伴我入眠，萬物如此安詳，我閉上雙眼，讓自己飄入魔法的夜晚……」

影片最後一場戲，傑佛瑞和女友晚上回家，發現桃樂絲赤身裸體血跡斑斑在自己家門口，傑佛瑞把桃樂絲安置在女友家，自己去桃樂絲公寓。在公寓裡，他發現缺耳朵男人和涉案員警已經死了，而可怕的法蘭克正追蹤他而來，他再次躲入衣櫃。但法蘭克還是發現他了，變態佬跟性虐桃樂絲一樣，一邊吸著氧，一邊摸著桃樂絲的藍絲絨睡衣，拿著槍準備幹掉傑佛瑞，不過，傑佛瑞

先開槍了。

電影隨後一個色調大切換。美好的早晨，傑佛瑞在院子裡醒來，家人女友都在身邊，看窗外知更鳥叫著一個蟲子，女友再次重複電影中的一句臺詞：「這是一個奇怪的世界。」公園裡，桃樂絲緊緊地抱住了帶著糖果帽的兒子，《藍絲絨》歌聲再起：「而透過我的眼淚，我依然可以看見，藍絲絨⋯⋯」

似乎一切回歸正常，小鎮重新灑滿陽光。不過如果只是這樣，《藍絲絨》最多是個黑色電影。大衛‧林區以鬼才馳騁影壇，從《橡皮頭》（*Eraserhead*；1977）、《象人》（*The Elephant Man*；1980）、《雙峰》（*Twin Peaks*；1990）到後來的《驚狂》（*Lost Highway*；1997）、《穆荷蘭大道》（*Mulholland Dr.*；2001），林區對「神秘」和「夢境」的刻畫一直孜孜不倦。所以，回到《藍絲絨》，這個黑色社會故事完全可以被讀解為一個超現實夢境。變態兇狠的法蘭克就是傑佛瑞的父親，他反覆吸氧的狀態跟病床上傑佛瑞父親的狀況一致，而且，法蘭克在教訓傑佛瑞之前，特意說了句：「跟我挺像」，當然最重要的是，傑佛瑞

在衣櫃裡偷窺法蘭克和桃樂絲做愛的場景，滿滿就是佛洛伊德的偷窺理論場景再現，尤其法蘭克邊吸氧邊叫媽媽的迷狂狀態，是典型的父子合一式錯亂和癡醉，如此，最後傑佛瑞射殺法蘭克，完成他的弒父，這一槍，跟傑佛瑞撿到的那個耳朵一樣，都表達為傑佛瑞向父親開戰，耳朵是告發，子彈是消滅。

其實影片多次提示了傑佛瑞的夢境狀態，渾身赤裸的桃樂絲出現在傑佛瑞家門口，小鎮青年就問傑佛瑞，是你媽嗎？而傑佛瑞一直藏身桃樂絲的衣櫃，包括後來驚恐的桃樂絲抱著傑佛瑞說，你去哪裡了我還到衣櫃裡去找你了，這些，既是童年就記憶，也是感官刺激。

不過，儘管這個夢的結構奇特又漂亮，傑佛瑞弒父的故事卻不算古怪，讓這部影片充滿詭異感的是變態的性和變態的壞人所攜帶的強烈抒情性和強烈感染力。也就是說，殺人在去道德以後，進入美學範疇的壞蛋還獲得了致命魅惑力。《藍絲絨》看過多次，每次聽到班恩用格外抒情的方式唱起「星辰颯颯私語，伴我入眠」，就覺得整個劇場被班恩催眠，如果他只是一個正常好男人，

他的吸引力不會那麼大，在我們的內心深處，敢於犯罪的人被我們悄悄放大了比例尺，他們比我們大一號，比我們有力量，當他們抒情的時候，他們在犯罪領域創造的荷爾蒙也湧入抒情領域，所以，桃樂絲被法蘭克性虐以後，她會繼續複製模仿法蘭克，對傑佛瑞發出由衷的呼籲：「打我！打我！」

這句帶有變態意味的籲求，最終刷新了現代謀殺，也終結了現代謀殺。一百多年前，從《火車大劫案》射出來的子彈，終於被證明為是一次來自被害者的邀請。資本主義的謀殺藝術至此完成它的圈地和自我循壞，此後所有的銀幕謀殺，都沒有走出殺人者和被殺的圈圈關係，殺人者或者擁有高超的人格，或者擁有謎一樣的才華，為了受害者那奇特的眼神，他們扣下扳機。

不過，有一種人從這個圈圈裡生還。下次繼續。

第二回

熱牛奶加冰牛奶：關於欲望輕喜劇

1

現代謀殺中，能夠從殺人者和受害人的圓圈關係中逃逸出來的，是「貓和老鼠」。

《湯姆貓和傑利鼠》（*Tom and Jerry*）系列從一九四〇年首播，第一集結尾，戰勝了貓的老鼠拉出一個條幅：「Sweet Home」（甜蜜的家），揭開史上最歡樂長篇動漫的序幕。這個「甜蜜」，準確地定義了湯姆貓和傑利鼠的關係，啦啦啦，啦啦啦，你的每一次追殺都是愛情旗幟，我的每一次逃命都是高潮體驗。不管你是用斧頭槌子鋸子熨斗烤箱還是鞭炮炸藥大炮，親愛的湯姆，你的

武器越驚心動魄，傑利越是能感受到你蓬勃的欲望和歡樂。

這種欲望這種歡樂，最終改寫了現代謀殺的主題，今天要談的是，欲望號喜劇。

打下「欲望號喜劇」五個字，第一個想到王晶。香港黃金時代的三級片不方便細說，但是香港喜劇中最有觀眾緣的淡黃色料理，王晶主廚的電影一定進入排行榜，比如他的「追仔」系列。從一九八三年的《花心大少》開始，王晶的追仔橋段就不斷演進，如果說謝賢和傅聲比拚魅力還是傳統模式，那麼，經過一九八七年《精裝追女仔》的練手，《追男仔》（1993）開場的恣肆已經具有色情電影的隨心所欲和無拘無束。

林青霞扮演的員警追捕歹徒，被逼急了的歹徒一把拉過路人梁家輝當人質，沒想到梁家輝是做鴨的，他又一把吻住歹徒，林青霞趁機制伏氣急敗壞的歹徒。梁家輝在這部電影中的造型就一個原則：沒下線，他在「鴨王之皇卡拉OK」裡當鴨，穿著粉色夏威夷沙灘裙唱著靡靡之音勾引中年婦女，歌到葷腥

38

處，突然解開內衣，露出一大撮用黑毛絨做的假胸毛。不過至賤有至福，梁家輝和張學友同場扮演賤人雙璧，一個贏得林青霞，一個得到張曼玉。黃金時代尾聲裡的演員後來都成了大腕，但張學友的歌迷見過他們的天皇巨星在銀幕裡賣賤嗎？他走進茶餐廳，還沒坐穩，就吆喝老闆：「來杯陰陽奶水！」這是什麼玩意，張學友就罵對方笨蛋：「熱牛奶加冰牛奶啊！」同伴馬上恭維

「老大喝東西真有品味！」

「熱牛奶加冰牛奶」，王晶淡黃色喜劇中手到擒來的一句臺詞，道出了此類輕喜劇的最常見語法。

《追男仔》中，林青霞、張曼玉和邱淑貞扮演中產階級家庭的姊妹花，無論是家境還是個人身份都是很體面的，而她們的欲望對象都和她們構成「冷熱牛奶」的反差。林青霞和梁家輝，前者是警司，後者是鴨子；張曼玉和張學友，前者是社會工作者，後者是黑幫小混混；邱淑貞和鄭伊健雖然實際背景相當，但是邱淑貞一開始的時候，是假扮風塵小神女和有錢純情哥交往的，總

之，王晶的喜劇程式基本沿用了美國在三十年代就成熟了的喜劇結構：以男女主人翁彼此接納的方式，來體現不同階層的融合，雖然實際情況是，「熱牛奶加冰牛奶」永遠是「陰陽奶水」，但是，喜劇效果就來自這種渴望成為同一種奶水的願望。

2

從一九三四年的《一夜風流》（*It Happened One Night*）到《羅馬假期》（*Roman Holiday*；1953）到《麻雀變鳳凰》（*Pretty Woman*；1990），美國愛情輕喜劇都是這種甜蜜的神話，上到公主，下到妓女，大家都能逆流進入其他階層，藉此體現美國民主社會結構波霸一樣的彈性。不過，劉別謙（Ernst Lubitsch）看到這種彈性，就笑了。

一點不誇張，劉別謙以一人之力提升了欲望輕喜劇的品格，後代美國喜劇

導演，很少敢說沒有受過劉別謙影響，像比利‧懷德的桌上就一直放著劉別謙照片，和他同時代的喜劇大師卓別林（Charlie Chaplin）也說：劉別謙能以優雅的方式表現性的幽默。

這優雅的性幽默，就是馳名影界的 Lubitsch Touch，特別難以傳譯的這個「劉別謙筆觸」，讓他在美國電影的保守年代，能夠活色生香地表達出欲望。《天使》（Angel；1937）中，黛德麗（Marlene Driebitsch）的丈夫突然帶老友道格拉斯（Melvyn Douglas）回家用餐，丈夫不知道的是，妻子和老友在巴黎曾經有過一夜情。

來看劉別謙是如何表現這一夜情的。三人進入餐廳用餐，但是鏡頭沒有跟進去，作為銀幕上的器物大師，劉別謙的「門」法最為牛逼。他用門阻擋了觀眾的視線，然後，門開了，男僕端著盤子出來⋯奇怪！夫人的牛肉沒動過。隨後，男僕端出客人的盤子⋯呃，他也沒動！雖然牛肉被切得一小塊一小塊。是牛肉出問題了嗎？終於，第三個盤子端了出來，僕人們鬆口氣，男主人可是

吃得乾乾淨淨的！

嘿嘿，不知情的男主人就因為多吃了一塊牛肉，從此成了呆萌丈夫的原型。德國出身的劉別謙把歐洲的世故和幽默帶入了美國電影，《真戀假愛》（*Trouble in Paradise*；1932）就是一個特別出色的例子，其中的犬儒式色情法在美式的愛情民主屁屁上輕輕地拍了兩巴掌。

電影一開頭，風流男爵一邊點餐一邊思考：「如果卡薩諾瓦突然變成羅密歐，和茱麗葉共進晚餐，那麼，誰會是克麗奧佩特拉？」聽不懂這句話嗎，往下看就是。男爵對侍者說，你看到那彎月亮嗎，我要那月亮照進我們的香檳。懵懂的侍者反正一律說是。終於，威尼斯的夜色帶來了男爵等待的伯爵夫人。

伯爵夫人進門一番幽怨，稱自己進酒店的時候被人看見，明天一早必然身敗名裂，男爵惶恐道那要不你還是走吧，伯爵夫人一個眼風過去意思來也來了。兩人用餐，你挑我逗。中間侍者進來插了一句嘴，說酒店有客人失竊。兩人繼續上流社會的調情，突然伯爵夫人轉了話鋒：男爵，你是個騙子，是你

42

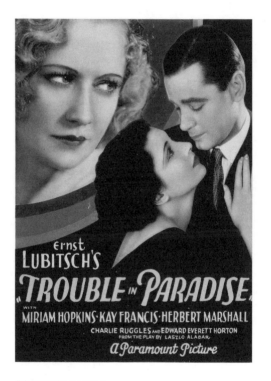

《真戀假愛》（1932）

搶劫了酒店客人。不過男爵鎮靜自若繼續用餐，細鹽胡椒和風細雨，隨後他對伯爵夫人露出更加迷人的微笑：夫人，您也是一個小偷。

同行相見歡啊，假男爵摸出懷裡的胸針還給假伯爵夫人，她則把他的懷錶還給他，「錶慢了幾分鐘，我已經把它校準了。」她得意的時候，他追上一句：「你的吊襪帶我就不還給你了。」雌雄小偷卸下面具，說話吃肉也就不用顧忌上流社會的禮節了，莉莉確認對方就是自己久仰的江湖大盜加斯頓後，激情地撲到他的懷裡，然後兩人倒在沙發上，然後是一個典型的「劉別謙筆觸」：鏡頭上只有沙發，一張閱歷豐富的沙發。

加斯頓和莉莉於是決定連袂去洗劫柯萊特香水公司繼承人的財產。加斯頓很快贏得了社交麗人柯萊特夫人的好感，登堂入室成了她的秘書，他們關係的進展又是一個「劉別謙筆觸」：攝影機對準一個鬧鐘，隨著時間的流逝，鬧鐘上的光影展示他們曖昧的加深。男僕上來敲柯萊特夫人的門，但是美麗的女主人是從秘書房間裡出來的，男僕隨後上來敲秘書的門找女主人，但她又從自己

的房間開了門，胖胖的男僕被他們搞得神志恍惚，沒有一點把柄的赤裸裸性表達，你能拿我怎麼辦？也是在這個意義上，巴贊（André Bazin）、楚浮（François Truffaut）和希區考克都對劉別謙膜拜不已，認為他是現代好萊塢的締造者。

而劉別謙為這個「現代」下的定義是，就算卡薩諾瓦變成了羅密歐，他也不能和茱麗葉在一起。電影中途，莉莉對陷入上流社會愛河的加斯頓有一個棒喝：「親愛的，你記住，你是加斯頓，你是江洋大盜！我就愛你這個江洋大盜，我崇拜你這個江洋大盜，偷騙搶是我們的本色，千萬不要變成那種吃軟飯的沒用男人！」如此，影片結束，加斯頓告別柯萊特夫人，和莉莉雙雙離開，最後，他們像開頭那樣，用自己的偷盜技巧互相抒了情：我拿走了你懷裡的項鍊，你順走了我包裡的十萬。

劉別謙的態度在於，加斯頓和柯萊特夫人互相動了情，但無論是他們的愛情還是離別都是在上流社會的犬儒語法裡，這樣電影結束的時候，觀眾會意識

到，賊還是和賊在一起比較好，也就是說，熱牛奶遇到冷牛奶能創造喜劇，但是冷牛奶和冷牛奶在一起才是命運。對這個牛奶定律的終極表述，英國人會在美學上進行蓋棺。

3

《極品基老伴》（*Vicious*）可算二十一世紀最風騷室內情景喜劇，從二○一三年首播，到去年一共也就做了兩季。此劇由英國獨立電視臺推出，主要演員平均年齡超過七十歲，大名鼎鼎的伊恩·麥克連（Ian McKellen）和戴瑞克·傑寇比（Derek Jacobi）兩位主演都是英國著名同性戀，這對爵爺在戲中扮演一對同志伴侶，他們之間的毒舌和甜蜜構成此劇的主要線索。兩人相遇時候都是小鮮肉，電視劇開場已是他們同居四十八年後，「甘道夫」麥克連扮演的弗雷迪是個飯來張口的傲嬌男，傑寇比扮演的斯圖爾特是個嗓門尖尖的怨女王，兩

46

人的共同點是，在實際年齡和心理年齡之間，有五十歲的落差。他們一起生活了半個世紀，動作和習慣已經完全趨同，但感情上還在火花四濺地互相吃醋彼此傷害或者一起傷害朋友。

他們最經常傷害的一個朋友叫維奧萊特，當然也因為維奧萊特扛得住他們的打擊。維奧萊特是個老花癡，本來，她那個年齡的女性如果不是在家含飴弄孫，至少參透了人間風月不會再受男人欺騙，但是維奧萊特不，她昂揚的花心讓她不顧高齡四處獵豔，而且她說話重口，毫不羞恥，對自己的肉身充滿信心，對年輕的男性充滿嚮往。弗雷迪和斯圖爾特的樓上搬來了清秀小野子艾什，她就很垂涎，單身派對上，她把自己和艾什一起灌醉了。第二天早上艾什赤條條醒來，看到身邊赤條條的祖母級床伴，嚇得馬上捂住胸口。艾什希望維奧萊特徹底忘記這荒唐的一夜，維奧萊特嘴上同意了，但是逮住機會她就要調戲一下艾什，她借住到弗雷迪家的時候，就對艾什說：「這下，我在下面，你在上面嘍。」好不容易，她失蹤的丈夫回來了，一大早，她就興沖沖地趕到弗

雷迪和斯圖爾特的家宣佈這個消息。

她得意地進門，落座在她的常用沙發上，愉快地宣佈浪子回巢，但是弗雷迪和斯圖爾特都不記得她曾經結過婚了。維奧萊特不在乎，她騷兮兮說她現在渾身酸麻，因為啪啪啪了。看她這麼爽，弗雷迪就要毒舌她，尤其今天是他和斯圖爾特的大日子，他們終於要結婚了。弗雷迪問她有沒有請專業化妝師：「你這樣子不請專業的是拿不出手了。」不過維奧萊特什麼時候怕過老友擠兌，她看艾什進來，立馬騷唧唧聲明她老公回來了：「他可是個超級無敵大醋缸呀。」一邊風情萬種地甩了甩長髮，嚇得艾什不敢再看她。

終於，弗雷迪和斯圖爾特結成了「夫夫」，但婚禮沒結束，維奧萊特的混蛋老公就要把她強行帶走，這個時候，艾什實在看不下去了，他揮拳痛擊老混蛋，並且英雄般宣稱：「我是維奧萊特男朋友！」

事後回想，弗雷迪和斯圖爾特都覺得小夥子的壯舉是他們薰陶的結果。然後，斯圖爾特恍惚了一下：「如果艾什和維奧萊特真在一起會怎樣？」弗雷迪

48

馬上喝住了他的綺思，那怎麼行：「想想他們在一起的畫面就糟心。」

弗雷德可以和斯圖爾特在一起，但是維奧萊特無論如何不可能和艾什在一起，就算是在全天下最潮的英國獨立電視臺，高齡逐愛的維奧萊特也只能被定義為一種紊亂。說到底，兩性喜劇幾乎從不承擔變革的功能，欲望只是對文化安全閥的功能測試，欲望喜劇的職能最終總是被證明為秩序的守護者，即便弗雷迪和斯圖爾特在一起，反覆被強調的還是他們之間半個世紀的愛，電視劇最後也結束在兩人的親吻上。至於維奧萊特，如果艾什把她從花癡狀態中解救出來，那麼不僅中產階級的道德要被重新改寫，更重要的是，中產階級的美學將被顛覆，小黃瓜一樣的艾什，怎麼可以落入老南瓜一樣的維奧萊特手中呢？

影視劇的美學從來都優先於影視劇的道德，甚至，臉蛋就是道德，熱牛奶和冷牛奶的交織，如果在階級層面還能製造銀幕神話，那麼在美學層面，則沒有一點可能性。就像弗雷迪的第一反應：想想他們在一起的畫面就糟心！所以，《仲夏夜之夢》（A Midsummer Night's Dream）中，仙后愛上驢子，只是仙

王的一次惡作劇，當魔法解除，仙后壓根不願回首之前她百般愛撫的驢子。

仙后和驢子的搭配，作為《仲夏夜之夢》的高潮笑點，也是從古至今欲望喜劇的制勝法則。全世界的兩性喜劇，其實都是在仙后和驢子的輻射圓裡展開劇情，到今天，我們已經很難看到離圓心近的喜劇，即便是最離經叛道的大島渚，他的《馬克斯我的愛》（Max My Love；1986），一開場便令人感受到一代電影大師也無法擺脫「人獸戀」的倫理壓力，而一旦有了倫理的負擔，喜劇的笑聲就輕了。

4

欲望輕喜劇歷史上，沒有倫理包袱的電影少之又少。尤其這些年，佔著兩性喜劇至尊寶地位的日本電影也越來越講倫理，像《落Key人生》（鍵泥棒のメソッド；2012）這種號稱近年最佳的喜劇，到電影最後，也要為黑道殺手恢

復一下道德，看了以後真是令人深感「亞洲的緊張」。所以，最後，有請一部特別沒有倫理壓力的片子出場，我要說的是《南方四賤客》（South Park: Bigger Longer & Uncut；1997-至今）。

《南方四賤客》，從一九九七年首播，至今已有十九季，續集已經預訂到二○一九年。一九九九年拍的劇場版，也口碑爆棚。不過，這套以四個九歲孩子為起點主人翁的喜劇動畫，直接被美國電視審查機構定了個限制級。午夜場成熟觀眾動畫，想想是不是就有點激動人心？這個，就是電視劇兩位主創的秘訣。特雷·帕克（Trey Parker）和馬特·史東（Matt Stone）很聰明，他們知道，粗俗就是生命力，所以，《南方四賤客》開篇就唱：「讀書聽話不可能，老媽奶子會開花」，小鎮裡的孩子，從來不講「吃飯飯睡覺覺」這種小屁孩話，他們日常聊天就是把「老媽的振動器」、「大象鼻子黑人雞雞」掛嘴上，而他們的老媽，既不是白雪公主，也不是白雪公主的後媽，被朋友們稱為「死胖子」的阿ㄉㄚ˘（卡特曼）來自單親家庭，有一個溺愛他的風騷老娘，總是

不顧他明顯的肥胖還一力餵他各種美食，而騷老娘警告他聽話，就説：「不要惹我，我好幾天沒用振動器了！」

另一主要人物屎蛋（斯坦），據主創帕克説，原型就是他自己，「腦子有點亂」，是個懷疑論者。屎蛋有個爺爺一百零二歲，老是求屎蛋殺了他，因為活厭了。屎蛋就打電話向電臺裡的「耶穌」求救，但是，「電臺耶穌」只會説「朋友妻不可騎，朋友不在也可以」此類話，對於屎蛋的「是否可以殺不想活的人」這樣嚴肅的問題，只會掛機了事。所以，雖然《南方四賤客》主打的是連篇髒話，粗俗卻絕不低級，連下十九季的動漫有它非常強勁的政治和時事能力，當季的明星、政客、宗教人士都會在動畫中被揶揄被戲謔，尺度之寬，是保守的好萊塢之前從來沒有想像過的。作為一部動漫，南方小鎮上的小孩、大人，包括天外來客都既是神話般的諷刺大師，又是科幻般的無恥混蛋，而最後，他們都會統一在天真的重口裡，也就是説，所有的批判和諷刺，末了都會屎屁尿化，如此保證這部動畫的「尿水遙遙屁屁不息」。因此，光是電

視劇中的屎尿屁，影視史上，就沒有其他劇集敢同它們比數量比頻率，其中有一集，二十二分鐘一共出現了一百六十二次 shit。看不下去了嗎？兩位主創會說，我們在動畫片開頭的時候，不就反覆告誡過：此節目語言粗鄙，內容混蛋，任何人都不宜觀看。

不過，《南方四賤客》裡的「一手一腿」、「魚蛋滷蛋」、「牛奶漢堡」，雖然字字涉黃，但也句句有來歷，諷刺的不是時尚界的腦殘明星，就是金融界的粗鄙貨色，加上金融危機、強迫捐款、網路民意等等都是世界議題，髒話重口在任何一個國家都是語料庫的大頭，所以此劇在世界各地都非常接地氣地落地生根。耶穌被惡搞了，佛祖被惡搞了，猶太人被惡搞了，黑人被惡搞了，同性戀被惡搞了，胖子被惡搞了，總統被惡搞了，富人被惡搞了，妓女被惡搞了，老人被惡搞了，比如，前面屎蛋的爺爺求死不能，老頭就主動出擊，希望能激怒屎蛋的朋友來結果自己，他對死胖子說：「快！快來殺了我，因為我和你媽有一手，不，不是一手，是一腿！知道什麼意思嗎，就是腿和腿……」

沒有一點扭捏，《南方四賤客》就是要旗幟鮮明地告訴你：誰都不是好東西，大家都是這個不正常世界的奴隸，啊歐，奴隸奴隸，南方小鎮上的奴隸，都是欲望的奴隸，就像阿尼唱的歌那樣：啦啦啦啦啦啦，我愛大乳頭姑娘，我愛她們大腿間的森森道路……

這個阿尼，除了在四季六集中沒有死，集集必死但每次都能復活，沒有人質疑過他為什麼又能重返人間，在欲仙欲死的世界裡，死亡只是一種躲避的方法，再用阿尼的歌詞，對於男人，比生比死都重要的是，「擁有一個長長的象鼻棒」。所以，作為欲望喜劇界的黑暗料理，《南方四賤客》特別當得起世界喜劇界的前排交椅，它用最天真的方式講了最粗俗的故事，用最呆萌的形象表現了最混亂的內容，卡通和重口的結合，孩子和性欲的混搭，徹徹底底代言了一次陰陽奶水。也就是說，影像表現上，無論是在階級層面還是美學層面，「熱牛奶和冰牛奶」的搭配都不如在形式層面走得徹底。

不過，這個陰陽奶水，在電影史上有過一次奇特的融合。下次繼續。

第三回

有閃電的地方稻子才長得好：影史中的外遇

小老婆比老婆好

電影史上，灰姑娘的故事繁衍出最多版本，但幾乎所有的故事都止於灰姑娘獲得幸福的那一刻，也就是熱牛奶和冰牛奶倒入同一個杯子的時刻。他們很難真正成為同一種奶水，就像《功夫熊貓》（*Kung Fu Panda*；2008）中的熊貓兒子和鴨子爹一樣，雖然一起生活了二十年，但所有觀眾一眼看得出，嘿，不是親生的。

不過，也有例外。

小津安二郎的電影《小早川家之秋》（1961），其實包含了一個灰姑娘的

故事。喪偶的釀酒屋老闆萬兵衛進入老年了，但是偶然重逢的舊日情人突然點亮了他的暮年光陰。他瞞著女兒不斷去京都會老情人佐佐木，女兒文子知道了以後特別不高興，她站在母親的立場上激烈地審問父親，搞得萬兵衛又跑去情人家。

夏日午後，佐佐木跪在地上擦地板，女兒百合子有一搭沒一搭地問母親：

「這個釀酒屋老闆真是我父親嗎？」母親說是啊。百合子說，那我小時候你不也讓我管一個男人叫父親？母親淡淡然回說，是嗎？百合子問，那到底誰是我真正父親呢？母親說那有什麼關係呢。百合子一想也是，高高興興地說，只要他給我買貂皮披肩他就是我父親。聽上去很勢利的臺詞，但是只有家人才會這麼直接吧，加上百合子笑得那麼燦爛。這個時候，萬兵衛在門口叫：「我來了，我又來了！」

萬兵衛進來，看見佐佐木在抹地，馬上說，我替你抹，老去的灰姑娘佐佐木於是開心地把抹布放到他手心。萬兵衛應該是第一次抹地吧，百合子提醒

他會弄髒衣服他才想到捲起下襬。他用力抹地，抹完門口的又進屋抹，抹了地又抹牆他一邊抹一邊嘿嘿笑，他在情人這裡找到了家的感覺，他和他的灰姑娘可以用最家常的方式相處，牛奶融合了。這是電影中萬兵衛心情最舒暢狀態最煙火的一刻，小津也適時地為他獻上音樂和一個標誌性的抒情：夜色中的一盞燈。

誰說婚外戀不好！今天就來說說美好的外遇。

在外遇題材上，日本電影的貢獻最重大，天地良心，日本導演把外遇表現得真是美好啊。來看成瀨巳喜男的《願妻如薔薇》（1935）。

成瀨和小津是同時代導演，在那一代導演中，成瀨可能是最老實最寡言的。工作人員都說，和成瀨一起工作最沒勁，比如拍完一條，大家都會看導演臉色，可是成瀨就是不給臉色。既得不到讚揚，也領不到建議，和成瀨合作多年的著名演員高峰秀子在訪談中說：「我一到成瀨導演身邊，就會有些缺氧，感覺幾乎都要使用吸氧機了。」大概也是因為這個原因吧，成瀨在圈子裡被稱

為「憂鬱男」，而他作品中的夫妻，常常也有一方會有憂鬱傾向。

《願妻如薔薇》中的妻子是個百分百文藝中年，這就保證了她的憂鬱傾向。作為母親，她大半的時間在寫詩，思念離她而去的丈夫。相比之下，女兒則是一個兼具現代氣質和傳統美德的姑娘，既是摩登活潑的辦公室女郎，又是下得廚房的顧家長女。為了讓父親出席自己的訂婚，更為了母親，女兒出發去鄉下找父親。

父親在鄉下和出身藝伎的情婦生活在一起，女兒下定決心要把父親帶回東京。可是讓她沒想到的是，父親和小老婆在鄉下已經有了一大家子，一兒一女外，小老婆還開著一家小小的美容店；更大的打擊是，因為父親在探索金礦事業，沒有一點收入，小老婆不僅養著自己一家子，還瞞著父親一直寄錢到城裡接濟著大老婆母女。在強大的劇情面前，女兒只好跟父親的小老婆要求借幾天父親，訂婚儀式一過就送回。

父親跟著女兒到了東京。享受到父母雙全的歡欣，女兒又萌生出了留住父

親的念頭。可是，文藝害死老娘連累小娘啊，會寫詩的大老婆卻不會和父親相處，更不會像小老婆那樣噓寒問暖裡外照應，儀式一過，父親就想回鄉下了。

而女兒，雖然目睹了母親的痛苦，但也領悟了婚姻的本質。

本片是第一部在西方進行商業放映的日本電影，西方評論界將之視為「前衛的東方主義」的代表作，日本本土的《電影旬報》也把《願君如薔薇》列為當年第一。在情婦形象始終被污名化的銀幕上，成瀨以極具說服力的平行鏡頭在婚姻的合法性問題上踢了一腳。影片以長女的視角展開，她對母親的同情以及「恨其不爭」的心情，在父親的完美小老婆面前，顯得曖昧又微妙。不過有意思的是，扮演女兒的千葉早智子具有一種晴朗又幽默的氣質，使得影片自始至終稟具了一種晴朗又幽默的氣質，沒有被大老婆的幽怨和小老婆的奉獻降格為催淚劇，比如大老婆的閨怨詩，不僅沒有成為父親的道德負擔，相反是一種自我諷刺。

不知道是不是這種晴朗的氣質，造就了當時一整代日本導演的高峰並峙。

像成瀨的電影題材，處理的都是男女感情，屬於兩性問題劇，很自然也很正常

可以揮霍演員和觀眾的荷爾蒙，但是成瀨克制電影和克制自己一樣成功。佐藤

忠男視為「成瀨藝術極致作品」的《稻妻》（1952），如果內容提要一下，簡

直是八十集連續劇的容量，但波瀾跌宕的日子被導演克制在平靜的素描裡。母

親運氣差，遇到四個男人生下四個孩子，為了大家庭，她任勞任怨到讓小女兒

清子從抱怨到看不上，終於她忍不住問媽媽：「你這樣幸福嗎？」媽媽的回答

似乎避重就輕：「什麼幸福呀，你竟然也問這樣高深的問題。」

　而當母女發生真正激烈的衝突時，成瀨則拉開攝影機，到屋子外面去拍

哭泣的清子，隔了一會，母親也哭。但是，母女倆通過哭泣達到了互相的理

解，清子平靜下來，孩子氣地對母親說不許哭。母親孩子般地聽話不哭。然後

清子說媽媽可以買件浴衣了，賣剩下的浴衣便宜……

　生活是枷鎖也是饋贈，清子討厭媽媽又深深地愛著媽媽，高峰秀子扮演的

清子和千葉早智子扮演的女兒一樣，有著晴朗的天性，她們不耽溺於負面情

緒，「有閃電的地方稻子才長得好」，成瀨、小津這些導演都更喜歡刻畫閃電後的稻子，而不是閃電。在這個原則裡，年輕一代關於「幸福」這種非常西洋化的問題，成瀨都不願意給答案。他的美學和道德法則全部來自生活本身，能扎根生活的，就是美好的人。《稻妻》中的母親千瘡百孔依然能和生活和解，就是好母親；《願君如薔薇》中的小老婆能夠扎根生活，小老婆就比大老婆好。

至於成瀨自己呢，他跟《願君如薔薇》的主演千葉早智子結了婚，又離了婚。不過，不知道大家發現沒有，他後來合作三十年的女演員高峰秀子跟千葉早智子真的很像，而高峰秀子更美一些。

我管不住我自己

東方在思考婚姻和外遇的年代，西方也有一群大師在重新刻畫家庭和婚外

情。英國導演大衛・連（David Lean）的《相見恨晚》（Brief Encounter ; 1945）是其中最優雅的一宗婚外情。連以抵死克制的方式呈現了英式婚外情的抵死浪漫。兩個都有幸福家庭的中年男女在火車站小餐廳邂逅了，因為他們總在同一天進城，交談多了就萌生了友誼，每週四碰面於是成了習慣，慢慢友誼變成了渴望，渴望催動了希望，可是，他不久要前往南非行醫，臨行前他要見她最後一次，看看是不是還有可能。

黑白電影，火車站吞吐著如怨如慕的煙，最後的時刻來臨，他們再次坐在宿命的火車站餐廳。女的說，我想死。男的說，那不行，我想被你記著。絕望又浪漫的時刻，現實人生插足。小餐廳突然進來女方一個熟人，二話沒說和他們坐一桌，一邊滔滔不絕廢話不休用完了他們彼此生命中最重要的幾分鐘，終於男人要搭乘的火車進站，他們潦草分手。

電影最後的場景是，女的坐在家裡的沙發上發呆，她的丈夫走過去擁抱她，說了句意味深長的臺詞：「謝謝你回來。」影片結束在這對夫妻百感交集

的擁抱中。

這是第三者帶來的正能量嗎？那一代的電影大師幾乎都在這個題材上進行了探索，安東尼奧尼（Michelangelo Antonioni）喜歡清空人際關係進行孤島荒漠式探索，他的電影因此顯得特別高冷；希區考克喜歡套用通俗電影的程式進行妄想式處理，他的「婚外情」顯得好看、隱秘而分裂，而能夠把這個題材處理得既高冷又好看的，要數布紐爾（Luis Buñuel）。

布紐爾是西班牙最重要導演，這個在先鋒和超現實主義圈子中成長起來的電影大師，拍出的《青樓怨婦》（Belle de Jour；1967，又譯《白日美人》）跟他的超現實主義奠基作品《安達魯之犬》（Un Chien Andalou；1929）比起來，簡直是太好看又太好懂。

法蘭西女神丹妮芙（Catherine Deneuve）出演電影女主莎芙琳，扮演一個雙面女郎。作為一個有錢體面的醫生太太，她以冷豔和美德贏得尊敬和愛慕，但是丈夫皮耶的愛勒不住她的性幻想，偶然的機會，她得知了一個公寓式妓

院，漂亮的老闆娘同意她每天下午兩點到五點在那裡接客，並且為她取名「白日美人」。莎芙琳貴族般的美貌讓她客人不斷，一邊她也完美地扮演著中產階級太太的角色，不過雙重生活總是帶來雙重懲罰。皮耶的朋友發現了她的秘密，與此同時，一個愛慕她的年輕嫖客槍擊了皮耶。

跟《安達魯之犬》一樣，《青樓怨婦》自問世起，馬上就被貼上了布紐爾鑑賞標籤，「一部批判資本主義和資產階級的傑作」，到現在，電影史中的《青樓怨婦》，也一直頂著這個頭銜。不過，《青樓怨婦》不應該是這麼簡單好歸納的，畢竟，在《安達魯之犬》和《青樓怨婦》之間，隔了四十年的歲月。

影片開始，一輛敞篷馬車駛向從地面仰拍的攝影機，馬車噠噠噠噠走了很久，終於駛近，我們看到美豔不可方物的莎芙琳和她英俊深情的丈夫。這樣的一個田園牧歌式開頭，簡直要讓人聯想到奧斯汀的小說，不過，沒兩分鐘，達西先生一樣的丈夫突然發作，性虐莎芙琳，他讓僕人用鞭子抽她，讓僕人操她。然後，就在僕人準備動手的一刻，鏡頭切換，

噢，原來，這是莎芙琳的一個夢。有意味的是，這個夢，在電影結束的時候，被再次呼應。

皮耶被嫖客槍擊後重傷，眼睛失明又坐了輪椅。這個時候，皮耶的朋友來訪，他跟莎芙琳說，他要把真相告訴不知情的皮耶。莎芙琳同意了。等朋友走後，莎芙琳小心翼翼地回到皮耶身邊，她看到皮耶臉上有淚痕，她呼喚皮耶，丈夫沒理她，她只好走回沙發繼續她的刺繡。不過，她悲傷的表情突然發生了改變，她聽到了馬車鈴聲。與此同時，原本植物人一樣的失明丈夫也摘下墨鏡，笑瞇瞇從輪椅上站了起來，他們一起開開心心喝酒計畫一次度假。

電影結尾，莎芙琳推開窗，觀眾再次看到片頭夢幻般的敞篷馬車噠噠噠噠駛過來。只不過，這次，我們和莎芙琳一樣，是以俯視的視角看著馬車駛過來，換言之，開頭那駕俯視我們的馬車現在終於被我們俯視了。一切，彷彿意味著，碾壓了莎芙琳很久的那場性幻想終於結束。從馬車開始的白日夢最後又以超現實的馬車結束，那麼，電影中間發生的妓院、嫖客以及後來的事故，也

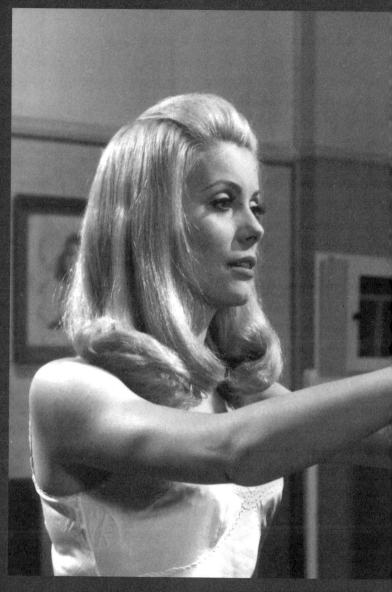

《青樓怨婦》（1967）

是一場夢嚕？

據說，布紐爾自己也說不清影片結局是什麼意思，不過，只對《青樓怨婦》進行資產階級批判的電影閱讀，顯然不太重視整部影片以馬為夢的結構，以及電影中反覆出現的白日夢符號。發生在《青樓怨婦》中的這場布紐爾式幻想，已經不再像《安達魯之犬》中的超現實之夢那麼鋒芒畢露，六十七歲的布紐爾如今對肉慾有了一種新的體認。用《青樓怨婦》的原著作者凱瑟爾的話說：「《青樓怨婦》的主題不是莎芙琳在肉慾上的變態，而是她對皮耶的超肉慾的愛。」

而這種「超肉慾的愛」的實現，必須由莎芙琳的外遇來推進。插一句，電影中的妓院，與其說是一家妓院，不如說是一個提供外遇的場所，「其中的金錢只是這一妓院得以成立的藉口，遠非真正的動機」，整部電影，我們也一次沒看到莎芙琳從老闆娘那兒拿錢。在莎芙琳的夢想妓院中，我們從來不曾看到大汗淋漓的運動性愛場景，雖然無數觀眾承認，我們希望處於美色巔峰的丹

妮芙能轉過身來讓我們看一眼，但是布紐爾否決了我們的願望，從頭至尾，我們只看到她的裸體背面，真正性感的東西只發生在莎芙琳和觀眾的腦海，就像電影中那個謎一樣的盒子。

有一次，莎芙琳接了一個東方來的嫖客。那人身材魁梧形容異域，他隨身只帶一個小盒子，但是這個盒子他只給莎芙琳看，似乎盒子裡裝著他的性愛鑰匙。事後，他滿意地帶著盒子走了，留下莎芙琳趴在狼藉的床上，妓院打掃婦撿起地上帶血跡的毛巾，對莎芙琳說：「有時候是很痛苦的。」但是出乎意料的是，莎芙琳從床上擡起臉，一臉舒暢地說：「你怎麼知道！」

這個神秘的盒子裡到底裝的什麼呢？這個稍嫌粗俗的東方嫖客兩次打開來，但兩次，觀眾都看不到，只聽到裡面發出奇特的昆蟲嗡嗡聲。整部電影幾乎沒有音樂只有這些超現實的聲音，東方嫖客跟莎芙琳玩耍時，手中還拿個小鈴鐺，鈴鐺發出的聲音跟馬車鈴聲似的讓莎芙琳很高興，好像在那一刻，她的願望小姑娘般得到了滿足。莎芙琳在電影中臺詞不多，表情也不多，她高冷的

美貌具有一種金屬感，唯一表現她肉身性格的臺詞是：「我管不住我自己。」

饒倖的是，妓院或者說外遇帶來的滿足，鼓舞了她的生活也改善了她對丈夫的性冷淡，一路到最後她的性幻想被朋友以強硬的方式分享給她的丈夫皮耶後，夫妻倆把手言歡達成和諧。

寶琳・凱爾（Pauline Kael）在評論布紐爾的電影《中產階級的拘謹魅力》（Le Charme Discret de la Bourgeoisie；1972）時，說過一句很有見地的話：「影片幾近安詳。」這種安詳，在我看來，在《青樓怨婦》中就開始形成，莎芙琳無論是在家裡還是妓院，都有一種奇特的安詳，那是「晚期資本主義」的最後一刻，也是「晚期布紐爾」的彌撒時刻。用布紐爾的合作編劇尚—克勞德・卡黑那（Jean-Claude Carrière）的話說：「布紐爾拍攝的第一個鏡頭是一把剃刀。他的最後一個鏡頭是女人的手。就好像他在生命的最後時刻修復著他在最初所造成的傷害。」因此，是不是可以說，在《青樓怨婦》中，帶來修復功能的「外遇」，既是布紐爾式批判，也是他的軟弱，這跟他聚焦莎芙琳一樣，攝影

機對她的美充滿曖昧的膜拜，同時又讓她像那個東方盒子一樣稟有奇特的污點和喜感。或者，是不是也可以說，由《青樓怨婦》開啟的布紐爾「法國時代」展現了一個新維度？除了一以貫之的資產階級批判，布紐爾也致力於講述人對自己的無能為力，婚姻的難堪質地，以及外遇的喜劇性？

這個，我們回到小津安二郎，請他來評判。

最溫柔最溫情最溫暖

請小津安二郎對外遇作總結前，先來看一部好萊塢經典劇《三妻豔史》

（A Letter to Three Wives；1949）。

此劇由卓有成就的好萊塢喜劇大腕孟威茲（Joseph Leo Mankiewicz）編導，電影獲得一九五〇年奧斯卡最佳導演和劇本獎。影片以一個從來不曾露面的「女神艾迪」作為敘事畫外音，一清早，她的三個閨蜜一起收到一封信，

內容是：我和你們其中一位的丈夫私奔了。三閨蜜故作鎮靜，但內心都是崩潰的。影片分三段，妙齡少婦各自回顧了自己的婚姻往事，想到自己的丈夫都是那麼地膜拜艾迪，而艾迪又是那麼地優雅又體貼、迷人又親切、高貴又大方，她們都對自己失去了信心，也各自意識到自己丈夫的寶貴，以及自己與女神的距離。

作為一部喜劇，電影的結尾可以想像。有意思的是從來不曾露面的艾迪，除了聲音，她是銀幕上的隱形人，三少婦的假想敵，也就是說，這場事先張揚的外遇只發生在三少婦的腦海，跟《青樓怨婦》的性幻想結構似乎相似。

三位少婦，前面兩位意思不大，一個是農家女嫁給富家子，一個是反文藝的職業女性，都跟艾迪沒法比。戲劇張力集中在第三位少婦。她出身底層，家裡的房子在鐵軌邊上，每次火車經過，房子和人都得一起抖上好一陣，不過，她立志釣得金龜婿，鍥而不捨加上妙用心機，原來只準備跟她玩玩的大老闆終於向她低頭：「好吧，我娶你！」結婚以後當然各種不和諧，大老闆的表達

是：「你就是把我當吐鈔機！」暴發女郎也不示弱：「是你自己把我們的婚姻設定為一場買賣！」如此，臨近結尾，大老闆突然招供：本來是我打算和艾迪私奔，但是我又回來了。在突然的真相面前，暴發女郎選擇擁抱愛情，她一口吻住大老闆，他們的愛情正式啟航。

三對夫妻又幸福地走在一起，婚姻的威脅消失了，看上去他們都將從這封真假莫名的信中得到教益，不過，好像這樣的一個結局又總讓我們有些不滿意，因為《三妻豔史》跟《青樓怨婦》在本質上是完全不同的，莎芙琳的外遇是對婚姻的批評和糾正，塞維莉娜也完全沒有受到出軌的懲罰，布紐爾甚至是肯定了外遇的合法性和必要性。但女神艾迪的出現和退場，既暗示了外遇的重要性，又否認了外遇的合法性，換言之，只有回到妻子或者丈夫身邊，這部電影才能成為一齣喜劇，如果大老闆或任何其中一個丈夫選擇和艾迪私奔，接受他的外遇，那麼艾迪肯定是禍水，男人也將得到報應。因此，骨子裡，《三妻豔史》還是一曲婚姻的讚歌，在保守的好萊塢，永恆的女神，只有停留在連

影子都看不到的幻想界，藉此確保外遇的審美和安全，如果她們到實在界來，好萊塢就會把她們叫成「蛇蠍女郎」。

小津安二郎看了好萊塢很多「蛇蠍女郎」的故事，不過，在他的鏡頭下，這些女郎，全部變成了這個世界上最溫柔最溫情最溫暖的女人。

常常被問到最喜歡小津哪一部電影，我有時候說《晚春》（1949）有時候說《東京物語》（1953），因為說完對方不會再追問為什麼，實在這兩部電影太有名。但仔細想想，我看了最多遍的小津電影，是《浮草物語》（1934）和《浮草》（1959）。

《浮草物語》黑白，重拍版《浮草》彩色，兩片相隔二十五年，可見小津有多喜歡這個題材。在小津電影中，浮草故事算是複雜的：村裡迎來了流浪戲班，可惜熱鬧沒幾場就剩下零落的老年觀眾。班主倒好，天天跑去村裡的老情人家，他和情人生的兒子已經成年，會有一個大好前途，讓他生出停止流浪的念頭，雖然兒子一直不知道這個他叫舅舅的男人其實是生父。這事情終於讓班

主的戲班情人知道了，現任情人很生氣，她唆使戲班小女伶去勾引班主兒子。

很快，兒子和女伶互相愛上了，兒子身世解密了，戲班維持不下去解散了。一

切，都為班主留在老情人身邊做了鋪墊。

兩部《浮草》情節上沒有任何變動，臺詞也基本照舊，彩色版顏色可能是

小津電影中最明麗的，但事後回想倒比黑白版更令人傷感些。其中有一幕，戲

班情人聽說班主原來是擱淺在老情人家，她立馬動身前去拿人。雨天，班主正

享受難得的父子遊戲時刻，老情人來說，下面有人找你。班主下去一看，氣急

敗壞地拖了氣息敗壞的現任情人離開。大雨滂沱，班主站在這邊屋簷下，戲班

情人站在對面屋簷下，她的傘色澤豔麗，她的臉美若桃花，她氣憤地歷數當年

幾次幫班主度過難關，「你都忘了嗎！」中村雁治郎扮演的班主真是演盡了一

個江湖戲子的莊嚴和狼狽，他在屋簷下走來走去，邁的是臺步，罵的是婊子。

兩人都用絕決的方式往對方身上遞刀子，加上大雨如注，換了其他導演，這一

幕要多慘有多慘，但是，小津卻在這一刻把奇特的抒情注入畫面，這一對戲班

情人的感情，也是在那一刻，被我們明瞭：啊，原來班主貪戀的不是戲班情人的美貌，他們一起經歷過高低起伏。

小津的「雨簾」，後來被很多導演學來表達人世說不清的況味，比如塔可夫斯基（Andrei Tarkovsky）的雨和侯孝賢的雨，都是小津情感系統裡的雨，只是塔可夫斯基的雨更冷些，侯孝賢的更暖些。而我把小津的雨視為他的外遇態度：對於生活，雨是意外也是必須，是破壞也是抒情，是殘酷也是溫情。

五九年的彩色重拍版，小津把浮草故事的背景從原來的內陸小村改到了海邊，全片洋溢著一種飽滿的水氣，各種小店的布招牌一直在風裡獵獵地飄。這樣的氣候，對於即將邁入人生下坡路的班主來說，真是甜蜜的誘惑，再加上，兒子已經成年，當年情人已經跟老妻一樣滿懷希望他這次能夠永遠留下來，雖然，面對突然的舅舅變父親，兒子暫時不能接受，可年輕人的脾氣根本不是事啊。但是，影片最後，小津還是讓孤獨的班主繼續上路，想通的兒子想去追他，讓他母親給攔下了，「每次，他都是這樣離開的。」他已經把自己交給大

76

路，「浮草」是流浪戲子的性和命。

一無所有的班主來到傍晚的候車室，他想抽根菸，但是渾身摸不出一根火柴。這個時候，有人給他遞上一個火，是他的戲班情人。班主不想要她的火，她堅持給，一根火柴熄了她再劃一根，終於他也就要了。她坐到他身邊，拿過他的菸，也給自己點了一支。然後她鍥而不捨地問班主接下來去哪裡，班主情緒性地沉默後回答說，去桑名。情人的臉明亮起來，說我要和你一起去。班主就默許。接下來他們已經在夜行火車上了，她給他倒酒，他臉上是滿足，她臉上是更大的滿足。滿車廂的人都在睡覺，就他們在享受這無比溫情的夜色，車窗外的橙紅色燈掠過扮演情人的京町子的臉，她比夜色更溫柔更美好。

多麼美好的夜啊，火車在藍色的夜晚隆隆向前，兩盞橙紅的車燈簡直是一個高亢的抒情。不過，這個時候，被班主留在原地的老情人在幹什麼呢？她上年紀了，兒子有了自己的戀人，但是小津不讓我們多想了，亞麻布上打出一個

「終」。讓我們把所有的祝福送給和好了的戲班情人吧，對於他們，浮萍漂泊是常態，安定的生活才是「外遇」，這個，海邊小村裡的老情人不僅理解，而且懂得。這是終身未婚的小津對愛和女人的理解，他讓火車帶走看上去更加有力氣和生活作戰的一對情人。

這一刻的火車，實在是到了溫暖的峰巔，不過事後回想，倒又覺得悽愴勝過溫暖。好了，像小津一樣，我們就此打住，永遠不能允許自己在悲傷的情緒中沉淪。

下次，我們來說說發生在火車上的故事。

第四回

電影史的終極主人翁：只要你上了火車

這次的題目是火車。

不知道是電影找到了火車，還是火車找到了電影，反正，火車和電影的相遇，就像春天發現戀情，彼此在對方身上看到了自己。

一八九五年，第一部電影《火車進站》（*L'arrivée d'un train à La Ciotat*）拉開影史大幕，這個不到一分鐘的電影記錄了十九世紀的火車駛入巴黎蕭達站的情景。火車從畫面右側遠景進入，小黑點變成大火車，觀眾有的側過頭讓火車開過去，有的躲到座位下面，有的直接閃人，今天大家讀到第一代電影觀眾的質樸反應，會笑起來。嘿嘿，讓你們笑！一大波「恐怖列車」、「午夜列車」、「東方快車」、「歐洲特快」帶著一萬噸血向你駛過來，正在車廂裡談情說愛

的男女，突然看到視窗掛下一個血淋淋的人；臥鋪車廂的老頭起夜回來，發現對面床鋪已經換了一個人；即將結婚的男女前去拜見長輩，在火車停靠休息後，妻子卻再也沒有回來……

所以啊，一百多年過去，火車開過來，你還是會縮進座位裡會情不自禁閉上眼睛，因為本質上，火車不是鏡頭裡的交通工具，火車就是影史中的頭號懸疑，銀幕上的最大情感載體。火車，唯有火車，這個和工業革命的濃濃煙霧、和開疆拓土的資本歷史相始終的火車，才是電影史的終極主人翁。和謀殺和戰爭有關的電影，都和火車有關；和邂逅和告別有關的電影，也和火車有關；坐火車可以去天堂，也可以去地獄；火車可以滿到再也塞不進一個鬼，也可以空寂到鬼都沒有一個。

現在，火車開過來了，看看車上都有誰。

乘客

希區考克，懸疑電影的掌門人，最喜歡坐火車也最擅長表現火車。他自己本人就多次在火車場景中客串出境。一九二九年，希區考克執導英國第一部有聲片《訛詐》（Blackmail），即將捲入命案的男女主人翁登上同城列車，希區考克也在車上。那年希區考克剛滿三十歲，當時還只是嬰兒肥樣子，所以他為自己安排的打醬油角色還有一個非常充分的攝影長度：車廂裡的調皮孩子玩弄他的禮帽，他向孩子母親投訴，孩子母親不理，調皮孩子繼續跟他搞，希胖一臉無辜的表情令人難忘。接著在一九四三年的《辣手摧花》（Shadow of a Doubt）中，希區考克再次登上火車，他和對面的乘客打牌，觀眾只看得到希胖一個側面，但是攝影機特寫了希區考克手上的那副牌。然後是一九四七年，希胖跟著當時還是小鮮肉的《淒豔斷腸花》（The Paradine Case）開場半小時，男主葛雷哥萊・畢克（Gregory Peck）走出火車站，他懷裡抱著一個幾乎跟他

一樣高的提琴盒子。時隔四年，《火車怪客》（Strangers on a Train；1951）中，希胖費勁地提著提琴登車，再打一次火車醬油。

好了，我要說的就是《火車怪客》。網球名將蓋伊和遊手好閒男布魯諾登上了同一列火車。布魯諾一眼就認出了蓋伊，而且似乎對他的感情生活瞭若指掌，知道他喜歡一個叫安妮的參議員女兒，但是水性楊花的妻子瑪莉安卻不願意和他離婚。布魯諾隨即提出一個完美謀殺方案，他去蓋伊老家幫他除掉妻子，蓋伊則去他家裡幫他幹掉父親，布魯諾恨他父親。這種「交換謀殺」的理論基礎，用布魯諾的話說，是因為每個人心中都有一個想除掉的人。

蓋伊以為布魯諾是開玩笑的，兩人分手時沒當回事地說了聲「好」。但布魯諾立馬上路了，他手法乾淨地幹掉了瑪莉安，完事的時候，差點把蓋伊的一個打火機留在殺人現場，那是他在火車上吸菸時蓋伊拿給他用的，但是他很謹慎地把打火機撿了起來，觀眾看到這裡，鬆一口氣。隨後，布魯諾通知蓋伊，現在，你應該去幹掉我討厭的老爸了。

前途大好的蓋伊當然不想殺人，但是邪惡的布魯諾如影相隨跟著他，逼他就範。無奈，蓋伊帶上黑色手槍出發了。深夜，他走進布魯諾父親房間，觀眾替他捏把汗，不過蓋伊是來提醒布魯諾父親的，可惜的是，被子揭開，躺在床上的是布魯諾。布魯諾於是惡向膽邊生，他準備第二天回到瑪莉安的死亡現場去放蓋伊的打火機，讓已經被高度懷疑的蓋伊百口莫辯。最後的懸念是，被網球大賽纏住的蓋伊能不能趕在布魯諾之前到達案發現場。

在希區考克的眾多傑作中，《火車怪客》似乎一直沒有得到足夠認真的對待，包括希區考克自己，在談及這部電影時，不是抱怨編劇不夠稱職，就是說演員缺乏火候，他對女主露絲‧羅曼（Ruth Roman）不滿意，說她是硬塞給他的；也對男主法利‧格蘭傑（Farley Granger）不滿意，覺得他不夠強壯。不久前我重看這部電影，反覆看了三遍希區考克的開場，尤其是他的鐵軌表達，有點明白了為什麼希區考克會不願多談這部影片的意圖，每次大而化之地聊些演員編劇。我的感覺是，《火車怪客》這部電影，觸及了希區考克本人的秘密，

故事中的「交換謀殺」，隱喻的是他最喜歡的火車意象，而更直接點說，這部電影，既是一次關於火車乘客的精神分析，也是關於希區考克本人的一次精神探秘。

整部電影，希區考克一直在使用「鐵軌法則」，不斷地平行交叉平行又交叉。電影開場，一輛出租從銀幕右側駛入，一個穿醒目黑白雙色皮鞋的男人下車，接著另一輛出租從左側駛入，下來一個黑色皮鞋男人。雙男主登場，但我們都只能看到他們的腳。他們一右一左平行進入車站，接著鏡頭切換，直接特寫鐵軌，軌道無限延伸然後交匯隨即又分開。再下面一個鏡頭，雙色皮鞋男從車廂右側進來，落座，黑色皮鞋男從左側進來，落座，兩人皮鞋相碰，火車上的陌生人就此相識。

華克（Robert Walker）扮演的布魯諾顯然是個對女性不感興趣的男人，兩男剛一認識，他就非常親暱地從對面位置轉過去挨著蓋伊坐下，沒幾分鐘，他已經在向蓋伊表白：「我喜歡你！」這是火車上的情感方程式，突然邂逅的陌生

生人，可以飛快地突破距離，布魯諾女人分分地半躺在位置上，對蓋伊說：

「我會為你做任何事！」希區考克把這一段拍得相當污，布魯諾不斷地纏住蓋伊，蓋伊節節敗退終於欲罷不能，到後來他幫布魯諾整理領帶時，觀眾簡直準備好了他們要動手動腳。這兩個男人鐵軌一樣相交，電影中的其他意象也跟鐵軌一個格式塔，車廂光線左右交織，蓋伊打火機上的圖案，是一對交織的網球拍，布魯諾的西裝是鐵軌狀條紋，他的條紋褲不斷掠過蓋伊，他的語氣一直非常親狹，這個布魯諾到底是誰？這憑空而降的布魯諾為什麼對蓋伊如此瞭若指掌甚至幾乎可以說一見鍾情？

希區考克曾經承認：「我當然更喜歡布魯諾這個角色，因為他壞嘛！」一百二十五公斤的希胖馳騁影壇一世紀，雖然每次電影結尾他的壞人壞事都大白天下，但是，每次壞人幹壞事出現漏洞的時候，我們是不是都替壞人捏把汗？

《火車怪客》最後一場戲，布魯諾前去案發現場放打火機準備嫁禍蓋伊，出火車站後，他看了看天色，還不夠黑，拿出打火機準備抽一支菸，不巧一個過路

的撞了他一下，他手一抖，打火機掉入窨井。電影接著又是雙軌並行，一邊蓋伊要奮力奪冠盡早結束賽事然後在員警的眼皮底下溜上火車；一邊希望布魯諾要一次又一次地伸手探入窨井撈出打火機，開始的時候，我們希望布魯諾失敗，但是希區考克心思邪邪不斷從布魯諾角度去撈打火機，正不壓邪終於布魯諾撈出打火機，我們跟著喘口氣，卻不知道心中小小的道德天秤已經被希區考克撥了指針。

跟著攝影機的視角，我們希望壞人得逞，而一節節車廂，就像一個個攝影機，它釋放出來的陌生乘客，就是我們心頭的小魔鬼。布魯諾，百分百是蓋伊內心的惡念，電影一開始，他就影子似的跟著蓋伊，鏡像般和蓋伊同步，兩人鐵軌一樣並行，鐵軌一樣交叉，蓋伊沒法拋棄他，如同自己沒法甩開自己。所以，從現實主義的角度追問為什麼蓋伊不去警察局說清楚，實在沒有意義，希區考克在這部電影中，呈現的既是火車這款人格黑箱，又是雙面的自己，這個希區考克是如此真實，尤其，他還出動了自己女兒來扮演蓋伊心上人的妹妹，

聰明妹妹比天仙姊姊對蓋伊更熱情，但當然，男人都會愛比妹妹美上十倍的姊姊；與此同時，作為內心的黑暗魔，布魯諾的同性戀氣質非常明顯，而因了他身上的同性戀氣質，他和蓋伊之間有一種奇特的污感和奇特的共謀感。好人壞人之間的共謀，內部的纏綿，這個，就是希區考克要的效果，也是他自己的精神構造，所以，希胖的火車乘客常跟戀愛中的人一樣具有強烈的情色感，

《國防大機密》（The 39 Steps；1935）也好，《貴婦失蹤案》（The Lady Vanishes；1938）也好，包括《北西北》（North by Northwest；1959），希區考克的車廂裡永遠有美麗的男人和女人，他讓自己置身於這些美麗的乘客中間，一路從歐洲到美洲，一路帶上千千萬萬乘客，希胖跟布魯諾一樣有信心，嘿嘿，只要你上了火車，不怕我召喚不出你內心的小魔鬼。

《火車怪客》（1951）

司機

乘客落座，他們的是非感已經被希區考克催眠，但是不用擔心，火車一定會抵達正確的終點，因為我們的司機是巴斯特‧基頓（Buster Keaton）。

沒什麼好比較的，基頓肯定是影史上最好的司機，不僅因為他最老牌，蒸汽火車時代過來的技術健將，而且他有上帝給的一手好牌，任何時候都能化險為夷。心思歪歪的希區考克遇到基頓，完全無計可施，因為基頓的一身正氣來自他天然的呆萌。

巴斯特‧基頓出身雜耍演員家庭，默片時代的喜劇大師，唯一讓卓別林產生過焦慮感的人，尤其他也是集編導演於一身。基頓風格樸素、逗樂，他最好的電影是《福爾摩斯二世》（Sherlock Jr.; 1924），影片剪輯和拍攝手法之前，今天看看，都比馮小剛張藝謀強太多，而且電影中大量高難度動作，他全部親力親為，動作勇猛又流暢，秀逗又狡點，他是動作片商業化之前的美好衛，

始祖，站在電影史的分水嶺上，用自己的肉身創造了電影院最響亮的笑聲。他司掌著《將軍號》（*The General*; 1926）進站，即將以處變不驚又隨遇而安的氣度，創造一次火車追蹤奇蹟。

《將軍號》不是基頓第一次上火車，之前一年，電影《西行》（*Go West*; 1925）中，基頓就偷搭過火車到過紐約又到西部，在人煙稀少的地方，和一隻叫「棕色眼睛」的母牛建立了美好的感情，直至最後把這頭母牛變成電影女主。不過，《將軍號》才是基頓真正確立他火車司機地位的大師之作。

基頓在電影中扮演大西洋火車公司的司機強尼，他生活中的兩樣摯愛，一是火車二是女友安娜貝兒。內戰暴發，大家都去應徵入伍，安娜貝兒的父兄都入伍了，可是強尼應徵被拒，因為人家覺得他的火車崗位很重要，強尼很沮喪，女友家更誤會他是膽怯。很快，上帝給了強尼證明自己的機會。當「將軍號」和安娜貝兒一起被北方軍設計擄走後，強尼一個人駕駛著「德克薩斯號」火車頭立馬出發。

乍一看，這是一部成龍兮兮的作品，充滿了即興的打頭和單純的追逐，但是，作為九十年前的影像實驗先鋒，基頓把自己拋入暴風驟雨般的環境中，子彈向他正面飛去，火車從他背面駛來，他卻從沒有停下過手頭的事情，而正因為他沒有停下手頭的事情，他彎腰向火車頭裡添柴火的時候，他其實避開了一顆子彈，他清除鐵軌上的障礙，屁股一撞剛好坐在了即將碾壓他的火車頭的緩衝裝置上。強尼不是成龍那樣的英雄，只是大自然正好站在他這邊，他一個失手，飛出去的刺刀剛好砸中敵人，掉下去的木頭剛好砸昏對手，絕望中的跳水剛好成了逃生的最好選擇，這個，是基頓功夫喜劇的核心，它是初級階段的電影對天人合一的溫馨想像，不是後來成龍電影那樣的拳腳相加血淋答滴。

《將軍號》中的強尼和電影中的雷雨閃電一樣，是出現在電影空間中的一個自然符號，這些三元素應召而來應召而去，成為基頓傑出的場面調度的一部分，一切，就像羅伯‧寇勒（Robert Kolker）說的那樣：「我們對基頓電影的反應，就是我們在白日夢中看到的世界樣子。」所以，看基頓的電影，就像看

最得心應手的世界，並且這個世界，還是上帝手把手帶著我們穿越危險飛過來的，如此，基頓也和後來的所有成龍類電影們都模仿基頓，但基頓要向觀眾展示的是，最終，客觀世界會和我們一起同仇敵愾，渺小的主人翁只要保持他的勇敢和天真，一定會得到上帝的眷顧。這個，從《將軍號》的一個段落中就看得出。強尼駕駛著「德克薩斯號」去追「將軍號」，一路，敵人用各種可能的辦法阻擋他的追趕，但都沒有成功，終於，強尼奪回了將軍號，現在換敵人來追他，一模一樣的，強尼拿敵人剛剛用過的辦法來阻擋敵人，陰差陽錯他每次都成功。這才是歡樂頌，歡樂的不是敵人被打敗，而是敵人被如此呆萌地打敗，叮叮噹，叮叮噹，只要基頓上火車，他立馬就是「神」。

從另外一個角度，把《將軍號》放入時間的長河中去看，今天的所有火車戲，多多少少都和《將軍號》有血緣關係，就說火車過橋這個細節，在後代無數電影中被再現。漂亮的《桂河大橋》（*The Bridge on the River Kwai* ; 1957）

引爆了，火車掉下去；《橋》（Savage Bridge；1969）炸了，敵人說「我們失敗了」；《飛越奪命橋》（The Cassandra Crossing；1976）中，火車再次掉下去。每次看到橋被炸掉，或者火車過橋掉下去，我就覺得，當年基頓用四萬多美金天價做的炸橋和火車落水場景，光是在電影課的意義上，就已經收回示範成本。

而作為火車司機，巴斯特‧基頓和他的「將軍號」一起已永垂影史。

列車長

司機和乘客都上車了，現在有請列車長。

電影史中有很多列車長，西方驚恐列車上的列車長常以男人為主，電影經常要考驗列車長的人性，類似《奪魂列車》（Night Train；2009）中，沉穩老練的列車長也被「潘朵拉的盒子」一點點腐蝕；東方的災難列車上，列車長則常常是女的，比如《十二次列車》（1960）上的列車長張敏媛，帶著全車乘客身

94

先士卒奮戰洪水三晝夜，就是典型的社會主義時期的美好女性。不過，沒有比格里戈里‧丘赫萊依刻畫的中尉更適合成為我們這趟電影專列的列車長了。

丘赫萊依編導的蘇聯《士兵之歌》（Ballad of a Soldier；1959），在我心中是個滿分電影。一九五九也是電影史上最星光熠熠的年份，搞得一九六〇年的坎城金棕櫚評獎吵成一團，不斷有人拂袖而去不斷有人大罵蠢貨，最後，費里尼（Federico Fellini）《甜蜜的生活》（La Dolce Vita）拿了金棕櫚，安東尼奧尼的《情事》（L'avventura）拿了特別獎，委屈《士兵之歌》拿了一個最佳參與獎，不過據說丘赫萊依挺滿足，因為坎城為他之後帶來了一系列的獎項。

坎城奧斯卡都成了往事，《士兵之歌》也是以講述往事的方式開場，和平時期的母親遙望著無窮盡的遠方，想念永遠回不了家的阿廖沙。衛國戰爭時期，十九歲的阿廖沙因為擊毀了敵人的兩輛坦克而受到嘉獎，不過阿廖沙跟將軍說，他想用獎章換一次回家。正逢軍事休整，將軍同意了，給了他六天時間，來回路上四天，幫媽媽修屋頂兩天。電影以散文詩的方式展開，很有

意思，完全在同一個時間，我們上海電影製片廠攝製的《今天我休息》（1959）

也是以遊走的男主人翁視角結構全片，不知道這算不算一種社會主義電影美學，至少，這種結構法可以呈現最廣大的群眾面貌，也讓兩部電影都別具詩意。

阿廖沙踏上了回家的路。雖然是戰爭時期，但是十九歲的阿廖沙卻渾身都是陽光。月臺上遇到在戰爭中失去一條腿的士兵，士兵怕回家怕見妻子，阿廖沙雖然時間緊急還是耐心地等士兵一起上火車，並且和他一起下車等妻子，天色向晚，妻子一直沒出現，士兵內心是恐懼，阿廖沙也很焦躁，終於，背後傳來一聲「瓦夏！」阿廖沙沒時間看他們一起熱淚漣漣了，他繼續上路趕火車。

因為之前耽擱，他只好去搭一個軍列。守軍列的士兵胖乎乎的有點小壞，他開始不想讓阿廖沙上，因為據他說，他們的中尉，也就是這趟軍列的列車長「是個魔鬼」，萬一知道了會送他上軍事法庭，但是小胖子後來看中了阿廖沙

96

包裡的牛肉罐頭，事情就成了。

阿廖沙上了軍列，躺在乾草堆上美美地睡了一覺。然後火車停了一下又出發，他睜開眼，發現車廂裡多了一個姑娘。姑娘看見乾草堆後的他，嚇得大叫「媽媽」，以為他是「魔鬼中尉」。當然，天使一樣的姑娘和天使一樣的小夥馬上和解了，火車隆隆向前，窗外是春天的蘇聯，對面是比春天更美好的舒拉，阿廖沙心裡是多麼想親近這個姑娘。可惜，列車暫停的時候，小胖子又出現了，他見不得阿廖沙這麼爽，做出秉公執法狀，要把平民舒拉趕下軍列，阿廖沙著急了，實在沒辦法，他只好同意再用牛肉罐頭換小胖子的恩准。小胖子接過一個牛肉罐頭藏在大衣裡，再接過一個牛肉罐頭的時候，傳說中的「魔鬼中尉」出場了。

中尉問：「怎麼回事？」阿廖沙掏出證件表明自己在休一個匆忙的英雄假，上了年紀的中尉露出大天使的笑容，不僅同意阿廖沙搭乘軍列，而且同意姑娘一起，只囑咐了一句「注意防火」。臨走的時候，中尉問小胖子，手裡什

麼東西，小胖子狡辯這是阿廖沙給的禮物，中尉嚴厲回他：「關兩天禁閉。」

小胖子問「為什麼」，中尉更加嚴厲了：「五天禁閉。」等中尉一走，小胖子朝阿廖沙和舒拉歡氣：「看吧，我跟你們講過，他是魔鬼。」

天賜的「魔鬼」中尉！這是阿廖沙人生中第一次也是最後一次和百合花一樣的姑娘同行，十九歲的阿廖沙沒來得及告訴舒拉他喜歡她，非常喜歡她，整個二十世紀最純潔的姑娘舒拉，也終於沒有機會告訴阿廖沙，她已經愛上他，

但是，保衛家園是更神聖的事情，《士兵之歌》最好的地方是，這部電影沒有流於好萊塢的反戰調，蘇聯男人為了自己的祖國，沒有一點軟弱地奔赴戰場。

阿廖沙出發回家的時候，一個士兵攔住他，讓他給住在契訶夫大街七號的妻子捎個信，告訴她「我還活著」，全隊的士兵就攔住隊長，讓阿廖沙帶著他們全隊僅有的「兩塊肥皂」去送給士兵妻子。

行程匆忙，阿廖沙帶著舒拉一路跑到契訶夫大街去送口信和肥皂。可惜的是，士兵的妻子已經另外有人，阿廖沙黯然下樓，想想氣不過，又跑回去把

兩塊肥皂要了回來送到在避難所裡的士兵父親那。一來一回阿廖沙的假期都浪費在路上了，剩下的時間他趕回家，只能和母親匆匆擁抱一下就離開，作為軍人，他向將軍保證過不遲到一秒鐘。而影片從頭至尾，沒有傳遞一丁點羅曼蒂克的消極情緒，整曲「士兵之歌」都極為樸素，戰士請求回家是人之常情，母親送兒子回戰場也是人之常情，失去腿的士兵怕回家是人之常情，郵局姑娘譴責怕回家的士兵也是人之常情，而所有的人之常情，都和保家衛國這個神聖概念相關，所以，後來不少研究者把《士兵之歌》和好萊塢的很多反戰電影放一起總結，我是非常不認同。比如說吧，雖然《士兵之歌》和《搶救雷恩大兵》（Saving Private Ryan；1998）在結構甚至不少細節上有相同之處，但是，批准阿廖沙回家的將軍和要去把雷恩從戰場上找回來的將軍，不是一個感情邏輯；史匹柏（Steven Spielberg）在《搶救雷恩大兵》中的反戰藍調，在《士兵之歌》中不是完全沒有痕跡，但是被有效地控制在一個毫不軟弱的調門裡，反思戰爭得有一個前提，反戰和反對帝國主義的戰爭可以共用一個理論邏輯嗎？

《南京！南京！》（2009）反戰到把日本軍人柔化成哲學家，內在的簡單化就是把《士兵之歌》和反戰電影相提並論。

「魔鬼中尉」身上有普遍的人性法則，但比人性法則更高的是祖國法則，首先因為阿廖沙是蘇聯的戰爭英雄，中尉才沒有一點猶疑地讓他留在軍列上；其次才讓英雄享受一點人性福利，所以導演丘赫萊依沒有在中尉的決定上進行一丁點煽情，阿廖沙和舒拉是質樸，中尉也是質樸，包括壞壞的小胖子也是質樸，所以，讓我們的「魔鬼中尉」擔任這趟電影專列的列車長，東方西方都會點頭的吧？

調度員

列車人員就位，最後我們需要一個月臺上的調度員，就萬事俱備了。這個調度員，必須請捷克電影《嚴密監視的列車》（*Ostre Sledované Vlaky*；1966）中

的主人翁米洛斯來擔當。

《嚴密監視的列車》是捷克新浪潮健將伊利‧曼佐（Jirí Menzel）在二十八歲時完成的作品，展現了和法國新浪潮頂尖之作可以媲美的電影新語法。米洛斯是二戰時的一個小鎮青年，他和整個小鎮一樣，雖然身處一個方生方死的大時代，但是他們卻置身身世外般渾渾噩噩，該戀愛戀愛，該偷情偷情。米洛斯父親四十八歲就開始領退休金享福順便把火車站的職位傳給了瘦小的兒子；火車站站長把日常時間都消耗在養鴿子上，衣服帽子都是鴿子糞，人生偶像是鎮上的伯爵夫人，站長老婆養鵝，每天晚上給鵝補鈣；火車站裡還有兩個同事，胡比克是個俊俏風流哥，澤登娜是個風流呆萌妹。外面世界戰火紛飛，但米洛斯的人生大事還是自己的早洩問題。大夫讓他找個年紀大的女人去試試，他就到處找。

電影開頭，米洛斯的旁白告訴我們，他的祖父是個催眠師，小鎮人民認為他幹這行是為了可以不勞而獲過一生，曾祖父也差不多，都不是勤勞勇敢的

人，所以，電影過半，觀眾都會以為在看一部旨在表現被佔領區人民渾渾噩噩的電影，整個火車站昏朦的狀態特別令人覺得導演是要表現一個「只有雞才是大事的」小鎮，而且，納粹到火車站來統編他們，也沒有在他們心裡激起一點點反抗。米洛斯至今為止的壯舉也就是因為早洩，曾去妓院割腕自殺，就像他的同事胡比克，最大的壯舉就是把火車站的公章蓋在了澤登娜的屁股上，這樣的令人沮喪的一群小鎮居民，還能有什麼希望？

九十分鐘的電影，到了七十分鐘出現重大轉折。花花公子胡比克突然像《潛伏》（2008）中的孫紅雷一樣變了語氣：「聽著，米洛斯，明天會有一趟貨櫃車經過我們車站。」米洛斯問那又怎樣？胡比克說：「我們要炸掉它。」米洛斯沒有一絲猶豫：「沒問題，但怎麼做？」胡比克更加嚴肅了：「別擔心，我們都安排好了。二十八節車皮的軍火，我們必須在車站後面的空地上炸掉它。」胡比克是準備好自己犧牲的，他爬上訊號塔，向米洛斯示範了怎麼把炸彈扔到火車的中間車廂，他要米洛斯做的，就是明天等火車開過來的時候，發

出訊號讓火車慢下來。米洛斯都記住了。

很奇怪，陡然的轉折一點不影響電影的流暢，好像花花公子和抵抗戰士的合體本身就是一種和諧，思想一片空白的米洛斯突然被革命灌注了真氣，他孩子般的笑臉上有了真正的內容。當天晚上，送炸藥的女人來了，胡比克把米洛斯送進了她的房間，革命治癒了早洩，第二天起來，米洛斯伸了一個像胡比克一樣的懶腰，吹了一個像胡比克一樣的口哨。胡比克問他害怕嗎，他說：「我從來沒有像今天這麼平靜」，鳥在歌唱，鴿子在飛，天空蔚藍，少年米洛斯同時被革命和性啟了蒙，他現在可以向世界詮釋什麼是捷克人了。

電影最後一段，因為澤登娜的母親上訴，德國人突然前來調查澤登娜屁股上的公章案：「因為屁股上的公章顯然侮辱了德國的民族語言」，胡比克走不了了。眼看火車將至，米洛斯非常鎮定地從抽屜中拿出炸藥，在火車站另外一個抵抗者的配合下，沿著春天的鐵路走過花走過樹，遇到女朋友他很自信地對她說：「瑪莎，親愛的，等我一下，我馬上回來。」米洛斯走向訊號塔，同時

火車站裡，漂亮的澤登娜非常天真非常抒情地向納粹描述：我和胡比克先生一起值夜班，因為無聊，胡比克說我們可以玩一個蓋印章遊戲，火車會飛，死亡會飛，一切都會飛，我一直輸，就一直脫，先是鞋子，襪子，然後上衣，內衣，最後是我的短褲……裡面納粹聽得嘴得嚥唾沫，外面米洛斯已經爬上訊號塔，他鎮靜地扔下炸藥，納粹發現了他，子彈響起，他也摔在火車上。

火車爆炸，小鎮地動山搖，米洛斯的帽子飛到瑪莎腳邊。當年，他祖父試圖催眠入侵的德國坦克沒成功，米洛斯成功了。荒誕和勇氣，本來就同時存在於捷克人的血脈中，米洛斯可以因為早洩放棄生命，也可以為了祖國獻出生命。納粹罵捷克人是「只會傻笑的民族」，電影最後，納粹的火車爆炸，捷克人大笑。備受早洩困擾的米洛斯，終於光天化日之下表現了一次生命的硬度。

整部電影，曼佐完全放棄了「抵抗組織炸火車」這類題材的通常手法，他用九分之七的時間讓電影毫無章法甚至毫無線索地演進，用怪誕的影像在觀眾心中積累出一種可以接受一切的心理準備，然後，哐噹一下，火車刹車般的，

他用幾近兒戲的方式奏響電影最強音，那一刻，我們被完全稚嫩又幾近崇高的米洛斯深深吸引，我們看他被火車帶走跟著火車一起灰飛煙滅，雖然想再看他一眼的努力被銀幕定格，但是曼佐這種舉重若輕又舉輕若重的電影語法還是深深地撼動了我們。換句話說，這種電影臨近結尾才驟然發生的主敘事，非常有效地治癒了電影的「早洩」，那才是火車電影該有的腔調不是嗎，瘦小淡定的米洛斯，正是我們需要的調度員不是嗎。

米洛斯站在月臺上，他的父親躺在床上拿著錶在對時，小鎮的列車最準時。想起笑話裡的觀眾，在電影中看到美女出浴，不巧這時火車開了過來；他就再次買票進去看，美女出浴，火車又開過來；他再看，火車再來。如此七次，他絕望哀嚎：為什麼電影中的火車總是那麼準。

我們的電影列車，就是這麼準時，從不遲到。好了，關於火車的故事就說到這裡，下次要說的是，火。

第五回

一個人可以在哪裡找到一張床：男人和火

火是電影中的萬有引力和萬能轉換。災難片戰爭片中的明火暗火不算，黑幫電影中有槍火，武俠電影中有野火，懸疑片中有鬼火，科幻片中有天火，歷史劇中有烽火，青春劇中有螢火，宗教題材中有聖火香火，倫理題材中有慾火恨火。卓別林用《救火員》（The Fireman；1916）拉開的西方消防劇情片，至今有一個世紀，蝴蝶領銜的《火燒紅蓮寺》（1928），引發的東方「火燒」系列也有九十春秋，火終結了羅徹斯特藏在閣樓上的瘋女人，終結了《蝴蝶夢》（Rebecca；1940）中癡迷舊主的女管家丹佛斯太太，但烈火中永生的銀幕形象也有千千萬，包括《少林寺》（1982）中的老方丈，為了保全少林不惜以身殉火。

不過，今天要講的火，和上面的各種大火小焰不一樣。它們出現在電影中，既不推動情節，也不承擔轉折，它們可能是生命的火光，也可能不是。它們好像是一代代男主人翁的歲月火把，是他們告別童年告別青春告別衰老的儀式，又好像都不是。這些肖像般在電影中閃現過的火光，映射了電影史中男主人翁的成長軌跡，是希望，也是絕望；是寒光，也是霓虹。

他不是生病，他也不是睡覺，他是死了

《站在我這邊》（*Stand by Me*；1986）這部電影很久以前看的，關於四個男孩的成長故事。片子算不上經典，但不知為什麼，縈繞我至今。也可能，電影中的孩子讓我想到我的表弟，他跟主人翁克里斯樣貌相似，甚至我想，如果表弟沒有在一九八五年溺亡，可能也會有一個克里斯這樣的命運。

電影改變自史蒂芬‧金（Stephen King）的小說《總要找到你》（*The

Body），也是我唯一有點喜歡的史蒂芬・金少年題材作品。影片以回憶的方式展開，作家戈蒂因報紙上的一則死訊想起了一段童年往事。五十年代的俄勒岡小鎮，他和死黨克里斯、泰迪和維恩一起，抱著一戰成名的決心，出發去河對岸的森林尋找男孩布勞爾的屍體，死去的男孩和他們一樣大，十二歲。他們想像著找到屍體以後，榮升為小鎮英雄，接受天南地北的電視採訪。

雖然是史蒂芬・金的原作，《站在我這邊》沒什麼恐怖氣息。滿嘴粗話的四少年儘管都來自不快樂的家庭，但他們快樂地向遠方開拔，因為「人這輩子，再也不可能交到像十二歲時那樣好的朋友了」。戈蒂的哥哥車禍過世，父母走不出長子過世的陰影，讓戈蒂覺得死的應該是自己，他靠編故事自我療傷；克里斯的家庭失序，哥哥艾斯是鎮上的混世魔王，欺負自己的弟弟也毫不手軟，但克里斯卻有特別溫暖的靈魂，作為四人幫的幫主，他男人一樣地照拂三兄弟，敏感的戈蒂在克里斯身上找到了生活的安全感。泰迪心中的戰爭英雄父親其實有精神病，差點燒掉了泰迪的耳朵，胖乎乎的維恩最膽小，但胖子有

胖子的煩惱。四個孩子一路前行互相嘲笑，用新學的髒詞招呼對方的媽，不過當他們違規走上鐵軌橋的時候，突然火車從後面駛來，下面是浩蕩大河後面是機車呼嘯，他們屁滾尿流狼奔豕突地跑過火車後，終於都癱了。

野地裡他們生起一堆火，夜色裡給自己壓壓驚，克里斯給大家點上菸，三個抽菸少年請求不抽菸的戈迪給大家講個故事，戈蒂於是編了一個「吃披薩大賽」，結尾是，大賽變成了嘔吐大會，孩子們聽得不亦樂乎。故事結束聽廣播侃大山：「整個晚上我們說的都是些言不及義的廢話，」類似「唐老鴨是鴨米老鼠是鼠，那 Goofy 是什麼？」導演萊納（Rober Reiner）給每個孩子特寫，少年臉龐襯著小小火光，他們一邊嚴肅地討論 Goofy 是狗還是司機，一邊都在心裡想著死掉的布勞爾，這樣等他們躺下睡覺，突然聽到遠方女人哭似的狼叫聲，大家不約而同叫出了在心頭盤旋很久的「布勞爾」，於是説好輪流守夜。

四個孩子拿著克里斯從家裡帶出來的手槍守夜，胖維恩最緊張，克里斯最沉穩。

克里斯身上有一種格外迷人的氣質，柔弱敏感的戈蒂在夢魘中醒來，

看到克里斯守護在身旁，那一刻他感受到的安全感幾乎可以守望他一生，而挨著戈蒂小小的肩膀，克里斯也吐露了一個壞孩子的委屈和辛酸，「沒有人會相信我，鎮上所有的家庭都看不起我們」，在那一刹那，戈蒂明白了為什麼父母不喜歡他交往的朋友，以後他會上大學，但是他的三夥伴最多進技校。天光漸亮，火光漸暗，十二歲的孩子開開心心地說著屎尿屁，一致同意電視裡的安蒂妮胸部變大了，但是，火堆邊度過的這一個晚上讓他們明白，如此天堂般的快樂和戰慄，都只屬於這一刻。

他們繼續上路，渡過滿是吸血水蛭的羅耶河後，他們終於接近目標。導演沒有玄懸念，四少年很快在森林中找到了布勞爾的屍體，「他不是生病，他也不是睡覺，他是死了。」美國文學史家迪克斯坦（Morris Dickstein）說，當你第一次產生一種無法彌補或無法補救的感覺時，就是長大成人。站在布勞爾的屍身邊，四少年的童年結束。

他們沒敢多看，準備用樹枝做個擔架把他擡回去。不過，克里斯的哥哥艾

斯率領他的眼鏡蛇幫也趕到了，他們也想拿到屍體揚名立萬。面對人多勢眾且比他們大出一截的惡棍幫，維恩和泰蒂先後閃人，艾斯準備對不屈不撓的弟弟克里斯動刀子的時候，戈蒂向天空開了一槍，沉著冷靜地逼退了眼鏡蛇幫。

最後，他們沒有拿屍體邀功，打了匿名電話報案了事。就像維恩之前說的：「也許，我們不應該像參加舞會一樣去看一個死去的孩子。」面對和他們一樣大的再也不能呼吸的布勞爾，他們放棄了之前的英雄夢。生活的陰影和黃昏的陰影從林間穿過，他們在回家的路上，儘管思潮洶湧，但都很少說話。終於回到才離開兩天的小鎮，少年們覺得，他們的小鎮變小了。

很多年過去。維恩泰迪和他們來往少了，而親愛的克里斯，在一次餐廳勸架中，被刺中喉嚨，當場死亡。戈蒂就是因為在報紙上看到克里斯的死訊，才想起這段往事。

克里斯的最後死亡，讓很多影迷抗議。不過，水銀少年瑞凡．菲尼克斯（River Phoenix）扮演的克里斯，只能是這樣的命運吧。菲尼克斯活了二十三

歲，嬉皮士父母給了他 River（河流）這個名字，也給了他飄蕩的人生。為了養家他很小就被母親帶入演藝圈，自稱四歲就童貞不保，導演萊納第一次看到他，就覺得他像詹姆斯・迪恩（James Dean），而扮演戈蒂的演員多年以後回憶菲尼克斯，說：「我既為他折服，又多少有點被嚇到，他是如此職業，又如此尖銳，就是一副少年老成的樣子。」扮演泰迪的演員也回憶，就是在《站在我這邊》的片場，菲尼克斯帶著他頭一回喝了酒親了姑娘吸了大麻。八年以後，菲尼克斯死於毒品，當時他早已憑《男人的一半還是男人》（*My Own Private Idaho*；1991）成了最年輕的威尼斯影帝。

我十五歲離世的表弟很像菲尼克斯他扮演的克里斯，他們常常被貼了壞孩子的標籤，但他們內心的火苗卻比誰都熾烈。誰在生命的途中遇到過這樣的男孩，誰就一輩子不會忘記，而他們彼此之間的友誼，更是歲月霞光。《站在我這邊》中，克里斯和戈蒂對視的眼神，比親情浪漫比愛情清澈，如此少年情懷，唯有影片中的篝火可以比擬。稚嫩的火光讓四個孩子圍成一團，連比較遲

鈍的胖子維恩都説，不能更美好了。電影史中，這樣美好的少年友誼，在楚浮的電影《四百擊》（Les Quatre Cents Coups；1959）中，也曾出現過，十二歲的安瑞和十二歲的雷內，一起蹺課一起抵擋成人世界的洪水。

少年火光萬般美好，但也容易熄滅。《四百擊》中的安瑞，崇拜巴爾扎克，在家裡偷偷給巴爾扎克上香，差點引發大火災，而老師懷疑他的作文抄襲了巴爾扎克，更直接掐滅了他的小小火苗。安瑞後來長大，楚浮的「安瑞」系列拍了有五部，安瑞的戀愛故事也不少，但是最美好的友情，留在十二歲的《四百擊》裡。這也是為什麼，雖然《站在我這邊》的導演刻意避免羅曼蒂克的情調，而且不惜在最後殘忍「處死克里斯」，但整部影片還是給我們強烈的懷舊之感。

順便提一句，《站在我這邊》描寫的是一九五九年夏天，當時美國，越戰的創傷還沒有呈現，艾森豪時期的一代美國人還能分享雷根所謂的「美國的清晨」，這個口號是一九八四年的共和黨競選主題，雷根允諾要讓美國重新煥發

生機，用電影學者貝爾頓的話說，雷根要用自己的肉身康復來向這個國家的人民示範，一切可以重回光明，就像《E.T.》（1982）中的外星人，在結尾時刻起死回生。因此，當時製作了一批和青春和夢有關的電影，《站在我這邊》也屬於這個系列，但是，《站在我這邊》又逸出了這個系列，換言之，這部電影寫出了一個時代的轉折，是美國從清晨轉入泥潭的時刻。電影中以克里斯為首的四個孩子，結束兩天歷險，回到小鎮，在鎮口彼此告別的情景，既充滿展望又滿懷淒涼，就好像，曾經讓他們頭連腳，腳連頭一起圍著小火堆酣睡的時光，只有那麼一夜。他們瞬間長大。

沒關係，媽，我只是在流血

克里斯長大以後會變成誰呢？《站在我這邊》說，他努力讀書上了大學還成了律師最後死於勸架，但這是一個顯見的小說敘事。更可能的情況是，他成

為「逍遙騎士」。

《逍遙騎士》（*Easy Rider*；1969）雖然比《站在我這邊》早拍了十來年，但影片精神卻至今不老，甚至，《逍遙騎士》可以直接成為《站在我這邊》的成長版，類似美劇《24反恐任務》（24；2001-2014）的主角傑克·鮑爾就是《站在我這邊》中艾斯的升級版。最近重看《站在我這邊》，才驚訝地發現，原來三十年前扮演眼鏡蛇幫幫主的演員就是這些年最紅的美劇明星蘇德蘭（Kiefer Sutherland），他在《24反恐任務》中的冷硬作風締造了新世紀以來最好的美劇男主形象，而蘇德蘭的風格，竟然在三十年前就成形了。扮演胖子維恩的演員說，當年真的怕死蘇德蘭了，尤其當他最後威脅要殺弟弟，拿著一把小小的刀子逼近菲尼克斯的時候，他們真的不敢看他，大家都相信他下得了手。二〇一一年，《24反恐任務》第一季開播，蘇德蘭的酷冷風為這部強悍的美劇設定了青銅器般的基調，這是後話。

說回《逍遙騎士》。兩個年輕人，丹尼斯·霍柏（Dennis Hopper）扮演的

比利和彼得·方達（Peter Fonda）扮演的懷特，靠著一次毒品交易的錢，騎著極為拉風的改裝版哈雷重型摩托車上路了，他們沒什麼目標，說是要去參加紐奧良的四旬齋節，也不過是一個說詞，他們就是喜歡在路上。一路他們騎騎停停，遇到過熱情的波西米亞姑娘，也遇到過對他們奇裝異服側目而視的好奇路人，他們的坐騎還差點讓一匹馬發情。在德州，他們被員警關進監獄又因為遇到傑克·尼克遜（Jack Nicholson）扮演的富二代律師漢森而免於牢獄之災。三下五除二，他們說動了漢森一起上路，漢森喜歡 D·H·勞倫斯，一直也想去四旬齋，他摸出路易斯安那州州長給他的一張名片「藍燈屋」，說是南方最好的妓院。

一路飛車一路搖滾，三人來到一個保守的小鎮，前衛怪異的流浪風讓他們遭遇強烈的敵意，連二流的汽車旅館也不願接納他們，晚上他們只能露宿荒野。荒野裡他們生起火，比利和漢森交談起來。他們談起自由。

漢森對渾身流蘇的比利說：他們其實是害怕你所代表的東西。

比利：我們代表的不過是，人人都應該有個性髮型。

漢森：噢，不，你代表的是自由。

比利：自由他媽的又怎了？

漢森：這就是癥結。談論它和實現它是兩碼事。人們不停地談論這個自由那個自由，但是當他們真的看到一個自由的個體，他們就被嚇到了。

比利：我不會嚇到他們。

漢森：那會讓他們變得更加危險。

火光映著交談的漢森和比利，以及傾聽的懷特，其實在漢森出現前，比利和懷特很少交談，背景裡的歌詞還比他們的臺詞多，兩人跟攝影機刻意壓扁的遠景一樣，被乾燥的生活擠走了水分和語言。他們渾噩地抽大麻，身上車上都是美國國旗，懷特還自稱「美國隊長」，但他們既不知道自己的名字源於「西

部大荒原」上的著名人物，也不知道他們亢奮又迷幻的存在其實強烈傷害了一個自閉的小鎮。

荒野裡的火堆年輕又漂亮，年輕又漂亮的尼克遜不知道十年以後，他要在庫柏力克的電影《鬼店》（The Shining；1980）中扮演一個殺嬰者。但這一刻，火光裡的三個年輕人，因為純潔顯得性感，因為自由顯得鬆弛，他們學牛蛙叫，學著學著睡著了，火也逐漸熄滅。

火滅了，漆黑的夜裡，南方小鎮上的男人代表道德來消滅他們，一頓亂棍，比利和懷特倖存下來，漢森被打死。談到漢森之死，導演，也就是比利的扮演者，丹尼斯·霍柏說：「我就是要表現這個國家會殺死自己的孩子。」

電影沒有就此結束，沒有漢森沒有火以後，比利和懷特繼續上路，兩個大麻混混成功抵達南方妓院，帶著妓女參加了四旬齋的狂歡，不過他們很快又厭倦了。繼續上路。

然後是影片結尾：因為他們拉風的樣子惹著了一個卡車司機副手，砰砰兩

槍，一槍一個。最後的鏡頭是，飛出公路的分崩成兩半的貼滿美國國旗的摩托車，在公路邊上燃燒。

生是公路人，死是公路鬼。《逍遙騎士》成為影史第一部公路片，不僅名至實歸，而且遠超後來來仿作。這部電影流傳之廣粉絲之眾，是年輕的製作團隊完全沒有想到的，影片完成三十年後，霍柏還應邀做了一個廣告：開著福特美洲豹，超越一九六九年的自己。

其實，《逍遙騎士》的人物設計還是非常簡單的，包括他們就著火光談論的「自由」，當年即遭影評人許瑞德（Paul Schrader）的毒舌：「膚淺！這種膚淺，你在真實生活中，想演都演不出來。」我同意許瑞德對《逍遙騎士》的部分酷評，包括他說《逍遙騎士》跟「好萊塢的那些無膽的棉花糖似的自由主義作品一樣，來自霍柏一手洗好的牌」，但我同時卻又覺得，這種「膚淺」本身具有一種革命性，這樣膚淺這樣簡單的混混，也開始思考美國了。比利和懷特，在銀幕上沒有任何壯舉，他們在銀幕上第一次公然吸食大麻，但沒有任何

以往銀幕上的吸毒後癲狂，他們吸食大麻跟《站在我這邊》中少年抽菸一樣，只是試圖在精神上有所追求，但不知道可以追求什麼。所以，儘管影片全程搖滾有音樂廣告之嫌，但是，一路搖滾唱出了六十年代深入人心的虛無感：

我走到拿撒勒去，

覺得自己已經死了一半。

我需要一個地方，

可以讓我把頭留下來。

嗨，先生，你可不可以告訴我，

一個人可以在哪裡找到一張床？

他只是微微一笑然後握住我的手。

他只說，不。

《逍遙騎士》（1969）

電影發行當年，《滾石》雜誌採訪了彼得‧方達，方達說：「逍遙騎士是，南方人稱呼娼妓養的小白臉的俚語……而美國就是這樣，自由就是娼妓。」後來的公路片大師溫德斯（Wim Wenders）認為《逍遙騎士》是一部政治電影，並不是因為這部電影討論了美國和自由這些概念，而是，這部方達編劇霍柏導演的青春片，這部以遠景完成的公路電影，拍得很美很平和，演員平和，路人平和，甚至中間和最後的殺戮，都有奇特的平和感。謀殺在電影中，不是事件，是日常。

電影結尾，卡車司機副手莫名其妙幹掉了比利和懷特。為電影配樂的巴布‧狄倫（Bob Dylan）認為這樣不好，「不對，你得給他們一點希望！」巴布提議，重拍結尾，在卡車上的人幹掉霍柏後：「讓方達騎摩托車一頭撞進卡車，把卡車炸掉。」但是方達霍柏沒有採納狄倫的意見，雖然很多朋友都認可狄倫，認為現在的結尾太絕望太負面，可方達認為：「我不能這樣給他們愛，他們得自己來。否則什麼都不會發生了。自由可不是什麼二手資訊。」真希望

今天的青春片導演能重溫一下這些青春始祖片和始祖們的電影理念，當代中國青春片，最後都以金錢自由達成全民和諧，要多腐朽有多腐朽。

方達是對的。《逍遙騎士》今天還留在電影史上，是影片簡潔地傳達了一代人，尤其是，一代男人曾經點起過的小小火種和火種之夭，用方達的話說，這不是一部關於自由的影片，這是一部關於沒有自由的電影。野地裡燃燒著的摩托車，還有死在野地裡的漢森，導演都沒有去特寫他們的死，彷彿三騎士之死，是日常戰役中的普通中彈。編導認為，這種悲傷的「日常感」才和巴布・狄倫抒情又絕望的搖滾匹配，雖然狄倫認為他的歌詞算是一種安撫……「沒關係媽，我不過是在流血；沒關係，我一定可以過得去。」

不過，最終的安撫將來自費里尼。影像世界裡，向男人提供了最終庇護的，是費里尼。

奧雷里奧和米蘭達的床

當我終於要寫到費里尼的《阿瑪珂德》（Amarcord；1973）這部電影時，感到一陣虛軟，就像影片中的少年蒂塔忽然有機會和夢想中的女人在一起，他冒汗了。

《阿瑪珂德》是費里尼的故鄉傳，從春天的飛絮開始到飛絮再起結束，四季輪迴不是時序，是海邊的里米尼小鎮翻天覆地又夢幻安詳的變化，其中包括墨索里尼極右勢力的上臺、清洗以及撤離。影片以蒂塔家三代男人為主線，蒂塔爺爺是一代，爸爸舅舅叔叔是一代，蒂塔和同學以及弟弟又是一代。中學生蒂塔是穿場人物，但蒂塔的爸爸奧雷里奧更像是影片戲眼，甚至，在這部多聲部合唱電影中，他可以算是主人翁，因為他是所有其他男性的鏡像，或者說，各個年齡段的男人組合可以鑲拼出奧雷里奧的一生。

電影以春天的篝火開場。焚燒女巫像是小鎮狂歡節，各路人馬帶著家裡不

要的舊傢俱舊木器來為篝火添力加油。蒂塔扛著家裡的木椅也來了，奧雷里奧上去一把奪下，這可是好好的木頭椅！奧雷里奧讓老婆米蘭達坐在椅子上，一邊跟老婆嘀咕小舅子的不學無術。小舅子長相漂亮遊手好閒吃住全靠姊夫，十來歲就開始工作的奧雷里奧當然看不慣，不過沒了身材幾近禿頂而且光頭上還長個大疙瘩的奧雷里奧其實更多地是嫉妒小舅子，年輕多好啊，可以肆意地賣弄體力吸引姑娘！

這場沒有情節功能的篝火派對，費里尼用時整整十分鐘。火光裡，小鎮人物輪番出場，少年人的惡作劇被原諒，姑娘們賣弄風騷是正常；獅面的數學老師穿著緊身衣服和校長在一起，法西斯的最初槍聲混在篝火的喧鬧中也沒人在意；代表過去的伯爵和伯爵小姐有一個特寫，代表未來的摩托車手也神秘亮相，車手駕駛著彈眼落睛的「屁王」駛過篝火的灰燼堆，所有青年人都哇哇叫。電影兩小時，摩托車手早中晚均勻地出場三次，每次都沒有露面，每次都逍遙騎士般絕塵來絕塵去，為這部混雜了天主教、法西斯和義大利傳統價值的

電影，注入來自另一時空的美式現代性，也為本文《阿瑪珂德》和《逍遙騎士》之間建立隱秘的關聯。插一句，《阿瑪珂德》和《站在我這邊》也有一個影像關聯。里米尼小鎮起霧的時候，蒂塔的弟弟早上去上學，大霧裡看到一隻白獸，像牛像羊也像鹿，小小少年驚訝得說不出話。《站在我這邊》中，守夜到早上的戈蒂，清晨的霧氣裡，也曾看到一隻小鹿，這隻小鹿戈蒂沒有告訴任何人，跟里米尼小鎮的白獸一樣，留在弟弟心中，成為電影中的一個秘密。蒂塔的弟弟上五年級，跟戈蒂、克里斯一般大，可能，十二歲就是最後一次和神面對面的年齡。說這些，其實是想說，《阿瑪珂德》這個文本實在是太豐富，我們在電影中遇到過的各種男人各類隱喻，都能在里米尼小鎮群像中找到互文。

籌火段落為《阿瑪珂德》奠定了一種既現實又超現實的電影語氣，各種形狀的小鎮男人，藉著熊熊燃燒的籌火，獲得詩意的存在。費里尼向大荒世界裡的男人們送上美學的安撫。奧雷里奧雖然養著一大家子，但是他實在比兒子蒂

塔成熟不了多少，遇到事情就捶頭跳腳，大叫大嚷要自殺，不過所謂自殺也就是用手亂掰自己的大嘴巴，但是，費里尼把奧雷里奧拍得多美好！作為一個性格上有嚴重缺陷的男人，在法西斯盛行的時代，他讓老婆給鎖在自家大宅子裡不許去參加集會，終於納粹盯上了他並侮辱了他，讓他喝蓖麻油讓他渾身惡臭地回到家，到家後無知的兒子蒂塔還要嘲笑老爹臭，但是，長相荒誕的奧雷里奧是朝綱顛倒的時代最純潔的男人，他嬰兒一樣地蜷在澡桶裡讓老婆幫他洗澡，然後裹上白色的浴巾睡到白色的床上。

奧雷里奧的婚床是影片的一個象徵，老婆每天精心鋪好雪白的床單，然後放上漂亮的洋娃娃，對於這兩個人近黃昏且喜歡爭吵的老夫妻，新婚般的臥床具有一種神話性，如同《奧德賽》中的婚床。奧德修斯流浪二十年後返鄉，發現妻子佩涅羅珀身邊圍繞著一百多個求婚者，而他自己因為容貌已改，除了老狗沒人認出他來。慢慢的，老僕認出了他，老父認出了他，最後，輪到佩涅羅珀。為了試探奧德修斯，佩涅羅珀故意吩咐下人：「從臥室搬床出來，鋪

上毛皮，讓他就寢。」聽到這話，奧德修斯皺起了眉頭，看著妻子說：「你在侮辱我。」然後，他說出了唯有夫妻兩人知道的秘密。原來建造宮殿時，臥室中間有一棵橄欖樹，粗大得像根柱子，奧德修斯沒有砍斷它，直接用它做了床的一根支柱，所以，他們的婚床是沒法挪動的。佩涅羅珀聽到丈夫說出這個秘密，激動地上前相認，當晚，奧德修斯「摟住自己忠誠的妻子，淚流不已；猶如海上漂泊的人望見渴求的陸地」。

奧德修斯用二十年時間回到自己的婚床，婚床本身既暗示了佩涅羅珀的堅貞，也象徵了他們愛情的永恆。《阿瑪珂德》中被特寫的這張婚床，在奧雷里奧的妻子死後，再次給了一個特寫，既是對米蘭達永久的紀念，也是對奧雷里奧的一次表彰。之前，兒子蒂塔因為潰敗於女人躺在床上發燒，米蘭達坐在一旁照顧他。母子有過唯一一次認真的交談，交談中，米蘭達顯然肯定了奧雷里奧。

蒂塔：媽，你和爸是怎麼開始的？

米蘭達：什麼？

蒂塔：就是你們怎麼相遇、相愛又結婚的？

米蘭達：說這些有什麼意思啊？說到底，誰還記得呢。你父親不是一個讓人仰望的大人物，不過是薩魯德齊奧的一個工人。我家裡有點錢自然看不上他。所以，我們跟誰都沒說就私奔了。

蒂塔：那你們的初吻呢？

米蘭達：這算什麼問題啊，我都不知道是否有過初吻。不像現在，什麼事情都可能發生。

這次談話沒多久，米蘭達就過世了。雖然在她的葬禮上，老公和兒子在哀悼上都不夠全心全意，看到漂亮姑娘還是會走神，但是，費里尼最後還是用米蘭達親手鋪好的潔白的新婚般的床加持了奧雷里奧。這個男人，少年時代可能

就是一個蒂塔，看到大屁股姑娘會魂飛魄散，長大以後，被生活剝奪了成為逍遙騎士或逍遙舅子的機會，他對花花公子生活的嚮往留在內心裡，他努力工作，不欺負鎮上的花癡姑娘，內心的荷爾蒙發洩在餐桌和兒子身上，他追打兒子的樣子不像一個爹，對患精神病的弟弟也無能為力，但是他是鎮上最乾淨的男人，既守住了自己的愛情，也守住了道德。一如《站在我這邊》中的戈蒂和克里斯，一如《逍遙騎士》中的比利和懷特。

費里尼用這種特殊的詩意解救了他電影中被困住的眾生，包括《大路》（La Strada；1954）裡面，那個最不堪的男人。讓無數觀眾唾罵的粗魯獸性的藏巴諾，他拋棄垂死的妻子傑爾索米娜一個人上路，但費里尼也給他一個因和一個果，在他聽說傑爾索米娜的死訊時，這個動物一樣的男人在雜要表演時也失去了力量。《阿瑪珂德》是《大路》之後二十年的作品，本質上，奧雷里奧和米蘭達就是一個藏巴諾和傑爾索米娜的歲月升級版，用這種方式，費里尼為這個世界的所有男人搭起一個帳篷，不管你是粗人還是詩人，是天真還是世故，

費里尼決意護送你們，一路回到米蘭達為你鋪好的睡床。

《阿瑪珂德》中，有一段三分鐘的段落永垂影史，其中剪出的畫面也是《阿瑪珂德》的萬年廣告，這個段落發生在電影九十八分鐘。黃昏店鋪打烊時分，蒂塔溜進了菸紙店姑娘的小店。姑娘有銀幕上的頭號咪咪頭號屁屁，她是蒂塔的意淫對象。雖然波霸的體量是蒂塔的兩倍，為了證明自己，蒂塔對波霸說，我能把你扛起來。用盡吃奶力氣，蒂塔把波霸扛起來，武松打虎似的，蒂塔晃晃悠悠晃晃悠悠地連扛波霸三次，而他的少年蠻力倒也催動了波霸荷爾蒙。波霸一把拉下菸紙店的捲簾門，走近蒂塔，拉出自己超級肥美的巨乳，蒂塔久旱逢洪峰，加上從來沒有實戰經驗，加上剛剛的體力消耗，幾乎被波霸窒息，姑娘看蒂塔實在沒入門，掃興地拉上巨乳，用一根香菸把蒂塔趕走。姜文電影中也有波霸表現，但是姜文的波霸跟費里尼的姑娘比起來，馬上就顯示出粗糙文藝腔。

蒂塔的創傷和奧雷里奧的創傷一樣，都回到米蘭達的床邊得到療治，因

此，很多影評人認為，《阿瑪珂德》是一部溫暖的懷舊之作，是作者的自傳或半自傳。聽到這句話，費里尼冷笑了，他冷冷拋出一句：但是，「阿瑪珂德」這個詞本意是冷的，非常冷。

阿瑪珂德的本意可能是冷的，尤其，里米尼鎮上的所有好女人紛紛離場，媽媽死了，小鎮偶像葛拉迪絲卡被粗俗難看的軍官帶離家鄉，美麗的瘋姑娘也被各種欺負，但是，年過半百的費里尼已經硬不起心腸，你看，電影一頭一尾都是春天，就算是小鎮的流動攤販，也有一個狂悖的春之夢，他要在春天的夜晚和二十八個阿拉伯姑娘交歡。因此，只要春天如約而來，一年一度的篝火狂歡就能把所有的男人擲回童年，里米尼居民就有力氣再接受一輪時間的傷害。

出門流浪的少年也好，騎士也好，只要你回到雷米尼，就能找到一張床。

如此，霍柏和方達的問句：「一個人可以在哪裡找到一張床？」被費里尼接住，而我們就還有時間，繼續醉生夢死。下次的題目是，醉生

134

第六回

並不是每天都有事情可慶祝：一場歡愉，三次改編

今天的題目是「醉生」，講生的歡愉與債務。

銀幕上，除了少兒卡通大自然題材，從來都是死亡比出生多，眼淚比笑聲多，子彈比蛋糕多，這讓我花了整整一個暑假，才找到這部讓人打心底快活的作品，電影就叫《歡愉》（*Le Plaisir*；1952）。

泰利埃公館

《歡愉》由三個段落組成，〈面具〉、〈泰利埃公館〉和〈模特兒〉，故事改編自莫泊桑的小說，導演馬克斯・奧菲爾斯（Max Ophüls）。一九〇二年生

於德國的導演奧菲爾斯，政治身份幾經輾轉，三十年代從德國流亡到法國，後又從法國到美國，四十年代末回到法國，然後死在德國，死後骨灰還從漢堡又流亡到法國。現在法德都想把他算作自己人，可當年他改編莫泊桑的作品，法國電影界評價卻不高，好像祖傳寶貝被人染指，《歡愉》由此也一直處境艦尬，搞到今天我們談論奧菲爾斯，一般也只提他的《一封陌生女人的來信》（Letter from an Unknown Woman；1948）、《傾國傾城慾海花》（Lola Montès；1955）這些作品。可在我看來，被壓抑的《歡愉》，才是奧菲爾斯的生命湧泉，而且，這是一次對莫泊桑的最成功改編。

來看電影的第二個段落。

可能是因為〈首飾〉、〈脂肪球〉這類作品在中國流傳太廣，使得莫泊桑的中國形象一直相當嚴肅主流，但從電影《歡愉》中浮現出來的莫泊桑完全是另一個樣子，尤其是其中的第二則故事〈泰利埃公館〉。

跟首場〈面具〉一樣，〈泰利埃公館〉以黑暗中的輕鬆旁白開始：這個故

事是關於一個「公館」，但不是字面意義上的「公館」……接著畫面拉開，

「公館」的客人從四面八方來了，原來這是年輕漂亮的泰利埃太太開的妓院。

妓女是莫泊桑小說中的重要主人翁，但是，〈泰利埃公館〉裡的姑娘過著〈脂肪球〉裡的妓女想也不敢想的日子。陸續登場的人物，無論是妓女嫖客，還是周邊人物，都像天堂居民一樣快活。泰利埃夫人農民出身，經營妓院就像經營女子寄宿學校，手下的五個姑娘開開心心地在公館幹活，有時還一起出去玩耍。巴黎可能對妓女有偏見，但外省諾曼第卻沒有，大家都說這是個好行當，泰利埃夫人開妓院，也就像開帽子店開內衣店一樣。

福樓拜死前曾希望自己能寫篇以外省妓院為背景的小說，這個願望，他的徒弟莫泊桑幫他實現了。入夜的泰利埃公館，世界上最芬芳的地方，錢少的在一樓酒吧和胖胖的「寶貝」搖曳的「秋千」廝混，體面的就上二樓和費南德、拉菲艾爾和羅莎談笑。奧菲爾斯的鏡頭隔著公館視窗華麗地上下移動，姑娘們那麼美好，男人們也都彬彬有禮，公館裡是永恆的春天，這才是流動的盛

宴，足以讓海明威自慚裝逼。

然後，有一天晚上，水手們發現公館門口的燈是暗的，公館關門了！這個可怕的消息把所有的男人推入了深淵，酒吧門口的水手打成一團，二樓的貴客也都垂頭喪氣。深夜的霧氣中，市長、鹹魚商、法官、收稅官、保險代理人都如喪考妣。不想回家，他們一起坐在防波堤上，但是溫柔的波濤安慰不了他們，人人心情不好終於三三兩兩吵翻回家。不甘心的鹹魚商又走到公館門口探個究竟，噢，原來泰利埃夫人是寫過一個通告的：「因第一次領聖體，暫停一天。」

泰利埃夫人帶著所有的姑娘去鄉下她弟弟家，參加她侄女的第一次聖餐禮了。在巨著《追憶逝水年華》的第二卷《在花枝招展的姑娘們身旁》中，普魯斯特說，花枝招展的姑娘就像賓夕法尼亞玫瑰，而這些賓夕法尼亞玫瑰如果遇到她們的前輩泰利埃公館姑娘，必定敗下陣來。元氣淋漓的泰利埃姑娘，她們上了火車，車廂就成了鬧市區，上來一對年邁的農夫農婦，農夫一輩子沒有

跟這麼多花姑娘一起坐過車，那個目不暇接，臨走的時候，老太走在前面，老頭還偷偷跟姑娘們揮手告別，遲到的春天也是春天呀！一路田野一路花，奧菲爾斯的鏡頭恰是印象派雷諾瓦動圖，雖然是黑白電影，但是田野天空野花白雲，透亮的光線跟姑娘們的眼睛一樣明媚，空氣中的風摸得到，姑娘們的香味聞得到，上來一個火車推銷員希望用自己花裡胡俏的廉價商品換一次和姑娘的親密接觸，吵吵嚷嚷的被姑娘們推下了火車，但誰又會覺得這個推銷員骯髒呢。

泰利埃夫人的弟弟約瑟夫趕著馬車來接姑娘們，平常拉豬的馬車也迎來一輩子的華彩樂章，姑娘們嘰嘰喳喳上車，農夫的心高高飛揚到天上，這個在田野中勞作了半輩子的男人，身體結實，老婆古板，突然遇到這麼多花姑娘，恰是久旱逢甘露，他沐浴著她們的歡聲笑語，一副「即使與帝王換位，也不願意俯就」的快活。更快活的是第二天，整個村子都去參加聖餐禮，整個村子都看到他領著六個花枝招展的時髦姑娘去教堂，那是約瑟夫最難忘的一天，所以他

沒喝什麼就醉醺醺了，醺醺的他衝進了美女羅莎的房間，雖然立馬讓姊姊泰利埃夫人給罵了出來，但是，農夫心頭的活塞被拔開了。

其實，在教堂裡，姑娘們的活塞也鬆動過那麼一下。少男少女領聖餐，聖歌響起來：「讓上帝靠近你，靠近你，這是我卑微的願望，拯救我吧。」羅莎突然哭起來，跟著所有的姑娘哭起來，全教堂的人都跟著抽泣，旁白說：「大家的頭頂上彷彿盤踞著一股神聖的力量，一股無所不侵的力量，彷彿一個法力無邊的神呼出的氣那樣。」泰利埃姑娘領著整個村的男女老少沉浸在抽泣中，感受他們最接近上帝的一刻，這情形使得神父非常感動，他宣佈：「親愛的兄弟姊妹，我感謝你們，你們給我帶來了今生最快樂的時光。」

清晨的鐘聲響起，泰利埃姑娘要回程了。約瑟夫駕著馬車送他們，太陽光照耀著姑娘也照耀著田野，接下來是一段罕見的極為晴朗的三分鐘抒情段落，金色的光線，姑娘的玉臂，融化在春色裡的大片野花，交融在田野裡的白色衣裙，她們唱著歌捧著花上車繼續姑娘們禁不住春光的誘惑，他們下車採花。

趕火車，約瑟夫把她們送上車，孩子般央求姊姊：我下個月去看你們。火車啟動，中年農夫的心啊，少男一樣悲傷，他跟著火車跑起來，激情呼告：再見羅莎夫人再見！終於看不見火車了，約瑟夫拖著沉重的步子，一步兩步三步走回馬車，他的帽簷上掛著野花，他的馬車上也掛滿野花，被泰利埃姑娘在心頭跑過一圈的農夫，根本不想回家，空空的馬車經過剛才的田野，簡直是對約瑟夫的懲罰，但是奧菲爾斯不想安慰回到十四歲的中年農夫了，鏡頭一轉，泰利埃公館的老常客還等著這群姑娘呢。

公館門口的燈亮了，消息迅速傳開。煎熬了兩天的男人們奔相走告，年輕的菲利浦特別好心，馬上派人給鹹魚商送去口信：「船已返航。」飯桌上的鹹魚商立馬起身一溜小跑奔赴公館，最後五分鐘的場景就是小別勝新婚。導演的攝影機依然是隔窗拍攝，運動鏡頭之美可以進入電影排行榜，公館裡是歡樂的海洋，男人們要把丟失的一個晚上奪回來，姑娘們要補償這些堅貞的守候者，鮮花掛起來，香檳敞開喝，泰利埃夫人以超乎尋常的熱情投入款待，她說：

「我們並不是每天都有事情可慶祝。」燈光打黑，電影結束。

《歡愉》中三個故事互相沒有關聯，奧菲爾斯以圓舞曲的方式在形式上進行統籌，三故事中獨立的三首曲子在片頭片尾以舞曲的方式彼此呼應，開頭和結尾由同一個旁白開場和點題。奧菲爾斯喜歡對稱講究細節，在這一點上，他跟日本導演小津安二郎有相似之處，小津追求平行對稱，片頭片尾要呼應，觀眾看不到的佈景也要搭齊全，奧菲爾斯也要求他的場景導演把細節做足，姑娘是十九世紀的，火車也得是十九世紀的，所以，儘管觀眾看不出泰利埃姑娘乘坐的是火車博物館裡的火車，但是歲月的光暈進入了片場，在這個意義上，奧菲爾斯完整地實現了莫泊桑的魅力：讓靈魂在真實中自然降臨。奧菲爾斯的方法論是，如果觀眾沒有察覺對稱沒有察覺表演，那就像觀眾沒有察覺古董火車一樣，說明一切都是對的。

電影對小說最大的改動是，莫泊桑筆下的姑娘們沒有電影中的美，比如羅莎，小說中號稱「潑婦羅莎」、「像小肉球」，但電影中的姑娘總體顏值提

142

升，大多不像農家女出身，羅莎更是懶洋洋的優雅又漂亮。不過，這點改動對一部短電影來說很必要，因為顏值是銀幕道德。憑著美貌，羅莎們提升了妓院的秩序和精神，使得泰利埃公館色而不淫，溫暖而不低俗，用哈洛．卜倫（Harold Bloom）的話說：「泰利埃公館的精神是莎士比亞式的，它擴大生命，卻不減損任何人。」在這個意義上，電影中羅莎們的美貌是一種擴大的行為，小說中「小肉球」似的羅莎是帶有強烈個體特徵的，但電影中美麗的羅莎卻具有一種普遍性，泰利埃公館的姑娘也由此具有一種普遍性，這是奧菲爾斯的電影能夠帶來普遍歡愉的方法。

當然，從精神和階級分析的角度，我們也完全可以把泰利埃公館看成一個孤島或囚室，尤其電影中來看，導演的鏡頭都是從窗外跟蹤，但是，讓我們停留在這個興高采烈的故事表面吧，說到底，沒有人生經得起追問。

《歡愉》（1952）

東方不敗

沒有人生經得起追問，留住人生歡愉的方式，最後都以失敗告終，電影史裡看，唯一架住了追問的是，電影《笑傲江湖》系列中的東方不敗。

《笑傲江湖》三部曲是對金庸小說的一次具有分水嶺意義的改編，雖然原著的人物關係給改得似是而非，最後一部《東方不敗之風雲再起》（1993）完全脫離原著且不甚成功，但徐克主導的第一部《笑傲江湖》（1990）和程小東導演的《笑傲江湖 II：東方不敗》（1992）卻影響深廣，後代武俠改編從中汲取了很多語法和套路，林青霞扮演的武林第一魔頭「東方不敗」更是成為經典形象。

不過重看電影《笑傲江湖》，讓人倍感唏噓的一點是，胡金銓的淡出江湖。一部《笑傲江湖》，掛了六個導演的名字，首席導演是胡金銓，但是胡金銓說，他自己「幾乎沒有拍過什麼」。本來，這部電影是徐克為偶像胡金銓籌畫的，徐克早年在德州讀書的時候研究胡金銓電影，用胡的話說，那時候，他

146

比胡金銓本人更瞭解胡金銓，所以八十年代末，他力邀胡金銓復出，胡也興致勃勃準備重整旗鼓，可惜的是，兩人很快在電影風格和故事設計上發生爭執，最終導致胡金銓和許鞍華都淡出劇組，而現在的《笑傲江湖》，徒留了不足十幀的胡氏風景，胡金銓喜歡的「權力鬥爭」、「歷史政治」主題和結構，基本被江湖情仇置換。或者說，勝出的是徐克對八九十年代電影市場的判斷，而徐克的判斷，從武俠電影的時代演變路徑看，極為準確，很快，胡金銓武俠被徐克武俠所代替。

徐克替換胡金銓，《龍門客棧》（1967）變身《新龍門客棧》（1992），今天回眸變遷，當然輓歌的成分多，尤其徐克這些年的電影表現是越來越差，不過，時代的選擇也不會完全瞎了眼，徐克影響下的武俠新潮很快蔚為壯觀，而在《笑傲江湖 II：東方不敗》的示範下，武俠電影也變成了名著改編最自由的試驗田，甚至，有時候我會覺得，沒有一九九二年版的「東方不敗」，《東成西就》（1993）、《東邪西毒》（1994）的發生可能會晚一點，觀眾接受也不會

這麼順利。

來看《笑傲江湖 II：東方不敗》。

徐克主持編劇的故事接續第一部情節，出於對江湖和師門的雙重幻滅，令狐沖準備和小師妹岳靈珊等華山派師弟一起赴牛背山歸隱，途中意外遇到一美貌女子，他不知夢幻女郎便是練了葵花寶典後男人變女人的東方不敗，跟張愛玲初戀似的變得很低很低。兩人分分合合，不敗面對江湖男神令狐沖，原本被東方不敗因禁在地牢的任我行則被女兒任盈盈和令狐沖等人救出，電影最後，任我行父女、令狐沖和小師妹等人一起上黑木崖去向東方不敗復仇。

金庸原著中的東方不敗豢養面首面目不清令人厭惡，徐克程小東版本的東方不敗則徵用了當時最美的女人林青霞，編導皆刻意求新，無限浪漫與無厘頭交雜，無限豪邁與無下限鑲拼。任我行等攀上黑木崖復仇，東方不敗根本不將他們放在眼裡，他（她）一邊刺繡一邊吟誦：「天下英雄出我輩，一入江湖歲

月催，宏圖霸業談笑中，不勝人生一場醉。」青絲如瀑貌美如花，但又勝券在握氣定神閒，東方不敗是站在美學巔峰的第一邪人，穩穩地坐著天下武功第一的位置，如果不是令狐沖的出現，他（她）是無懈可擊的。

他揮揮衣袍，萬線齊發，小小繡花針變成追魂奪命劍，曾經橫行天下武功蓋世的任我行直接被他拍出牆去，但是，眼見令狐沖不顧死活奔針而來，第一魔頭方寸一亂，想起從前令狐沖和她星夜醉酒把臂奏談的歡樂時光，揮袖撥轉繡花針，但是走神剎那竟然讓令狐沖刺中右肩，鮮血噴湧，大魔頭紅衫浴血，心灰意冷。接著一幕就是永垂影史的三分半鐘。

令狐沖用獨孤九劍和東方不敗打鬥，大魔頭心一狠，抓住癡迷令狐沖的情敵任盈盈和岳靈珊一起跌下懸崖，這一刻估計是華語電影史上銀幕顏值最高的一刻，東方不敗林青霞，關之琳演的任盈盈，李嘉欣男裝出演岳靈珊，再加上巔峰狀態的李連杰，四個人在空中衣袂飄飄簡直敦煌圖景。危急時刻柔情無限，程小東這一刻的鏡頭當然不是為了表現死，影壇最美三女神，林青霞一手

關之琳一手李嘉欣，恰似風箏比妍，李連杰追蹤而去。那是君子好逑。四人在空中斷開，令狐沖先抱住任盈盈，然後抽出腰帶捲住小師妹，三人攀住懸崖，同時紅雲般的東方不敗從空中墜落，令狐沖一手拉住腰帶一手飛身接住氣血兩虧的東方不敗，跟所有的愛情橋段一樣，我們總是最後一刻去救最愛的人。

這一刻的東方不敗完全是個女人，令狐沖的負心一劍熄滅了她稱霸中原的決心，她説：「你們這些負心的天下人，何必救我？」而令狐沖也一意要求一個答案，反覆追問：「我只是要問你，那天晚上，和我在一起的是不是你？」

原來，之前有一個晚上，東方不敗和令狐沖兩情相悅之時，為了讓令狐沖永遠記住自己，東方不敗曾經讓自己的愛妾詩詩代替他陪令狐沖一夜。這一夜是電影的高潮，令狐沖和他以為的東方不敗春宵繾綣，臨走他向她允諾「天亮我回來接你」；而東方不敗一邊想著令狐沖和詩詩的床第風雲一邊大開殺戒，華山弟子就是在那天晚上齊齊命喪他的葵花手；同時，剛愎自用的任我行率領苗人和舊部踏上復仇之路。所以，黑木崖上再見東方不敗，令狐沖的第一疑問

150

就是：那天晚上，是不是你？

是不是你啊？令狐沖怎麼也不願相信面前這個燦若桃花的女人會是天下聞風喪膽的魔頭。第一次邂逅東方不敗，那是令狐沖生命中最最好的回憶。

當天其實是東方不敗在江河中練葵花神功，他呼風喚雨飛沙走石，他的容貌已經美豔非凡，但嗓音還沒進階到女性。所以，見到不識泰山的令狐沖當他弱女子，他就一句話也沒說，讓令狐沖誤會他是扶桑人。東方不敗倒掉了令狐沖的酒餵魚，令狐沖大急，東方不敗隨即解下身上的酒葫蘆拋給令狐沖。這一段拍得漂亮至極，可算電影中「醉生」的頂級表達。

令狐沖接過東方不敗的酒葫蘆，這個葫蘆比他自己的葫蘆要小幾號，暗示了兩人的性別同和異。令狐沖拔開酒塞子，聞了一下馬上喜形於色，一口下去，一聲「好酒」，從水中躍起，直接在空中轉了四圈又躍回水中，「烈、純、香、醇，四品皆全。」好酒好人好時光，令狐沖喝了兩口又把葫蘆拋回給東方不敗，東方不敗跟著暢飲，令狐沖完全看呆了，乖乖隆地咚，這麼美那麼

帥！東方不敗隨後潛入水中用傳音入密絕頂內功警示令狐沖，但令狐沖根本沒有把眼前美人酒中知己和絕頂高手聯在一起，他對東方不敗，不用怕，高手是衝著我來的。他決意保護東方不敗的樣子，應該是大魔頭東方不敗一生中從來沒有領受過的，所以，魔頭留下酒葫蘆給他，直接消失。

前情鋪墊足夠，東方不敗對令狐沖動情也漸次推進，而大魔頭也逐漸在令狐沖無比純潔又無比直男的注視下，從「他」變成了「她」。在令狐沖的目光裡，東方不敗享受身為女人的歡暢，如此，生死一刻面對令狐沖的追問，她說：「我不會告訴你，我要你永遠記住我，一生內疚。」然後她用最後一分力氣，把令狐沖推向崖壁，她自己墜落懸崖，以這種方式，她架住了令狐沖的追問，把那個晚上的謎底變成謎面，永遠地霸佔住令狐沖，也因此，東方不敗最後的面容是歡喜的。像西方黑幫大佬一樣，她死於無法貫徹自己殘忍的法則，但是，她又超越了這些黑幫大佬，因為她以勝利者的姿勢離場，反而掛在崖壁上的兩個情敵任盈盈和岳靈珊沒有一點歡喜。

在東方不敗的命運中，可以看出小說原著和徐克改編的典型差異，金庸的武俠世界在本質上是古典又溫暖的，正邪分明秩序總能得到修復，但徐克不那麼關心正邪，他的大俠更加追求俗世歡樂但同時也更容易厭世，金庸的大俠會被女人傷害被欲望懲罰，徐克卻讓他的大俠因為欲望而得到生活的獎賞，電影中，欲望飽滿的男男女女都是徐克的寵兒，欲望越多越美麗，欲望越多武功越好級別越高，在《笑傲江湖II：東方不敗》中，主角從前半部的令狐沖轉成後半部的東方不敗，就是這個邏輯的生成，東方不敗的性別成長和欲望覺醒，不僅降低了他的邪惡，還光揚了他的正當性，用劇中的表達，他進軍中原是為受漢人欺負的苗人爭世界，如此，東方不敗撒手墜崖，一邊是他對男性任務的拋棄，一邊是她對女性身份的最終確認。如此個人主義又享樂主義的武俠原則肯定不是胡金銓能認同的，但這種情慾飽滿的武俠毫無疑問更貼合九十年代敘事，而徐克做得特別好的地方是，東方不敗的選擇顯得動人而不傷感，就像《葵花寶典》顯得殘酷又幽默，這讓整部電影流露出一種野性浪漫主義的歡

暢，不過絕代高手羅曼蒂克到這個地步，從《笑傲江湖》第一部唱到第二部的「滄海一聲笑」，也就真的豪情只剩「一襟晚照」。

夏日之戀

愛的「歡暢」和「晚照」，電影史裡，沒有人比楚浮表現得更好。作為影壇首席愛情大師，楚浮一輩子孜孜不倦的主題就是：情和癡。

楚浮文學青年出身電影評論出道，編導演再加上製片，作品過百。《夏日之戀》（Jules et Jim；1962）改編自亨利—皮耶・侯歇（Henri-Pierre Roché）的同名小說，小說是羅什在七十四歲高齡時發表的，系老頭的處女作，他也算是憑一本著作躋身作家行列的少見例子。不過小說如果沒有遇到楚浮，估計今天也不太會有人記得老頭，而楚浮的這次改編，可以作為教材級改編進入電影課堂，小說中過眼雲煙般的姑娘被他雜糅在女主凱薩琳身上，包括她們的小缺點

154

和癖好，細節上楚浮進行了個性統籌處理，再加上完美的快剪，朱爾與吉姆與凱薩琳一出場就成了影史三人行典範。

這部電影我二十年裡看了大概四五次，不知為什麼一次比一次不能入戲，最近重看簡直生出煩悶感，不過電影中途，凱薩琳扮演者珍妮・摩露（Jeanne Moreau）唱起主題曲〈漩渦〉時，我一下又被她拿住，就彷彿電影中的男主吉姆，想逃離她的魔性，但是再次見面，又被她抓回去。

〈漩渦〉是那麼動聽，一九九七年我在香港讀書，學校電影資料館裡第一次看到這部電影聽到這首歌，當即癡掉，第二天就去註冊了法語課。現在我的法語全部還給了老師，但是聽到這首〈漩渦〉，似是而非的覺得還是聽懂了這首歌，儘管喬治・德勒許（Georges Delerue）的曲調之美根本無法傳譯：臉兒俏，眼兒媚，叫我意亂又迷離，手中是美酒，眼中是美人，人醉半癡迷，沉睡溫柔鄉，苦樂隨風逝，背道逆風行，生命的旋風吹得我們團團轉。

朱爾與吉姆被凱薩琳吹得團團轉。本來，在凱薩琳出現前，朱爾與吉姆是

一對典型基友，分享一切，包括女友，他們是天經地義的時代頑主，不操心金錢不操心工作，被凱薩琳定義為「沒交過幾個女友」的朱爾，在家鄉也還有三個姑娘隨時可以娶來當老婆。青春歲月喜樂多，朱爾與吉姆像唐吉訶德主僕一樣形影不離，然後他們一起遇上了迷人任性的凱薩琳。對於更老實更忠誠的德國人朱爾來說，凱薩琳是一種自由的劇烈的自然力量，她席捲他，如同颱風席捲村莊；而對於相對更花哨的法國人吉姆來說，凱薩琳是一種更高級別的水性楊花，他被她吸引，就像小本能向大本能靠攏。兩人都承認，她是所有人的夢幻曲，而不是哪一個男人眼裡的西施。

朱爾開始了和凱薩琳的認真交往，凱薩琳當然不滿足於成為朱爾一個人的女友，她需要左擁右抱，吉姆便填入了這個位置。影片隨即有一段特別歡暢的三人行段落，也是《夏日之戀》被電影課堂引用的經典段落。他們一起電影一起夜路，一起叢林一起沙灘，凱薩琳把自己打扮成男人，吉姆為她畫上兩撇小鬍子，在鐵橋上，她說我們比賽，看誰先跑到橋那頭。朱爾數一、二，「三」

沒出口，凱薩琳就搶跑。這段場景是對默片《孤兒流浪記》（The Kid；1921）的模仿，但楚浮通過這個橋段準確地刻畫了三人關係，他讓攝影機跟隨跑在最前面的凱薩琳，仔細表現她臉上的歡暢，這一刻她既是集萬千寵愛的女郎，又是率千軍萬馬的蜂后，「搶跑」則是她自定的權利也是她性格的寫照，她要決定所有的愛情關係，在男人愛上她之前發出信號，在男人離開她之前撤離，就像電影開頭的一段獨白：

　　你說：我愛你。我說：留下來。
　　我說：佔有我。你卻說，走吧。

　　這段獨白簡潔又霸道，朱爾與吉姆與凱薩琳，三人中間只有凱薩琳能夠發號施令，所以，當朱爾滿頭滿腦想和凱薩琳結婚，他去問吉姆：「你介意我娶凱薩琳嗎？」吉姆本能地回答他：「她是賢妻良母嗎？」、「她是一個幽靈，

不是一個讓男人可以擁有的女人。」但是，她已經是朱爾生命中的旋風，朱爾義無反顧地和她生活在一起，而且，為了留住她，朱爾容忍她不斷出軌甚至半年不歸，但即便這樣，她還是魂不守舍。

世界太豐饒，不妨開小差，凱薩琳倒也從不偷偷摸摸，她把情人帶到家裡來，她喜歡生活中的火藥味。因此，發生在他們這一代人身上的第一次世界大戰，在電影中，成了凱薩琳愛情疆場的巨大隱喻。朱爾回到德國參戰，吉姆在法國上了前線，兩人最恐懼的不是死掉，是害怕會在戰場上殺了對方，這跟他們在三角關係中的擔心如出一轍。終於，為了留住凱薩琳，吉姆來到凱薩琳和朱爾的家，和他們生活在一個屋簷下，因此，後來很多影評人說這個三角關係包含了所有的兩性關係，倒也不算過度詮釋。楚浮做得最漂亮的地方是，他從不讓任何一種關係固化，也就是說，你根本沒法準確地定義他們之間到底是什麼關係。或許，這種關係就是一種具有新浪潮性質的關係，高達和楚浮這批新浪潮中堅人物，出場時候，反對的是五十年代的「優質電影」，那種看上去

毫無瑕疵卻又毫無生命力的電影，這樣，等到他們自己拿起導筒，就直接上街了，表現在電影人物關係上，就特別具有一種流動性，《斷了氣》如此，《夏日之戀》也如此，男女主人翁的關係逸出我們的日常判斷，刺破我們的日常生活。也是這個緣故吧，新浪潮電影中，人物浮浮沉沉，愛情忽喜忽悲，但憂傷的質地卻很明亮，有時甚至比歡喜時刻更炫目，比如主題曲〈漩渦〉就格外飛揚地在三人關係即將山窮水盡時候響起。

不過，我現在人到中年，看到凱薩琳不斷地向生活要求新意，做死做活地要新意，尤其電影結尾，凱薩琳開著車帶著吉姆，讓朱爾看著他們飛車墜入塞納河，我心裡竟然沒有一點痛惜，好像戰爭終於結束。由此，我也在想，除開個人因素，是不是自楚浮開創並且在他手中直接成熟的新浪潮愛情敘事，經過大半個世紀的全球引用，新浪潮之「新」已經差不多被消耗殆盡。《夏日之戀》所思考的那種烏托邦似的男女關係男男關係男女關係，在六十年代帶有檸檬般的清新氣息，到今天卻變成了一種準色情。楚浮的愛情中沒有壞人也

沒有好人，但這些愛情始祖鳥的後代卻常常成了讓人厭惡的心機婊或綠茶婊，凱薩琳的放蕩不羈重點在「不羈」，今天的愛情片小主也放蕩不羈，但重點在「放蕩」。而楚浮刻畫歡暢愛情的鬼剪神輯，用歷史大事件比附愛情的輕重拿捏，自由和個體之間的辯證鏡頭，零打零拷地我們在不少青春片中見過，卻再也沒有整體性呈現。

拍攝《夏日之戀》的時候，楚浮三十還不到，跟電影中的朱爾和吉姆幾乎一樣大，朱爾與吉姆與凱薩琳的快樂，既被楚浮分享也和楚浮互文，電影內部和外部的情緒完全同構，那是一種全身心的輕快和歡愉，從角色小馬駒般的腳步中就看得出來，但是，戰爭的陰影和生命的陰影一起擴張，三個人的烏托邦晴轉多雲又轉陰轉雨，愛情有它自己的脾氣和法則，楚浮毫無疑問在電影的開頭就眺望到了這種迷津，開頭部分他的高速快剪就彷彿是一個愛情寓言：越快樂越短命，激情最後的賦形，都是遺照。用倒帶的方式去看《夏日之戀》，前面一幅幅場景都具有了輓歌意味。

不過楚浮自己不同意輓歌的說法，他兩次鄭重表示，這部電影是「一首愛情的讚歌，甚至是生命本身的讚歌」，這個說法讓我想了很久。是不是因為電影的整個拍攝過程，也是導演和珍妮・摩露陷入最深戀愛的時刻？當時楚浮甚至比朱爾比吉姆都更崇拜珍妮，而且，生活模仿藝術，電影開拍前，楚浮和珍妮以及珍妮的前夫一起在別墅裡待了一段時間，楚浮喜歡女神的前夫，還有點膜拜他，楚浮當時覺得那就是天堂的模樣。還是，《夏日之戀》所創造的三人行結構，開出了新浪潮的一個生命方程式？侯麥（Eric Rohmer）、夏布洛（Claude Chabrol）後來也多次使用這種三人結構來探索美好愛情的可能性，雖然這些新浪潮健將後來勞燕分飛，楚浮和高達更是連兩人同行都做不到，但是「三人行」作為一種擴大生命的做法，創造了六十年代最生機勃勃的一批生命肖像，完全可以寫入新浪潮的墓誌銘。

擴大生命的做法，就是應該得到膜拜吧？在這個意義上，泰利埃姑娘和東方不敗和凱薩琳一樣，是我們頭頂的旋風，是更好的我們，也是更壞的我們。

輯二

影癡關鍵字

第一回

老Ｋ，老Ａ，和王：三場銀幕牌局

回想起來，我的新年記憶都和牌桌有關。每年第一天，外公外婆允許我們打一次牌。如此，外公他們一桌，我們孩子一桌，外婆家跟賭場似的。外公打得高興，自己出汗了，就嚷嚷熱，要外婆幫我們把外套也脫了。他要打輸了，自己發冷，我們跟著一人加上一件棉背心。一天打下來，四個孩子中，就有人感冒，不過，感冒不是事，在悠長的黑夜，我們打著噴嚏回味接連摸到的一個大怪一個小怪，感覺這一年的開頭不能更神奇。

牌桌光陰短，歲月蒙太奇。外公的賭桌上，隔壁老胡走了，隔了一年，白頭翁的位置又被豆腐腦取代，有時候人手不夠，外公的剃頭師傅就替補，然後，觀音大伯又走了，十九號老娘也走了，最後我外公也變成牆上照片。常

常，我們在院子裡飛跑，跑過他們牌桌，看到他們那麼凝重地思考該出哪一張，和他們平時的模樣完全不同，就覺得賭桌上的人，屬於人的比較級，如果不是最高級的話。也是因為這個緣故吧，我一直非常不同意把「黃賭毒」連在一起說，「賭」和「黃」、「毒」真不是一個範疇的事情，這個，電影史會很支持我的觀點。

一個有意思的現象是，涉黃涉毒的髒亂差影像比例要遠遠高過涉賭人物，賭場上的電影主人翁，不僅時常顯得風度翩翩，還反反覆覆被攝影機賦予特別的魅力，來看銀幕賭徒。

老 K

銀幕老 K，肯定是鮑伯。二十年前在香港科技大學資料室看的《賭徒鮑伯》（ Bob le Flambeur ; 1956 ），晚上看完，第二天中午又跑去看了一遍。電影

開場，是蒙馬特黑夜轉黎明時分，畫外音直接點題：「我們來介紹一下鮑伯，他是賭徒。」鏡頭隨後從街道切入酒吧小賭桌，鮑伯扔下最後一把骰子，離開狼藉的酒吧準備回家睡覺。酒吧門口，出租司機過來拉客，認出是鮑伯，馬上說：「對不起，鮑伯先生，我沒看清是您。」

鮑伯顯然是這個城市的老炮兒，出租司機認識他，報攤主人認識他，員警也認識他。警長看到他，馬上停車捎他一段，然後警長甜蜜地跟年輕員警回憶自己如何和鮑伯成了朋友。「當年，有個王八蛋向放下武器的我開槍，鮑伯一把上去拗斷了他的手。」回家前，鮑伯又去兩個酒吧轉悠一圈小賭一把，就像我們年輕的時候，在大學生活動中心跳完最後一場舞，又趕到研究生活動中心跳最後一曲〈友誼地久天長〉。

雖然這是一部犯罪電影，電影開局卻充滿了親切的日常氣息，導演梅爾維爾（Jean-Pierre Melville）號稱法國新浪潮教父，後來分道揚鑣的新浪潮健將高達和楚浮都在各自的成名作裡模仿了老梅。《四百擊》和《斷了氣》的開

場，直接就是《賭徒鮑伯》的日常，包括圓形街心的表現，都是梅爾維爾的角度。老梅獨立製片出道，由於資金的限制，他直接扛著攝像機衝街上對著路人拍，這種工作方式，後來也成為新浪潮的通行做法，包括他的畫外音敘述，這種被傳統編劇視為電影噩夢的手法後來也在高達和楚浮那裡發揮到極致。

元氣淋漓的梅爾維爾，比希區考克更霸道。他在《斷了氣》中客串一個色情小說家，出演一場小說發佈會。會上，他被問到：「你認為女人在現代社會是否有她的地位？」老梅直接挑逗對方：「是的，如果她外表十分迷人，而且穿著脫衣舞裝，戴上深色太陽眼鏡的話。」既野獸又辛辣，齊澤克看到，大概自愧弗如。老梅本人，和他的新浪潮小夥計一樣，深受美國影響，梅爾維爾這個姓氏就來自《白鯨記》作者，而他們一個共同的特點是，他們是靠看電影，大量地看，反覆地看，對比地看，成為電影導演，這和傳統的在電影體制裡當學徒就很不一樣，他們一朝出手，滿屏新鮮的個人風格，也是因此緣故，雖然法國新浪潮深受美國電影的影響，回過頭來新浪潮又影響了美國電影，今

天美國警匪片中的存在主義氣質，可以多少溯源到梅爾維爾的鏡頭前。

梅爾維爾的電影，片片傑作，《賭徒鮑伯》經常還不被列入他的代表作，不過，在《恐怖的孩子》（Les Enfants terribles；1950）、《影子軍隊》（L'armee des Ombres；1969）這些大作的陰影裡，我堅定地認為《賭徒鮑伯》是老梅最好的影片。因為，這部複雜的賭徒電影，既無法在警匪片的範疇裡被討論，也逸出了黑道電影、黑色電影的框架，鮑伯的命運，既有希臘戲劇的命運高度，又奇特地秉持了B級片的幽默和荒誕。

賭徒鮑伯，他的日常就是賭博和晃膀子。二十年前，他和一個好兄弟一起搶劫了蘭波銀行，兄弟犧牲了，鮑伯就一直帶著兄弟的兒子保羅，像兒子一樣照撫他，周圍人也都把保羅看成鮑伯的兒子。一天，鮑伯和夢遊似的漂亮姑娘安妮萍水相逢，這姑娘以後會是新浪潮時代的典型街頭女郎，帶著無政府主義的迷茫，帶著浪蕩詩人的得過且過，鮑伯把她從一個皮條客那裡救下來，給她

《午後七點零七分》（Le Samouraï；1967）、

錢讓她好好生活，但是五十年代的美女個個都是命運的小賭徒，她願意在街頭晃蕩，願意被各種男人帶來帶去。再次遇到安妮的時候，鮑伯把自己的公寓鑰匙給她，讓她去他那裡好好睡一覺，反正鮑伯要到黎明才會回家。他讓保羅送安妮回去。保羅送安妮回去，年輕男女，一個回合就睡到一起去了，凌晨鮑伯回家，看到鵲巢貼地關門走人，臨走還留條保姆請勿打擾。

生命不息，賭博不止，賭桌收場有馬場，但這一天，鮑伯的手氣似乎不太好，所以，當賭友羅傑告訴他：「迪威爾賭場的保險櫃裡放著八億法郎！」導演給了鮑伯一個大特寫，他瞇縫雙眼微一沉吟：「八億法郎，值得冒險。」如此，詩和遠方登場。二十年前的鮑伯回來了，或者說，這其實可以被看作是一部倒敘電影，梅爾維爾以未來時態講述了鮑伯的過往歲月。

鮑伯召集舊友，各路人馬登場。內應搞定。鎖匠搞定。下手搞定。萬事俱備，鮑伯出發，他要假裝在迪威爾賭場賭博，同時策應全域。而這個搶劫團夥賊膽包天的地方是，就在動身前，鮑伯被告知，他們的行動已經被警方掌

握。之前，因為愣頭青保羅太想贏得安妮的好感，在安妮面前誇口要搶賭場成闊佬，一個轉身，安妮又把消息漏給了皮條客，皮條客為了在警長那裡還人情，又告訴了警長。當然，如果沒有安妮的告發，鮑伯找的賭場內應，也已經反水。種種跡象表明，這是一場事先張揚的搶劫案。

西裝革履的鮑伯走進賭場，誰都看得出來，他就是為賭場生的，稍微一打量，鮑伯就把賭場角角落落看在眼裡，然後，影片細緻表現了鮑伯一生中最難忘的二十分鐘。梅爾維爾親自擔綱的畫外音這個時候又響起來：「然後鮑伯開始賭博，忘了之前他對羅傑許下的承諾。」鮑伯作為影史首席賭徒的素質在這裡呈現出來：一旦賭場的輪盤開始旋轉，他就忘記了和朋友們精心策劃的八億法郎搶劫，賭桌吸住了他佔有了他。他賭啊賭、贏啊贏，從大眾廳換到貴賓室，那一個晚上，他一輩子的運氣爭先恐後而來，跟著他一起下注的人越來越多，他成了賭場傳奇。終於，等到面前已經堆不下贏來的籌碼，他才陡然想起他來迪威爾賭場的目的，約定的時間已到，他飛跑到賭場門口，但悲劇已經發

生。

　　等在賭場門口的員警已經和他的搶劫團夥發生了槍戰，保羅死於槍戰。鮑伯上去抱住彌留之際的保羅，看著兒子一樣的故人之子，他會想起保羅的父親吧，也許當年也是如此死在鮑伯的懷裡。那一刻，所有的人，員警也好，劫匪也好，觀眾也好，都被一種希臘戲劇式的命運擒住，但是，梅爾維爾不準備把大家耽擱在悲痛中，一個句號他把大家抓回到B級片的節奏。賭場派了兩個門僮，把鮑伯贏的幾百萬法郎送下來，員警幫他把錢裝入警車，鮑伯和搶劫團夥也被帶上手銬裝入警車，鮑伯恢復平日腔調，對警長說：「別讓員警動我的錢。」警長說：「故意犯罪可以判你五年牢，如果請個好律師，三年。」鮑伯的同夥羅傑接過去說：「請個更好的律師，可以無罪。」鮑伯繼續：「請個最好的律師，我還可以控告你們傷害人身安全。」

　　電影就此結束在警長和鮑伯、羅傑關於律師的討論上，三人的表情都相當日常，員警和罪犯的關係這麼合法又美好，電影史上可算罕見。某種程度上，

172

梅爾維爾通過這種關係，啟動了後來走向基情的男性情誼，比如吳宇森的「本色英雄」們就是這個延長線上的亞洲同類。之前，警長接到線報，知道鮑伯要去搶賭場時，曾兩次上門勸說鮑伯，最後不得已，坐鎮賭場門口阻止他們搶劫，這樣的警民關係，天地良心，我只是短暫地在社會主義電影時期見到過。

而鮑伯的搶劫團夥，儘管功敗垂成，但是保羅也好，羅傑也好，沒有一個人怨恨鮑伯，他們莊嚴又克制地接受失敗的命運。相比之下，梅爾維爾鏡頭前的女性，除了鮑伯的一個紅顏知己酒吧女老闆，其他女性都顯得相當自私又貪婪，這就更讓生死與共的賭徒們顯得兄弟一場不虛此生。

電影圈裡流行梅爾維爾的一句名言：「成為不朽，然後死去。」賭博鮑伯內在地實踐了這句話，梅爾維爾締造的一代賭徒性格也在全世界被複製，比如我們可以在銀河映射的很多警匪身上，看到凝聚在鮑伯身上的那種崇高宿命。

他們賭博不是為錢，搶劫不是為錢，他們是奧林匹斯山上正邪莫辨的小神，唯一的目標就是榮譽，這個榮譽包含做好事的榮譽，也包含做壞事的榮譽。鮑伯

團夥作案前有一幕，梅爾維爾的鏡頭搖過劫匪，搖向遠處的山峰，實實在在表現出「壞人的不朽性」。這些牛逼的壞人，今天被馬丁‧史柯西斯（Martin Scorsese）、塔倫提諾（Quentin Tarantino）和杜琪峯等導演以各種風格繼承下來，像老梅後來電影中經常出現的大段的幾乎沒有對白的作案戲，在後代導演鏡頭裡，變得越來越流暢越來越像舞蹈，比如杜琪峯最近的新片《三人行》（2016），雖然口碑不好，但影片尾聲處一氣呵成的十分鐘槍戰，努力接近黑幫詩歌的意圖，馬上令人惆悵又親切地生出「梅」開二度之感。

梅爾維爾已經不朽，賭徒鮑伯身上的那一身風衣亦已不朽，成為後代賭徒專款服飾。一九八九年，周潤發扮演的「賭神」走上銀幕，開啟香港系列賭徒片，風衣飄飄恰是青春版的鮑伯，雖然鮑伯身上那種簡約又冷峻的宿命感不在，但香港賭徒發揮了鮑伯身上天真又多情的男神氣質，算是梅爾維爾的羅曼史版。而回首電影史，真正繼承了鮑伯的賭徒精神的，似乎還是個美豔女郎。

Ace

〈威廉‧威爾森〉（William Wilson）很少見電影史提及，因為它不長不短，有點尷尬，系短片集《勾魂懾魄》（Histoires Extraordinaires；1968）中的一段。

電影開拍之時曾經是個話題，製片想打造一個愛倫‧坡小說電影集，搞得歐洲一大波導演，都想以愛倫‧坡的粉絲身份，掌鏡其中一則故事。海選之下，羅傑‧華汀（Roger Vadim）導演了第一則《門澤哲思坦》（Metengerstein），路易‧馬盧（Louis Malle）導演了第二則《威廉‧威爾森》，費里尼導演了第三則《該死的托比》（Toby Dammit），三個故事，都以死亡終結，以此回應合集之名。不過，三位導演中，路易‧馬盧對於被製片選中，開初並不樂意，因為他覺得：「我還是會花像製作一部長片那樣的時間來做這個短片，多少不值得。」而且，雖然六十年代的歐洲，流行這種大導演的「拼盤劇」，可馬盧覺得跟自己的工作方法不合拍，所以接不接戲，頗為猶豫。

但是，那個時段，他的私人生活和職業生涯一起觸碰到一個危機，「出於想把所有的事情都激烈地搖動一下，懷疑一下」，他接受了這部可以讓他馬上離開巴黎的戲，因為這部戲的主要製片人是義大利人，主要資金也來自義大利，馬盧很快選定愛倫・坡的《威廉・威爾森》，打算用義大利語做。藉此，他逃開了一九六七年的巴黎，逃開了讓他覺得陷入自我重複的巴黎攝影棚。

《威廉・威爾森》屬於愛倫・坡小說中，不那麼出名的一篇，故事也屬於並不恐怖的那種。威廉・威爾森與其說是一個人名，更像是一種人格或精神狀態，從寄宿學校到長大成人，作風邪門的威爾森身邊一直有一個跟他一樣面貌一樣姓氏的人跟隨他，每次威爾森作惡，這個人就會出來揭露他，威爾森把這個人稱為「我的施刑者」。電影基本遵循了原著，但是馬盧把威廉・威爾森賭場作惡這場戲濃墨重彩了。

小說中，威廉・威爾森以第一人稱敘事，「我比希律王還荒淫無恥」，不僅自己染上各種惡習，還喜歡敗壞別人，「墮落得完全失去了紳士風度」，

176

包括在牌桌上出老千。小說記敘了一次威爾森在賭桌上出老千把一個有錢新生弄到讓眾人憐憫的地步，電影則把這次賭戲當做重點推至結尾。路易‧馬盧改動了這場賭戲，把有錢男生變成了一個貴族女子，歐洲最美男人亞蘭‧德倫（Alain Delon）扮演威廉‧威爾森，歐洲最美女人碧姬‧芭杜（Brigitte Bardot）扮演威爾森的牌桌對手。

在多年以後的《路易‧馬盧訪談錄》中，馬盧曾毫不客氣的提到，雖然加入這部拼盤劇，最初還是亞蘭‧德倫向他發出的邀請，但是，半年合作下來，他發現，德倫是所有和他共事過的男演員中讓他感到最難相處的一個；另外，馬盧也不喜歡芭杜，但他找的更美更神秘的女星弗洛琳達‧保坎（Florinda Bolkan）被製片否認了，因為她名氣不夠。不過有意思的是，德倫的難以相處，卻奇妙地嵌合進了威廉‧威爾森的魔鬼性格，德倫對導演的怨氣也恰好地融入了他的表演，而芭杜在導演那裡受到的冷遇也非常合適地混入了角色需要的高冷。

《勾魂懾魄》中的〈威廉·威爾森〉(1968)

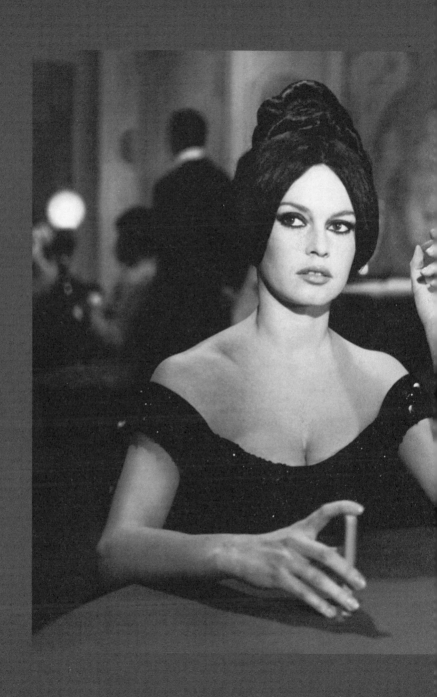

魔鬼威廉・威爾森入場。這個時候，他已經閱盡風流做盡惡事，踏入軍官俱樂部的時候，白披風白上衣白手套，滿腔紈絝滿眼浮誇，對於向他投懷送抱殷勤可哥的女郎，他睬都不睬一眼。然後，他自己似乎被一個女郎吸引住了。

女郎黑髮祖肩，抽著菸玩著牌，她看到威爾森，眼光鋒利，帶著藐視，「這就是威爾森？」同桌牌友：「別管他。」不過黑髮女郎更加凌厲：「噢！威爾森，他的名聲來自男人，不是我們女人。」一房間的牌友聽懂暗示都笑了。威爾森於是走上前去：「您是說我嗎？」黑髮女孩咄咄逼人：「是你。就你。」

威爾森適時地接受了挑戰。亞蘭・德倫和碧姬・芭杜面對面坐下來，首席美男對頭號美女，芭杜雖然是勝券在握為民除害的模樣，但是她裸露的一大片酥胸令人感到搖曳感到一種危險。不過，隨著她一聲「Ace」，觀眾鬆口氣，鏡頭追到芭杜的臉上，她不緊張，「威爾森，你輸了。」說完，她打出一張老K。第一局，美女贏，她鬆懈下來，剛才兩人劍拔弩張的場面也稍有緩和。

運氣在她這邊，但威爾森追加籌碼，也打出了一張老A一張J。鏡頭追到芭

那一晚，黑髮美女的運氣似乎跟賭徒鮑伯一樣好，她連著拿到老A，連著勝了威廉‧威爾森。搞得威爾森籌碼用光，開始不停簽支票。黑髮美人愈發鬆弛，她開始調戲威爾森：「打牌就像談情做愛，他沒力氣了。」

誰也不願收手，兩人繼續。黑髮女郎再次拿到一個老A，逼著威爾森從懷裡拿出一隻錶，說錶裡有一顆非常值錢的鑽石，他要用錶抵押。接著，黑髮女郎又打出一個老A一個老K，不過，在她以為贏定了，準備收納所有的籌碼和威爾森的懷錶時，威爾森按住她，說：「我和你一樣，也是老A老K，持平，繼續。」

牌局至此逆轉。隨著威爾森叫出一聲「Ace」，威廉‧威爾森開始轉輸為贏，他冷冷地對黑髮女郎說：「我洗牌的時候，麻煩幫我倒點酒。」然後，一直到天快亮的時候，女郎都沒有贏過。俱樂部裡的人都走得差不多了，就留了四個軍官和牌桌伺者，而導演也終於更清晰地表現了威爾森出老千的細節，一張普通牌，他一過手，就變成了一張老A，可惜黑髮女郎看不見。不過，

她依然保持著賭徒的尊嚴，既不潰散也不哀求，但威爾森步步緊逼不準備放過她。他得意地當著她的面把之前簽的幾張支票點了菸，逼著她說出：「威爾森，我沒有錢了。」如此，魔鬼威廉‧威爾森放出最後大招：「不要緊，我們終極一把，你贏了，我們兩訖。你輸了，你就是我的。」作為一個資深賭徒，女郎稍一猶豫答應下來。

威爾森開始發牌。很幸運，黑髮女郎這次拿到一個老A，她看到希望臉色明亮起來，威爾森微笑地看著她，說：「也許你的運氣回來了。」但悠悠人間，即便是賭神也打不過老千，威爾森用另一張老A壓住了她。黑髮女郎徹底輸掉。旁邊坐的四個軍官都流露出明顯的不忍，碧姬‧芭杜卻很莊嚴地站起來，吐了兩個詞：「哪裡？何時？」但威爾森更狠，回了兩個詞：「這裡。現在。」旁觀軍官其實在覺得慘不忍睹，說他們先告辭，威爾森卻說，不，請留下來。然後，他一把拉過黑髮女郎，從背後扯下她的衣服。

以為威爾森要性侵她嗎？我們和軍官都錯了。整部《威廉‧威爾森》，亞

蘭‧德倫沒有流露過一點好色，或者說，他更像是一個性虐者。威爾森扯下黑色女郎的衣服，用力鞭打她，我們可以從旁觀軍官既色情又恐懼的目光中看到，鞭打女郎讓威爾森獲得了極大的快感。當然，這場鞭打戲不久即被威爾森的道德「施刑者」叫停，就像他以前很多次叫停威爾森的罪惡一樣，他迅速揭穿了威爾森的老千面目，讓威爾森被軍官們集體唾棄趕出俱樂部。電影結尾，威爾森和他的「施刑者」同歸於盡，最後一個鏡頭是，威爾森和他的幽靈分身在死亡中合體。

不過，我講述這個故事，重點不是威爾森，我想提請大家注意的是黑髮女郎，雖然碧姬‧芭杜的這個角色幾乎沒有什麼人提及，馬盧導演在他的多次訪談中，也從沒有認真談及過芭杜的形象塑造，但這部短片我看了好幾次，每次看到芭杜說「Ace」時候的表情，總覺其性感度超過她在其他電影中的裸身表演。換言之，有「歐洲花瓶」之嫌的碧姬‧芭杜，因為被導演馬盧克制了身體動作，使得她全部的性感轉到了臺詞上，又因為馬盧也沒給她幾句臺

詞，如此，她前前後後說的六次「Ace」，就成了她的高潮表達。基本上，她可以算是電影史上把老A說得最好聽的賭徒，我們希望她不停地拿到老A說出「Ace」。也是因為這個緣故吧，當她最後人財兩空，冷峻地接受失敗的命運，沒有一點喊叫地接受了威爾森的懲罰，觀眾會覺得，這是個真正的賭徒，就像她發出的懾人心魂的「Ace」音，她可以被稱為賭界老A。

Joker

老K老A有了，現在，請王牌Joker出場。

作為最晚進入五十四張撲克牌的兩場牌，Joker在全球範圍擁有大量的收藏者，像我外公的抽屜裡，就至少有五六十張不同面孔的大小怪，這還是物資匱乏的年代。這兩張Joker在很多牌桌遊戲上不進入，不過一旦進入，必是王牌，雖然他們一直是小丑的面目。我思慮很久，決定把這個「怪」的榮譽贈

184

送給《兩根槍管》（Lock, Stock and Two Smoking Barrels；1998）裡的年輕賭徒，因為他們最符合Joker的形象設計和命運設計。

快二十年過去，《兩根槍管》在電影圈和全球觀眾中間造成的巨大席捲力至今未休。不說其他國家，導演蓋·瑞奇（Guy Ritchie）光在我們大陸就繁殖了大批後代，甯浩的「瘋狂」系列裡到處是蓋·瑞奇，最近口碑不錯的《火鍋英雄》（2016）裡，也滿眼蓋·瑞奇。但是，沒有一部模仿或致敬之作超過《兩根槍管》，蓋·瑞奇籌拍這部電影的時候，三十歲不到，他鏡頭裡的主人翁基本也都三十歲不到，各路人馬，你有你的大王我有我的小怪，都不是好東西，但也都不是壞東西，劈哩啪啦輪番出場，改寫了上個世紀末青春電影的世界路徑。

電影名字「Lock, Stock and Two Smoking Barrels」，簡單解釋一下。Lock、Stock 和 Barrel 分別表示一把槍的不同部位，點火、槍托和槍筒，Two Smoking Barrels 即指電影中的重要道具：雙筒古董槍。字面意思預告這是一部犯罪片，

所有人馬都會用到槍，電影也會終結在一把槍上；同時，Lock、Stock 和 Barrels 更可以指涉影片中的結構關係，既環環相扣，牽一髮動全身，又是螳螂撲蟬黃雀在後。

電影開幕，四個倫敦小混混登場，湯姆、艾迪、培根和肥皂，在接下來陸續入場的幾組人馬中，他們算是小巫，做點偷雞摸狗的事情，在精神氣質上最接近電影不斷插播的各種搖滾，「我一直在想你為什麼要這樣做，這傷口要比你看得見的深多多」之類。不過，肥皂偶爾冒出來的臺詞：「槍是作秀，刀才是真格。」也會把其他三個人震住一下，他們看著肥皂說：「不曉得是打劫可怕還是你的過去更可怕。」

四混混動念頭打劫，是因為他們之前的一個計畫失敗了。他們四個人中，艾迪智商最高，四個人說好分別投資二萬五，讓艾迪拿著這十萬英鎊去賭，因為當地有個叫做性商品店的地下賭場，老闆「印第安斧哈利」只接受有十萬以上賭資的人。四混混想，憑艾迪的牌技，十萬變成十二萬不是問題。

艾迪順利被賭場接納，三個同伴卻不被允許一起進入。這場賭博是整部電影的「點火」裝置，因此，在高速膨脹的事件進程中，這場賭戲拍得相當細節。不過，所謂的賭場，根本不是我們想像中的那種金碧輝煌蓬蓽生輝的大廳，老闆哈利把賭場設在一個簡陋的拳擊臺上，而且就一桌，哈利招呼艾迪：

「你是傑迪的兒子艾德吧？」艾德裝老卵回他：「那你就是哈利嘍，抱歉，我不認識你爹。」老頭哈利馬上教訓艾迪：「小子，再胡說一句，你就有機會見到我爹了。」

哈利同意艾迪來賭，當然錨定了要贏他，因為他看中了艾迪父親經營的酒吧，開頭的招呼不過是確認一下而已。賭博開場，一個資深女人講述完賭場規則後，開牌。艾迪要了「一萬塊開牌」，哈利要了「兩萬塊蓋牌」，但是，小混混天真了，艾迪背後有一個攝像機，他手裡的牌一清二楚被哈利的打手貝瑞看了去，而哈利腳上有個牽引裝置，貝瑞可以通過這個裝置，把艾迪的手中的牌一五一十用暗號告訴老闆。

跟《威廉‧威爾森》一樣，艾迪開局不錯，不過，他不知道，那是因為貝瑞的攝像機遇到了故障，這讓艾迪好好贏了兩圈。可畢竟，再好的牌技不如偷看一眼，貝瑞的攝影機開始運轉，下半場，艾迪很快跟碧姬‧芭杜一樣輸得鍋瓢瓢全空，老千哈利，終盤用兩張七拿下艾迪一對六，艾迪不僅輸光了自己的賭資，還欠上巨額賭債。艾迪起身，蓋‧瑞奇全片使用金屬色，締造了一個以髒亂差倫敦核心的另類宇宙，他自己說，他想借此表現一種超現實，所以混混們做什麼遇到什麼，都顯得合乎電影邏輯。

想成為你的狗，成為你的狗！」配合搖滾，臉色蒼白，晃晃悠悠，搖滾響起⋯「我搖滾幫忙塑造了這種超現實，

這次賭博，艾迪以欠哈利五十萬英鎊的結局離開牌桌，哈利勒令一周內還清，逾期一天，他和他朋友的手指便將一天一個不保。不過，跟所有高貴的賭徒一樣，這個第一次走上真正牌桌的年輕男人，沒有一句討饒，他挺身承擔起「願賭服輸」的命運，走出賭場，找到他的朋友，告訴他們他輸了。混混的朋

友也是真朋友，他們像賭博鮑伯的搶劫團夥一樣，沒有沉浸在悲傷和恐懼中，

五十萬，只有搶劫了。

巧得很，他們的鄰居是絕命毒師，每天在自以為牢固的破爛城堡中製毒賣毒吸毒，這幫大麻小分隊成員個個暈乎乎，兼具藝術家和科學家氣質，蓋·瑞奇用了一個細節就概述了這夥人，這個團夥小老大喜歡用熨斗把錢燙平，然後一張張放入鞋盒。作為一個「連環套」電影，在四個混混向他們動手前，另一撥人馬提前洗劫了這夥綿綿軟軟的製毒藝術家。可以說，整部影片的發展完全遵循賭博節奏：摸牌，開牌，摸牌，開牌，摸牌，開牌，摸牌，開牌，一直切到第五張牌開出勝負。全程十場戲，五次博弈，八組人馬，二十二個大小混混，開始的時候，各組人馬都只是各個領域裡的小強，艾迪和他的同伴混混最沒有資本手裡最沒牌，但是，跟所有的電影大師一樣，蓋·瑞奇讚美青春賭徒，更讚美年輕賭徒之間的美好情誼，在第五張牌攤出來之前，導演就不斷地向湯姆、艾迪、培根和肥皂輪送希望的曙光，暗示他們，這是一個混亂的宇

宙，誰也無法預料誰會是最後的贏家。

尾場戲，四混混和兩蘇格蘭笨賊的牌湊成了至尊連環對。辦公桌上總是放著玩具大陽具的哈利和他的打手貝瑞，被忍無可忍又情深意重的一對笨賊幹掉。四混混的債主人間蒸發，他們驚訝地面對自己的命運，沒想到一個巨大的錯誤被陰差陽錯地 Undo，實在兩笨賊和「印第安斧哈利」之間的力量太懸殊，哈利有錢有勢有人，身邊的貝瑞人稱「洗禮者」，因為他經常把人浸死，但是，兩個狀況不斷還古怪地特別在乎自己髮型的笨賊卻在既悲壯又喜劇的配樂聲中崩掉了最強大的一組人馬。蒼天在上，Joker 現身。那一瞬間，四個混混，同時晉升為 Joker，他們既是王者，又是小丑，憑藉來自洪荒的運氣，他們不費吹灰之力蓋過了所有人。電影開初，艾迪走進哈利的賭場，當時他驚訝賭場怎麼設在拳擊臺上，隨口說了句俏皮話：「早知道我應該帶拳擊手套來賭的。」現在，塵埃落定，他們明白，所謂 Joker，就是從來不用手套，或者說，他從來不用真正動手。

190

影片結尾，四個混混，從開始沒錢，到結束也還是沒錢，藉此導演完成對他們的道德加持。啟動整場輪盤賭的是這四個混混，每場鬧劇中，也都有他們的份，不過，作為全場最有男孩氣質的四個，他們獲得了編導的全力庇護，蓋‧瑞奇把鬧劇的核心：「詩意的正義」，贈送給他們。同時，儘管全場暴力表現都卡通又荒誕，但導演還是讓這四個大男孩避開了幾乎所有暴力，四個人，總是不早不晚，在暴力結束後，抵達現場。這也很像Joker的風格，先讓你們老K老A地廝殺完，然後男孩出來收場。在這個意義上，我們可以理解英國的「男孩電影」。男孩樣貌的角色最後總能以戲謔（Joke）的方式勝出，《兩根槍管》中二十二人的群戲，就像撲克牌裡不同階位的角色，大多數的人，都比湯姆、艾迪、培根和肥皂更有賭資笑到最後，但是他們都從命運的臺階上下滑，拱手把Joker位置讓出。至於這個「男孩笑到最後」原則，也解釋了為什麼打手克里斯父子組也會在劇終成了贏家，憑啥，小克里斯是整齣戲中最小的男孩。Joker男孩，走遍世界都不怕，因為他們就是命運的大boss。

電影中，有一首著名的搖滾，叫〈小鬼〉，裡面唱到，愛就像是為你這樣的小鬼男孩著了迷，這個小鬼男孩，毫無疑問就是Joker。而這種愛這種著迷，還有誰比賭徒更能理解的呢。

祝所有的朋友都能摸到一手好牌。下次來講十一，九和七的故事。

第二回

奇數：三部命運電視劇

從小打牌，打到七，打到九，打到十一，也就是 J，是有些緊張的。J 在我們寧波話裡讀作「鉤」，過不去，就要被鉤下來，從二開始重新升級。七或者九，按不同牌規，如果打不過去，有時降級有時一擼到底。

天南地北，打牌規矩各各不同，不過，降級這種事情，都只發生在奇數牌。這事情，我一直沒有想通，直到我看到一部非常詭異的電視劇集。

十一：你到底下不下

這部電視劇集叫《世界奇妙物語》，是日本富士電視臺的鉅作。起因是該

電視臺有一檔節目被叫停，在臺裡負責電視劇製作的石原隆等人便夥合策劃了一個深夜檔題材取名「奇妙物語」，從此，《世界奇妙物語》成為黃金電視劇集，自一九九〇年開播，至今健在。除了特別檔，《物語》一般每集三個小故事，故事二十分鐘左右，我前前後後看過一百多個故事，大概只是這個節目四分之一的片量。

《世界奇妙物語》一點不辜負劇集名字。每次，看到國內影視圈吵吵嚷嚷嗷嗷待哺似的叫沒有好題材，我就會想到這部劇集。如果我是總局局長，我就會讓年輕編劇把這部《物語》全部看一遍，期末考試默寫三個劇集，比如《美女罐頭》（2003）講了一個什麼故事？

二十三分鐘的《美女罐頭》，會讓王家衛覺得自己太文青。妻夫木聰扮演的男主，蜜桃一樣嬌豔欲滴，晚上臨睡，女朋友突然哭了，說是要出差幾天，男主有點奇怪，出差哭什麼呀。這個梗，會在片尾揭曉。女朋友走後，男主去隔壁怪大叔家調查研究，因為他發現怪大叔的快遞很奇怪，叫「美女罐

頭」，而且他家裡進進出出都是美女，有時候一溜出來二十個。他潛入怪大叔家，順走了他一個美女罐頭，並且按罐頭上的操作提示，把裡面的紅色液體倒入浴缸，蓋上，然後坐等半小時。

果然，半小時後，浴室裡傳來女孩聲音：能不能借用一下你的浴巾啊。

男主驚呆呆呆，然而，來路不明的美女也是美女啊，況且是那樣小清新的姑娘，早上起來幫你做好義大利麵，下班回家還能幫你理髮。聊齋狐仙加上田螺姑娘，男主第一次有了戀愛的感覺，可是，女孩的後腰上有一行列印碼和說明文字，提示他，她的保存期限是四月十五日，也就是大後天。而更加悲催的是，十二號那天，大雨，女孩一個人在家的時候，發現了自己原來是男主的罐頭女孩，她悲傷地不告而別。

男主呢，大雨中出門，原來是去給女孩買一串她喜歡但沒捨得買的裝飾項鍊。他跑回家，發現女孩已經離開，奪門而出準備去尋找女孩的時候，沒承想，自己的元配女友出差回來了。他狼狽地退回屋裡，女友說，怎麼渾身都濕

透呀去換件衣服吧，男主去換衣服。

這個時候，短片的梗呈現：妻夫木聰漂亮的後背上，也有一個列印碼，上面的保存期限是四月十二日，也就是今天。這是不那麼漂亮的女友突然回家的原因，只是他自己不知道。

愛是什麼？愛是一個期限嗎？《美女罐頭》用一點點懸疑一點點殘酷描述了這個奇妙世界的一點點真相和一點點感情。罐頭男主急於尋找罐頭女友的時候，默默看著他的元配女友，在攝影機的俯視下，既有奇特的污感，又有一種特別的動人。這種奇特的動人原理，貫穿了我看過的大多數《世界奇妙物語》，現在，讓我為你講述一部叫《奇數》（2000）的劇集。

好幾年過去了，我至今沒法說我理解了《奇數》。故事開頭，劇集的常規敘事人墨鏡出場，意味深長地說：只要加一，偶數就會變奇數，也就是說，偶然會轉變成奇妙。

墨鏡退場，一輛公車駛過來，等候上車的人魚貫而入，空蕩蕩的車廂裡，

男男女女都自覺地依次坐在單人位置上，沒有人坐到雙人位置上去，直到男主進入車廂。

《奇數》全長十三分鐘，男主沒有一句臺詞，但是從開始到結束，他的表情一直各種糾結。他上車，看了看等待他的第七排單座，猶猶豫豫遲遲疑疑不肯落座，終於他鼓起勇氣坐到了七排雙座上，後面的人上來，沒有去坐七排單座，依次坐了八排單座，九排單座和十排單座，如此，車廂裡的情形就有些古怪，一共十個人，一共十個單座，大家都在單座上，除了他。

乘客都上車了，但是司機不關門不開車，所有的乘客都看著他，有人不耐煩了，說了句：「快點啊，真差勁！」連六排的孩子都對五排的母親說：「媽你看這個人！」劇集音效和燈光很詭異，恐怖片的氣氛，但車上的男男女女都很年輕很日常。大家集體看著他，他看著陰森森的七排單座，終於在輿論的壓力下，從雙座位換到了單座位。很快，車門關閉，車子啟動，目的地：十一丁目，第一站：二丁目。

天色向晚，秋冬時分，如果這時候你心裡湧起跟巴士有關的一些恐怖情節，編導估計會微微一笑。因為這肯定不是一列普通公車，男主手上握了張報名表兮兮的車票說明，上面還有男主的身世情況，表上寫著，他的目的地是十一丁目，晚上七點。

車子啟動，車廂裡各種交談，氣氛鬆弛下來。一丁目到了，學生氣質的姑娘下車，她下車後回頭望了一眼巴士，似乎有不捨和留戀。車門關閉巴士往前，車廂裡的交談在繼續。兩個男人說到他們這個叫樅木町的地方，看上去很隨意的聊天仔細聽卻是令人悚然：「樅木嘛，就是拿來做棺材的呀。」然後另一個加上一句：「側面看很像屋頂。」這個時候，你想到艾蜜莉·狄金生的詩歌了嗎：

屋子像是地面隆起

我們停在一間屋前

屋頂，勉強可見

屋簷，低於地面

這首詩的題目是，〈因為我不能停下來等候死神〉，如此，被樅木反覆提示的「死」或者「死神」開始越來越濃重地滲入我們的意識。二丁目三丁目四丁目，三個男人先後下去。巴士上空了四個位置，接下來就該輪到母子下了，雖然他們也是前後排坐著。

五丁目。出乎意料的是，媽媽下去，孩子很平靜地接受媽媽先下車的事實。媽媽下車後，拚命朝孩子揮手，但是車很快把媽媽甩在身後，繼續前行。《世界奇妙物語》一直在感情上很節制，但是看到母親在車窗外拚命墊腳拚命揮手，剎那兩秒鐘也令人眼睛發熱，就像狄金森用非常平靜的語氣寫道，

我和死神同車前行，一路上——

我們經過學校，恰逢課間

孩子們正在操場上喧鬧

我們經過農田，稻穀凝望

我們經過正在下沉的落日

四句詩，表面看，幾乎有一種歡樂，但仔細想想，喧鬧也好，孩子也好，農田也好，稻穀也好，都將和你無關，永遠無關，你會眼角起霧。世界繼續，我們的巴士繼續，到六丁目，孩子下去。

七丁目，終於要輪到男主了。他站起來往車門走，音樂古怪又淒涼，他的手握不住吊環，是那樣的不甘和不捨，然後，一個決然的轉身，他決意違背秩序。不管短片中反覆出現的「順序」提示，他大踏步走到最後一排，在剩下的三位乘客訝異又嫌棄的目光下，他擺出絕不下車的表情。這個段落佔了全劇的六分之一。

因為他不下，巴士不動。終於八排姑娘站了起來，她下車後，巴士繼續。然後九排姑娘在八丁目下。十排男人在九丁目下。如此到了十丁目，車上也就剩男主最後一個乘客，到站車門打開。男主的臉已經紅得跟豬肝似的，在和奇怪的命運的交戰中，他似乎已經鐵了心。他不準備下。車也就停著不動。

終於，一直不曾露面的司機從隔板後面探出頭，意思是：「你到底下不下？」男主閉上眼睛，挺過了司機的追問，痛苦的兩秒鐘後，男主睜開眼，讓他感到匪夷所思的是，司機下車了。短劇最後一個鏡頭是：空曠的大路，靠邊的巴士。

車上的男人怎麼辦呢？有網友說，他已經打敗了死神，因為這輛車不會到十一丁目了，他已經把自己從下車或死亡的秩序中拯救出來。也有評論說，這樣一個人活在不生不死不動的巴士上，簡直比死還慘。

我不想繼續追問這個男人的命運了，對我而言，這個短劇的意義在於它的題目：「奇數」。奇數和奇妙用了同一個「奇」，而墨鏡男意味深長的開題

話：「只要加一，偶數就會變奇數，也就是說，偶然會轉變成奇妙。」是這部短劇的核心。如果把墨鏡男的言外之意加滿，他的意思就是，偶數加一變奇數，偶然轉變為它的對立面，偶然變成必然，這個，就是《世界奇妙物語》的奇妙語法：生命中的偶然是偶數，生命中的必然，是奇數，是奇妙。短劇開場跳動的「偶數」最後被「奇數」代替的畫面，也明示了，奇數才是生命意志，才是因果的代名詞，就像奇數大師愛倫・坡示範的⋯奇數，才能誕生人生，誕生故事。

在《奇數》這個故事裡，最神秘的人是巴士司機，就像《美女罐頭》裡，突然返場的元配女友才是題人物。開往十一丁目的巴士，表面上十個乘客，但我們都忘了，司機也是車上一員。是隨時可以把偶數變成奇數的那個「一」，或者說，他是童叟無欺的大奇數，命運的暗場指揮，當男主試圖反抗命運，司機果斷地自己下車，把圖謀逃逸的男人抓回必然界。

這是奇數。這是奇數的氣場。輪流上車的十個乘客，一站站前行，一個個

下來，跟撲克牌升級一樣，從一到十，然後十一。可是，如果你不是司機，十一丁目是永遠到不了的。這個，是撲克牌裡，只有老司機才能把J打過去的原理嗎？

那邊，九笑了。

九：不，還有一個叫伊恩的

關於九，我第一時間想到英劇《九號秘事》（*Inside No.9*；2014-2016）。

二〇一四年《九號秘事》推出第一季的時候，全球驚豔。該劇繼續由鬼才聯盟史蒂夫・彭伯頓（Steve Pemberton）和里斯・謝爾史密斯（Reece Shearsmith）合作編劇共同出演，他們之前的作品《紳士聯盟》（*The League of Gentlemen*；1999）和《瘋城記》（*Psychoville*；2009）已經為他們積累了無數暗黑系擁躉，粉絲們巴巴地等他們新劇出來，渴望被他們虐完一春再一秋。

《九號秘事》第一季第一集叫「沙丁魚遊戲」，二十九分鐘片量堪比二十九小時劇情，結構之完美會讓希區考克豔羨。「秘事」一邊滿足了我們內心的小黑洞，一邊把我們的黑洞撐得更大。有意思的是，「沙丁魚遊戲」和《奇數》有一種反向同構性，《奇數》是車廂裡的人一個個下去，「沙丁魚遊戲」是一個個進來。

故事發生在一個豪宅裡，豪宅在舉行一場訂婚派對，派對上大家玩一個叫「沙丁魚」的遊戲。這個遊戲類似捉迷藏，第一個人先找個地方藏起來，然後派對上的人依次去找，找到他後就躲一起，等第三第四第五第六第七第八，躲一起的人於是越來越多，沙丁魚似的。

濟濟一堂的沙丁魚遊戲，如果在我們童年玩，一定引發無數的歡聲笑語，不過，誰讓他們是豪宅裡長大的小孩呢。

史蒂夫和里斯的作品，熟悉的觀眾都知道，永遠有最後的逆襲，最後兩分鐘的反轉是重點，但是「沙丁魚遊戲」的前面二十多分鐘，每一句臺詞都充滿

了魔性。

開場，瑞貝卡進入豪宅中的一個套房。瑞貝卡是豪宅主人的女兒，這個房間顯然有她很多回憶，她走進房間，到洗手間，四處看了一下，然後拿起紅色的香皂充滿感情地使勁聞了聞。回到房間，她床底窗簾地看一下，然後徑直走到衣櫃前，打開門，Bingo！

衣櫃裡的男人對她說：喔！你夠快的。瑞貝卡說，是呀，我熟悉這個房子。男人說了句表面切題但意在有後勁的話：是呀你有優勢，對他人而言不公的優勢。瑞貝卡說是的，然後她也躲進櫃子。

一男一女在黑魆魆的櫃子裡讓瑞貝卡有點小緊張，不過這個男人一張娃娃臉，胖乎乎的友善樣，他主動對瑞貝卡說：「我叫伊恩，你是瑞秋吧？」瑞貝卡糾正了他。接著伊恩主動告訴她，我和傑瑞米是同事。傑瑞米是瑞貝卡的未婚夫，今天的派對就是為他們訂婚舉行的。

聊了沒幾句，一個小年輕進來。他叫李，是瑞秋的男朋友，但是李顯然

對這個遊戲不上心，他草草地溜了一眼房間就關門離開。伊恩繼續和瑞貝卡聊天：「訂婚的感覺怎麼樣，瑞秋？」瑞貝卡再次糾正他。兩人聊到婚期，瑞貝卡說是十一月九日，伊恩馬上說，媽呀九一一！瑞貝卡嘴上說從來沒想到過九一一，但心裡顯然不爽。聊到這地步，伊恩肯定是故意的了，接著，他再次奇怪地說：「我受洗時的名字是 R.I.P，你能想到嗎？」

瑞貝卡還沒回話，衣櫃大門再度被打開，瑞貝卡的哥哥卡爾，編劇史蒂夫本人扮演的一個同性戀男人登場。讚美《九號秘事》第一季的導演大衛・科爾（David Kerr），瑞貝卡和史蒂夫作為兄妹，容貌氣質上都有一種同構，可回頭看看大多數電視劇中的兄弟姊妹，眼睛大大小小臉龐鵝蛋鵪鶉蛋，看不出一個爹看不出一個媽有些甚至連一個種族都含糊。

說回劇情。卡爾也躲進了衣櫃，進衣櫃前，他曖昧地撫摸了妹妹瑞貝卡的手，說：小時候捉迷藏，你從來找不到我是不是？他的語氣裡有一種奇特的譴責和惆悵。哥哥進來後，瑞貝卡流露出小姑娘的神情，嬌憨發問：「爸比也會

206

參加這個遊戲吧？」哥哥說是。接著卡爾的基友史都華登場，他一手酒瓶一手酒杯，編劇里斯親自扮演，他分貝很高地進入衣櫃後，提到樓下有個叫約翰的很臭，兄妹倆都說，喔，是「臭約翰」，不過卡爾說，他跟我們一起上學那會，還不臭。瑞貝卡也說是啊，也不知道從什麼時候開始，他不再洗澡了。

史都華之後，瑞秋進來，伊恩裝著不經意的樣子向瑞秋問好，歐，原來你就是瑞秋，傑瑞米一直提到你。伊恩的惡意昭然若揭，因為瑞秋是傑瑞米的前女友，不過，他娃娃臉笑嘻嘻，看上去就是那種我萌我無辜的樣子。

瑞秋受不了藏身衣櫃，出來透氣。史都華和伊恩也出來，史都華去上廁所，拉開門，看到豪宅原來的女管家坐在馬桶上，老女人打扮得跟鳥似的，說話嘰嘰喳喳。史都華關上廁所的玻璃門，但卡爾看著影影綽綽的玻璃門卻有幾秒鐘的出神。

隨後幾個人又都回到衣櫃躲起來。女管家突然說：「我好多年沒到這個房間來了，你爸把門鎖了起來自從發生那事後⋯⋯」不過瑞貝卡迅速攔截了她：⋯

「此事不要再提了。」話不投機半句多的時候，來參加派對的一對夫妻進來，大家都屏息。

馬克和伊莉莎白屬於這個故事中的打醬油者，他們為了利益來參加豪宅的派對，看屋裡沒人就乾柴烈火地搞了起來，衣櫃裡的人自覺尷尬，出聲打斷了他們。兩人隨後也進入衣櫃變成沙丁魚，剛巧瑞秋的男朋友李拿著酒杯路過房間，也加入。不過因為衣櫃太擠，李和史都華一起躲到床底分享香檳，伊恩也順勢出來。伊恩出來後非常古怪地四下環顧，然後迅速地跑入廁所。

接下來編導給了一個特別漂亮的空鏡。房間裡似乎有一種歲月回光，寧靜又安詳，但衣櫃裡有六個人，床底下兩個，廁所裡還有一個。大音無聲大難無言，這兩秒鐘是大限來臨之前的寧靜，接著編導特意讓史都華用幾句重口幫觀眾鬆弛神經，史都華在床底發聲引卡爾吃醋：「李，不要停，太爽了，媽呀你的手太大了，不要停。」

終於，線索人物「臭約翰」登場。約翰看上去的確是很多年沒洗過澡

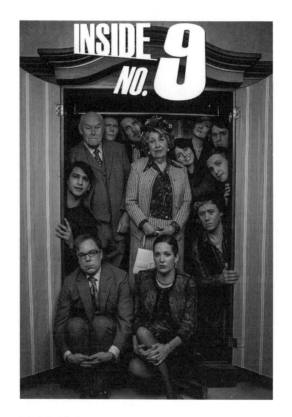

《九號秘事》（2014—2016）

了，隔著螢幕，都能感受到他的臭味，所以，衣櫃裡的人拉住門不讓他進，床底下的史都華和李也不歡迎他，他只好躲到窗簾後面。約翰還沒躲好，傑瑞米進來。傑瑞米是來找未婚妻瑞貝卡的，他要去車站接個人，但是跟瑞貝卡告別的時候，他脫口而出：「再見親愛的瑞秋。」慌了之後，他拚命解釋，這個時候，他岳父安德魯進來。

大 boss 入場，看到大家沒有嚴格遵守遊戲規則躲在一個地方，他不由分說把外面的五條沙丁，包括他自己一起塞入了衣櫃，然後親手關上了衣櫃門。這樣，衣櫃裡滿滿當當十一個人。

老頭進入衣櫃後，唱起〈沙丁魚之歌〉，「一隻小沙丁，看到潛水艇」，才唱兩句，兒子卡爾嚴厲呵斥：「你還敢唱這歌！」但是老爸安德魯更強硬：「在我自己家，我想幹啥就幹啥。」鏡頭掃過，卡爾和臭約翰臉上表情異樣。

一陣沉默後，女管家接話：「大家還記得當年的童子軍集會嗎？屋裡都是童子軍，真熱鬧，玩得多開心啊，然後有個小孩把樂子給毀了，他叫什麼名字

來著?後來員警也來了,搞得一團糟。」約翰提示了那個孩子的名字,管家說:「對對,他叫小皮普。後來去哪了?」老頭說:「搬走了,去了西班牙或者索賽特。」女管家接著對老頭說:「搬走也好,居然指控你犯了那麼可怕的罪!」卡爾在角落裡說:「不是搬走,是老頭付錢讓他們走的。」老頭抗議:「我當時只是在教那個男孩如何洗澡,基本的衛生常識。」擠在衣櫃最後排的約翰很痛苦地說:「我聞到了肥皂的味道。」

「可惜不是我們每個人都這麼幸運,對吧約翰?」卡爾針鋒相對:

「不,還有一個叫伊恩的,不在櫃子裡。」傑瑞米說:「對,剛剛我就是來說我要去車站接他。」然後馬克說,伊恩已經在這裡了,他在廁所,一個戴眼鏡的無趣傢伙。傑瑞米說,他不是伊恩。然後,鏡頭轉到衣櫃外面,有人在外面把衣櫃鎖上了。

耐煩,史都華說:「我想人都在這裡了,已經沒人會再來找我們。」李說:

戲到這裡就剩最後兩分鐘。衣櫃裡的十一個人擠在一起,瑞秋已經不

他是自稱「伊恩」的皮普。他靠在衣櫃上，深情地唱：「一隻小沙丁，看到潛水艇，他非常害怕，從小孔偷窺。來吧來吧，沙丁魚媽媽呼喚他，潛水艇只是一罐子的人……」一邊，他在地板上灑下汽油，打開打火機。END。

《九號秘事》的故事，好幾個不能一遍看懂，尤其這第一齣戲，前場二十七分鐘對話句句是草灰蛇線，第二遍返場時才能聽懂大半，噢，原來多年以前有過一場童子軍派對，老頭安德魯有戀童癖，他在洗手間裡用香皂性侵過男孩子們，約翰就是在那時開始再不敢洗澡，不過有一個叫皮普的男孩告發了老頭，可惜員警被老頭用錢擺平。最先躲在衣櫃裡的伊恩，不，他的真實名字叫皮普，現在回來復仇了。他對瑞貝卡說的第一句話「你有優勢」，以及後來卡爾對瑞貝卡說的「你從來找不到我」，都包含了對瑞貝卡性別的羨慕和對她袖手事外的譴責。

瑞貝卡和卡爾還有一個姊姊，但這個姊姊沒有來參加妹妹的訂婚禮，也許姊姊要保護自己的兒子，也許，當年安德魯性侵童子軍的時候，兄妹仁都躲在櫃子

裡目睹了一切。劇中卡爾看著浴室的玻璃門，一直非常恍惚，他一定看到過父親作惡，也被父親性侵過，但是瑞貝卡對父親觀感不一樣，可能他在父親的行動中看到的是權威，所以她崇拜父親依戀父親。安德魯老頭作惡的時候，一定唱的是〈沙丁魚之歌〉，如此皮普完成最後的復仇時，也要唱〈沙丁魚之歌〉。

娃娃臉復仇者皮普說過一句話：「這地方就像個時光機。」房間裡的衣櫃面對著廁所，當年發生在廁所裡的罪惡，以鏡像的方式反射到現在，童年傷口，不曾真正癒合。沙丁魚遊戲是多年前那個童子軍派對的原罪，童子軍皮普是沙丁魚遊戲永恆的創面，九號別墅是有些人停止成長有些人剎那老去的時光機。不過現在，這些都不重要了，十一個大大小小多多少少有點罪的人一起被關回衣櫃，沙丁魚們進入同一個罐頭，一起重溫當年罪過又一起被擲回原點，他們是業已被玷污的沙丁魚又將重新被洗禮成為沙丁魚寶寶。

也是這個原因吧，這個陰鬱的復仇故事全程呈現出一種黑色喜劇效果，作惡元凶安德魯老頭只是顯得霸道，並不猥瑣，這點，讓不喜歡暗黑系的影評人

看不過去，他們說，《九號秘事》的粉絲大多都有心理問題。有沒有問題我無所謂，我要強調的，是「九」。

關於為什麼要取名「九」號秘事，主創的解釋很隨便：隨手起的，因為讀起來順口。好像也是的，點題的「九」在每個故事裡，隨便出沒，只是因為主人翁共用一個「九」號位，像「沙丁魚遊戲」，就出現在開篇，老頭安德魯的豪宅，門牌號碼是「九」，不仔細看，根本注意不到，而在第二季第一集，九是主人翁在臥鋪車廂的床鋪號。

不過，如果對「九」做一點精神分析，你會發現，這些類型各異的秘事，只能被「九」統籌。因為九，具有真正的二元性，它是奇點又是真空，它是萬物也是虛空。用科學大神尼古拉・特斯拉的話說，三、六和九三個數字裡藏著宇宙的所有秘密。三加六得到九，宇宙的終極密碼是九。九是對立的統一，是共振，是能量，是頻率。在這個意義上，沙丁魚遊戲合乎特斯拉對宇宙的解釋：宇宙是一個完整的有機體，它包含著數目龐大的組成部分，它們非

214

常相似，但振動的頻率並不相同，每一個部分都是彼此平行的世界，當我們與它的頻率發生共振，就能拿到打開這個世界的鑰匙。詭異的「沙丁魚遊戲」，就是用童年的方式，把十一條流散的沙丁魚重新放回一個宇宙在一個頻率裡共振，最終實現他們的彼此穿越，實現九九歸一。

七：我要你的簽名

九、九歸一？有人不同意。

麥可・艾普特（Michael Apted）認為，比九更本質的數字是七。

一九六四年，麥可・艾普特拍攝紀錄片《人生七年》（7UP!）第一季的時候，他肯定想不到，他的「七年」系列將讓他進入歷史。

《人生七年》的序幕拉開，二十個孩子奔入動物園，這不是一次平常的遊園，這是格拉納達電視臺一個偉大計畫的開始：通過記錄一九六四年七歲孩子

的生活和想法，藉此想像二○○○年的英國會是什麼樣子。很顯然，導演艾普特分享他的前輩文豪狄更斯的一個理念：每個孩子，不管你們走多遠，永遠穿著出生時的那雙鞋。被選中的孩子來自英國不同階級不同背景，導演的鏡頭也非常刻意地對準貴族學校和慈善學校。導演問他們，你們去過什麼地方？有錢人家的孩子例舉法國、義大利、西班牙，慈善機構的孩子說，我去過科學館，去過動物園，還去過很遠的博物館。隔了半個世紀，走遍世界的你聽窮孩子興致勃勃地描繪不遠的遠方，你真的很想擁抱他們。菁英家庭的孩子，七歲就知道自己未來的線路圖：「離開學校後，我要去宮廷學校，然後是西敏公學，然後去劍橋，聖三一堂。」但是兒童之家的孩子一臉困惑地問導演：「大學是什麼東東啊？」

　　紀錄片以十四個孩子為主人翁，此後每隔七年，導演都會重新採訪當年的十四個主人翁。一九七○年。一九七七年。一九八四年。一九九一年。一九九八年。二○○五年。二○一二年。至今八季。從童年到青年到壯年到退休，

導演基本實現了他的原初設想。一九六四年的時候，他想知道未來的工人什麼樣子，老闆什麼樣子，店員什麼樣子，經理什麼樣子，半個世紀以後，窮人的後代基本還是窮人，富人的後代基本還是富人。導演批判了英國的階級固化，但也讚美個人奮鬥，左翼和右翼都認可這個結果，七年又七年，窮人繼續發福，富人依然美貌，從小胸懷大志的也能魚躍龍門成為時代棟樑，聰明能幹的普羅子弟也能擁有海外別墅。不過，如果這部系列紀錄片只是滿足了一個既定的答案，它不可能留在電影史裡，《人生七年》是十四個英國人的活生生傳記，它的影像意義在於歲月寒風曾經颳過所有人的臉龐，七年一季，是時光一場又一場的魔法。

小時候吹噓自己唯讀《金融時報》的安德魯順風順水進了牛津，從小勵志要去非洲傳教的布魯斯三十五歲到了孟加拉支教，中產出身的尼爾在二十一歲時還夢想從政二十八時候卻成了流浪漢，出身鄉村的尼克則帶著從小要探究月亮的求知慾，最後成了威斯康辛大學老師，看上去，有人活成了勵志劇，有

人活成了恐怖片，但是，讓這部紀錄片真正動人的是，每一個孩子都有自己的生命旋律，即便一直在菁英巢穴中的約翰和蘇西，也經歷過時間的手術，像傑姬、賽門這些窮人孩子，走過他們侷促辛苦的七七四十九年，並不是大把眼淚，而最奇妙的是，他們一起頂風冒雨前行，有時候會有奇特的相似。

七歲的時候，所有的孩子，對著鏡頭沒有害羞。一大半男孩說當然，我有女朋友，一大半女孩說是的，我長大以後要結婚，生至少兩個孩子；可尼爾說，如果結婚，我不想要孩子，因為他們會很淘氣，會把房子搞亂；然後約翰評論說，女人最大的問題就是她們總是心不在焉。最可愛的是保羅，倫敦兒童之家長大的保羅，臉上有一種特別無辜特別呆萌的氣質，導演問他，你想結婚嗎，他說不想，為什麼呢？因為她會讓你吃她做的菜，但我不喜歡吃蔬菜，那她一定要我吃，我就完了。七歲這季最好看，因為他們什麼話題都有不假思索的答案，雖然窮人孩子說的是：「我不喜歡被大孩子欺負，也不喜歡被無緣無故罰站，我長大以後想當員警。」富人孩子則在批評披頭四：「我覺得他們瘋

了，實在太吵了！」但是，不管穿西裝還是穿汗衫，他們都一樣天真一樣令人著迷。

到了十四歲，絕大多數孩子不願正面對著攝像機，他們不是低著頭就是側著身接受拍攝和採訪，蘇西說要不是父母強迫，她不會出現在鏡頭前。孩子們都到了青春期，他們程度不同對節目有了叛逆和拒斥。蘇西直接說，我很討厭你們這個節目，因為你們很片面很武斷。不過有意思的是，走過叛逆期的主人翁們到了二十一歲，他們都又攜起頭，重新願意面對鏡頭，雖然蘇西有些緊張，然不離手，但她終於可以開口講述這些年的變化，父母離婚給她的影響，她說：「現在，我想和生活講和。」

二十一歲，傑姬和琳都結婚了。傑姬七歲時候說，我媽倒楣了七年，生了五個女孩，當時她是一邊玩一邊說這個話，媽媽跌宕的一生被她歡樂地描述出來，不過等到她自己二十一歲結婚，生下孩子，三十五歲離婚，然後再婚，再生下兩個兒子，又再離婚後，她終於明白小時候媽媽說的「倒楣」兩字是多

麼沉重的一生的概括。十四個主人翁，一半在二十八前結了婚，三四個在三十五歲離了婚。

生於富裕之家的蘇西，小時候不漂亮不合群，但命運眷顧了她，二十八歲，她遇到真命天子魯伯特，從此開啟快樂又開朗的人生，這種幸福感蔓延到至今為止的最後一集，甚至，讓她在五十六歲的時候顯得比七歲時還好看。基本上，《人生七年》中的女孩子，包括男主人翁的妻子們，都深深地被愛情和婚姻左右，婚姻不美滿的傑姬在五十六歲的時候，已經領了十四年的殘障救濟金，不過，你不要輕易地為傑姬撒眼淚，上世紀五十年代出生的女人，看不上你這個世紀的眼淚。患有風濕性關節炎的傑姬一點不髒亂差，她擔負著生活的所有重壓，但依然期待著愛情，導演問她：「現在你對感情還有什麼要求？」她的回答也許令人心酸但絕不犬儒：「男的，活的。」

我的很多左派朋友都很喜歡這部長河紀錄片，《人生七年》也特別適合用來作階級批判的教材，但是，左派對底層給出同情的時候，常常遮蔽了底層蓬

勃的生命力，因為大多數時候，我們的同情配不上這種生命力。和傑姬一樣出身的安和琳，比傑姬出身更貧困的賽門，都沒有像尼克那樣最後翻越了階級的籬笆，但他們都過著有尊嚴的人生，十四歲的琳和安，面對導演刻意把她們三個底層女孩和三個富家男孩對舉，曾經特別敏感地抗議，我覺得錢多不是好事，我們現在這樣挺好，我以後也不需要很多錢。至於父母從小離婚的賽門，後來隨父親去了墨爾本，二十八歲的時候，他遇到一個姑娘，他無助的樣子激發了姑娘的母愛，不過姑娘的表達是：「他夏天穿著短褲，屁股好翹。」這是賽門的幸福。還有，十四個人中，看上去最悲慘的沒家沒口的尼爾，也不是用一個「潦倒」可以概括。

用今天的標準看，尼爾的人生簡直是一部災難片。他出身利物浦中產家庭，童年特別活潑可愛，那時候的理想是進牛津，失敗以後進了亞伯丁大學，一年後輟學，在建築工地打工。二十八歲，他成了蘇蘭格西海岸的流浪漢。三十五歲出現在紀錄片上時，臉上各種疤痕，人生一片霧霾。導演問他未來什麼

打算，他說：「未來？可能在倫敦流浪吧。」但是，就是這樣一個有心理問題的社會最邊緣人士，他的政治信仰始終沒有離開過他，他說，有些人覺得他瘋了，四十二歲，他回到倫敦，成了哈克尼區的自由民族黨議員，四十九歲，他離開倫敦到北部，又成了當地的自由民主黨議員，當然，自由民族黨議員只是聽著高大上，尼爾始終流浪在貧窮的邊緣，但他覺得這是他進入政治擁有人生的方式，雖然很多人覺得他有病。

尼爾看上去有些神經質，他也知道自己有心理問題，二十八歲，他就很黯然地表示過：「我不想要孩子，因為會遺傳」，但是，尼爾從來沒有放棄過政治放棄過愛情，他掙扎在赤貧線上的時候，可能特別讓人同情，不過當他對著鏡頭，滄桑又鄭重地說：「只有人生，才能教你如何邁過那些溝溝壑壑。」誰都沒有資格俯視他可憐他。

十男四女，四十九年，他們中的大多數，不是經歷了父母離婚，就是自己離過婚。一大半的人，對這個節目不滿意，不過罵歸罵，七年過去，他們還

是回來，就像蘇西說的，我一直想退出，但是因為自己也沒法解釋的可笑的忠誠度吧，我又來了。尼克，被很多觀眾視為十四個孩子中的「小傳奇」，因為他從鄉村少年變成了核子物理學家，他也對節目很多抱怨：我說了這個說了那個，但是你們，也許是為了收視吧，剪了我最蠢的樣子，七天成了七年，然後成了一輩子，我們這些人的一生變得就像《聖經》一樣簡潔，但其實我們所有人的一生都驚心動魄各種細節。因此，十四個主人翁都認同，「導演你刻畫出了一個人，但並不是我。」用約翰的表述就是：「你們對菁英階層的表達太僵化，沒錯，我們七歲時候都說過要進入牛津劍橋，但是我們的付出和汗水呢？我們挑燈夜戰的日子在哪裡呢？」五十六歲，他再度批評節目組：你們把我們表現得油光水滑，彷彿我們生來就有什麼強權，但九歲的時候，我父親過世，母親被迫出去工作，她的艱辛不是你們可以想像。

好強自尊的約翰到了五十六歲講出生命中最大的傷痛，有時候，你不知道，這是攝影機的能力還是缺陷，是攝影機終於讓他們敞開心扉還是攝影機一

而再阻擋了他們。反正，這些在七歲時看上去沒有一點陰影的孩子，經過人生八季，你會發現，他們中有一半，都不太會說「我愛你」，賽門甚至說，因為一直開不了口說「我愛你」，四十九歲時還去看了心理醫生。不過，今天來看他們普遍的難以啟齒的「我愛你」，倒是令人生出惆悵，那個年代大家都活得多認真多誠實。

歲月光暈無限動人，來自單親家庭的賽門，二十一歲結婚，有了五個孩子，雖然生活清苦，但他對著鏡頭說，孩子們什麼都有啊！導演問他：「他們有什麼啊？」他回答：「父親。」尼克也是，他在牛津讀完物理學，二十八歲去美國威斯康辛大學做核研究，說起自己為什麼離開英國，馬上動感情：「但凡當時英國有大學留我做研究，我絕不會去美國的！」尼克的朋友曾經開他玩笑：「你的口音和你的智商不符。」但是，不管是智商高的尼克，還是情商低的尼爾，今年六十歲的這一代人，他們都帶著全部的赤誠一路前行，布魯斯七歲立志去非洲傳教，東尼十四歲在馬場拚命刷馬，二十一歲兩個姑娘結婚，二

十八歲蘇西「獲得幸福」，三十五歲四十二歲四十九歲，約翰、安德魯、彼得各自有了事業之外的收穫，五十六歲，他們都表達，更願意記取生命中的朗朗笑聲，用東尼的話說，沒有什麼能阻擋我自己樂一會。

七歲就夢想當賽馬師的東尼，十五歲輟學全身心投入，但是終因沒有進入前三，告別了賽馬。二十八歲回首往事，他說：「當然，我願意用一切代價成為一個職業賽馬師，不過我接受人生。」後來他成了一個計程車司機，他最願意講述的事情是：「有一天，伯茲‧艾德林坐上了我的出租！我開出飯店的時候，有人叫住我，說，能不能討個簽名，我就對艾德林說，先生，能不能給他簽個名？可是沒想到的是，對方說：不，我不要艾德林的簽名，我要你的簽名！」

「伯茲‧艾德林可是第二個登上月球的人，可是那人竟然不要他的簽名，要我的！」東尼每次想起這個事情，就覺得不虛此生。

這是《人生七年》的小魔法，是導演麥可‧艾普特在半個世紀前沒有想過

的結局，不過，節目組很低調：一切都是光陰的力量，我們只能讚歎，七是個奇妙的數字。

為什麼七這麼奇妙？因為上帝造物用七天，因為《聖經》中出現了三百多次七？因為釋迦摩尼在菩提樹下，第七天睹明星而悟道？還是《易經》所謂，七天一個週期？七是Do Re Mi Fa So La Si，也是赤橙黃紫青藍紫，北斗有七星，瓢蟲背上也是七個星，竹林有七賢，白雪公主也有七個小矮人。

一周七天，人間一個輪迴，人間七宗罪七宗德，有七重天也有七級浮屠，七是唯一的東西方、傳統和現代都認同的天空和深淵，《人生七年》前後拍了半個世紀，主人翁和觀眾都對節目有過各種質疑，但是沒有人對於導演為什麼要從七歲開拍，為什麼要間隔七年再拍有過任何質疑，十一是個奇妙的數字，九是個神秘的數字，七呢，七是數字的原教旨，人有七竅，世界也有七大洲，所以，我們看著隔著七年光陰而來的主人翁，如同看到歲月舍利子，因為他們都頭頂著七的宗教光環。十一是一種多元，九是二元，七是一元，是宇

宙和人開始時的狀態，科學支援了人的細胞平均七年完成整體的新陳代謝，七年一季，恰是太陽出世。這是七，它是人之初世界之源，是混沌，也因此，《七年》的意義獨一無二。

這就說到二了。下次講二。

第三回

二貨：獨一無二的傻瓜們

入門

撲克牌中，二的角色最多，可以最大可以最小，可以名詞可以形容詞，今天就來說說這個獨一無二的貨。

類型片裡，都有一個二貨[註]。言情劇中，歷經波折的情侶終於要幸福地接吻了，一定會有一個二貨從他們中間出水刺蝟似的站起來；犯罪片中，銅牆鐵

註：原指傻子，或二楞子，辱罵別人蠢蠢的意思。現今成了網路用語後去除貶意，指的是傻里傻氣、可愛的人。

壁的超男組合也好超女組合也好，其中必有一個二貨，他們負責反覆把大家置入險境但也負責用身體幫同伴擋最後的子彈；科幻片中的二貨更多，有時候整個宇宙就是個二貨集中營，至於動作片冒險片歌舞片中的二貨，那都是標配。

二貨帶動情節一次又一次從低潮走向高潮，帶著整個電影院一次又一次從笑點走向淚點，一百二十年的電影史，二貨史比俊男情女史更加生動有趣。

一百二十二年前，一分鐘不到的《水澆園丁》（L'arroseur Arrosé；1895）刻畫了電影史上第一個二貨。一個園丁正在澆花，然後二貨小孩悄悄從後面過來，踩住水管，園丁奇怪怎麼沒水了，對著出水口看，小孩鬆腳，水澆園丁，最後園丁追上小孩，一頓屁打。

電影千千萬，差別萬萬千，二貨的表現似乎都不差，有些爛片還能活在觀眾記憶中，完全就是因為片中的二貨還比較難忘，比如《喜馬拉雅星》（2005）中的鄭中基。全世界電影人，都看到了二貨的票房潛力，這些年的超級英雄，像《星際異攻隊》（Guardians of the Galaxy；2014），簡直個個二貨。二貨趕上

了好時代，那麼，到底二貨身上什麼品質讓他們在今天顯得尤其重要？

在我看過的電影中，最難忘的二貨形象出自一九八〇年的電影《上帝也瘋狂》（The Gods Must Be Crazy），這部電影是我八十年代末在華東師大上學時，在校電影院看的，整個電影院連牆壁都在笑的印象保留至今。電影開場，鏡頭從地球一路推近到一片原始地帶，我們看到鹿看到獅子，聽到趙忠祥似的畫外音：「這地方看起來像樂園，但卻是世界上最奇怪的沙漠。」八十年代末，我們都是現代化的擁躉，看到原始族群心裡是滿滿優越感，再加上，波札那是如此遙遠，連地理書都沒提到過，他們也就拍拍紀錄片吧，這個想法剛剛浮現，南非導演傑米・尤伊斯（Jamie Uys）就滅了我們。

尤伊斯讓三條線齊頭並進分別交叉最後合圍，節奏和速度漂亮至極，這裡只講二貨這條線。故事中有一支叛軍，首腦凶殘魯莽霸道又有點可愛，他和他的一群手下叛亂不成逃入香蕉林，隨後劫持了一教室的孩子當人質，他讓孩子圍成一圈，自己在圈中發號施令帶著高高矮矮年齡不同一群孩子跟著他在莽莽

荒地上走。壓陣的是史上最二最讓人喜歡的兩個貨。

這兩二貨，一路賣力執行老大的任務，一路也賣力投入自己的愛好。他們是牌癡，香蕉林裡別人逃命他們玩牌，敵機來了他們打炮，打了敵機繼續玩牌。愛打牌的男人連上帝都沒辦法，每次鏡頭掃到他們倆，電影畫面無限天真，他們衣衫不整槍支鬆懈，一路押人質，一路出著牌，最後全部身心被牌把持，然後老大一聲大喝：「停！」他走到兩個二貨前，禁止他們繼續打牌，奶奶的，沒看到已經有一個小孩掉隊了嗎！一個二貨頭上粘著青青草，一個二貨腆著個肚，他們怯怯地看著老大馬上把牌收起來。

走啊走，終於走到中午休息時分，老大和同夥都躺下來休息，青青草二貨立馬拋了一個眼神給腆肚子同伴，對方接住眼神，心領神會兩人拔腿就往大石頭底下趨。生命誠可貴，打牌價更高，想起我們學生時代那些可歌可泣的打牌時光，真是由衷地讚賞這兩個拿命玩牌的二貨，當然，編導也由衷地喜歡這兩二貨，午睡的叛軍都被麻針拿下，躲起來打牌的兩個卻逃過了。這是二貨，他

們永遠可以在編導那裡領到額外的生命值，因為這些看上去笨手笨腳憨萌無常的角色，是我們的童年。而作為二貨身上，都住著一個孩子。

保持童心，入門二貨。法國電影《終極剋星》（Tais-toi! ; 2003，法文原意為「請你閉嘴」）裡也有這樣一個憨萌二貨。

澆園丁》也提示我們，所有的二貨始祖片，盧米埃（Louis Lumière）的《水

初階

《終極剋星》這部電影出動了法蘭西兩大男神，傑哈・德巴狄厄約（Gérard Depardieu）和尚・雷諾（Jean Reno），大鼻子情聖和殺手里昂搭檔自然是為了票房考慮，這部電影也擺明瞭要走通俗路線，配角也個個大牌，譬如扮演員警隊長的理查・貝瑞（Richard Berry）、扮演監獄醫生的安迪・杜索里亞（André Dussollier）以及扮演黑幫老大的尚—皮耶・馬洛（Jean-Pierre Malo），都是絕

頂老戲骨，尤其馬洛那張臉，滿臉劇情。

影片情節簡單，德巴狄厄約扮演的光蛋和雷諾扮演的魯比關到了一個牢房裡，光蛋是話癆，魯比裝啞巴，整場戲就是光蛋不斷向魯比發起話攻，魯比只是悶受，隨後，光蛋用自己的越獄計畫破壞了魯比的越獄計畫，逃亡路上，光蛋以頑強的話風頂開了魯比的鐵嘴，雖然魯比總是忍無可忍要叫光蛋「請你閉嘴」，但話風兩極的一對男人在合力消滅了追殺魯比的一群黑幫後，低溫魯比最終答應高溫光蛋：一起開一家酒吧。

這部娛樂電影不會成為經典，但是德巴狄厄約扮演的光蛋以一個完美二貨的身份把這部電影變成了二貨指南，換句話說，光蛋是一個標本，他會告訴你，二貨是怎麼煉成的。

德巴狄厄約是好演員，參演了兩百部影視劇，雖然長相跟艾菲爾鐵塔一樣是法國標誌，但是他卻用眼神和身體成功出演了社會各階層人士，從帝王到乞丐，從情聖到男妓，盛年時候他願意展示自己的肌肉，衰年時他也不怕暴露渾

身的垂垂肥肉包括生殖器，如此敬業的明星，不知道我們這些年大批出爐的小鮮肉中能不能煉出一個來。

《終極剋星》中，德巴狄厄約完全搶了讓·雷諾的戲。他倆見面的第一場戲，德巴狄厄約就興沖沖地對雷諾說：「你好，我叫光蛋，我是蒙塔基人。」

這是光蛋跟所有人的見面詞，監獄裡沒有犯人願意搭理他的滿腔熱情，更沒人願意聽他滔滔不絕全年無休，兩個星期他逼瘋了五個犯人，鏡頭切換，我們看他換了一間獄室又換一間，每次他都天真爛漫地自我介紹「我叫光蛋，我是蒙塔基人」。這個，就是二貨的首要素質，鍥而不捨。

鍥而不捨是光蛋的本質，光蛋的特色是聯想能力。他無休無止的話癆風遇到一聲不吭的魯比，簡直是天賜良緣。德巴狄厄約五十五歲的臉蛋還能煥發出一臉的天真，狗日的真是童心燦爛目光清澈，魯比不搭理根本不要緊，只要魯比不反對，光蛋就能滔滔不絕三天三夜：「我告訴你件事，我非常喜歡你的頭，還喜歡你馬一樣的眼睛，別以為這是取笑你，我可是說真的，你有一雙公

馬般的眼睛，我小的時候曾經想當騎師，但我塊頭太大了，沒成為騎師，我曾到馬棚裡做馬僮，那裡的馬有又大又漂亮的眼睛，和你一樣。我喜歡馬棚，那裡的氣味真好聞，那些馬瞪著它們漂亮的大眼睛，眼神裡帶著點悲傷。你看，我很高興能和你一起關在這裡，讓我感覺就像在馬棚裡一樣……」

光蛋的這段臺詞，觀眾都笑，光蛋沒笑，魯比也沒笑。魯比心裡盤算著越獄，光蛋沒覺得自己在說笑，他喜歡和魯比在一起，魯比不干涉他話癆，早晨醒來，光蛋躺在床上，向從來沒有吭氣過的魯比盡情傾訴：我作了個夢，必須向你描述一下，我夢見我們倆都逃了出去，合夥開了家酒館，就在巴黎附近，比如蒙塔基，我們叫它「兩個朋友之家」，我在弄啤酒，打咖啡，你就在收銀臺後和顧客們閒聊，習慣上我從來沒有作過這麼清晰的夢，想起來簡直是身臨其境，「兩個朋友之家」！

注意了，每個二貨都有這樣一個夢：開一家小酒館。《霹靂高手》（〇 *Brother, Where Art Thou? ; 2000*）中，三個傻帽逃出監獄，夢想未來生活的時

候，皮特就說，他想以後開個小酒館。

開個小酒館，有個好基友，二貨就是死活要留在童年的我們。《終極剋星》進入最後章節時，光蛋和魯比一起逃進一個廢棄的小酒館，光蛋簡直覺得進入了夢鄉。沒想到半夜，一個流浪女也跑到小酒館裡面棲身，更加讓光蛋不踏實的是，這個流浪女和被黑幫害死的魯比情人長得一模一樣，魯比馬上對流浪女產生了好感。魯比對流浪女噓寒問暖，光蛋就在後面擔驚受怕地看著，觀眾也跟著擔驚受怕，怕魯比從此拋棄光蛋被女人帶走。好在，導演逗弄了一下我們後，放過了我們。魯比給了女人一筆錢讓她遠走高飛，他自己返回小酒館。小酒館裡，光蛋正在為魯比挨黑幫的拳打腳踢。魯比趕到，一頓廝殺，然後魯比挾持了兩個黑幫殺手趕到黑幫老巢，這個電影有個東北話配音版，到結尾處，東北話的強勢顯示出來，魯比讓挨了打昏沉沉的光蛋坐在車裡，對光蛋說：「攔這等我，我哋哋辦個事就過來接你。」

這個哟哟形象得要死，魯比進黑幫大宅，幾下掄倒老大的手下，但老大一

槍打中了魯比的腿，危急關頭，光蛋趕到，一槍撂倒老大，可惜老大沒死全乎，抄起地上的槍從背後射中了光蛋。

光蛋躺在魯比懷裡，說我手臂好疼。兩人這裡開始進入殺場上的婚禮模式。光蛋說，這下完了，再也開不成「兩個朋友之家」了，魯比摟著光蛋說不會不會。光蛋說，這下完了，再也開不成「兩個朋友之家」了，魯比摟著光蛋說不會不會。總算導演沒有繼續煽情，電影結束在光蛋和魯比你一句我一句的嘮嗑裡——

魯比：我會買下一個小酒館，我收錢，你做招待，你到處吆喝，來呀來

「兩個朋友之家」，在這裡老去好了。

光蛋：你這麼說，是因為我就要死了。

魯比：你不會死的。你會給客人打啤酒，整薯條，弄脆皮乳酪三明治。

光蛋：不能整薯條，味太大，整個酒館都會是薯條味。

魯比：你沒事了？

光蛋：「對啊，我們做脆皮乳酪三明治，還有熱狗……」

電影就此結束，二貨完成逆襲，攻下「高級文化」，你想起《虎口脫險》

（*La Grande Vadrouile*；1966）裡的二貨英雄了嗎？

進階

每次電視上放《虎口脫險》，每次都會停下來再看一遍。二戰中的法國大指揮和油漆匠被動地捲入戰爭，兩個身份懸殊的人一起踏上使命之路，傲嬌慣了的指揮一路欺負油漆匠，鞋子不合腳，他換了油漆匠的鞋子，走累了要個花招騎油漆匠脖子上，終於有一天，各種受挫的油漆匠崩潰了，他哭著說我要回巴黎當我的油漆匠，指揮沒辦法扮溫柔：「好好好，我會給你買一大盒刷子，扁刷子。」油漆匠：「我要圓刷子，不要扁刷子，這個你不懂。」指揮：

《虎口脫險》（1966）

「好，我們一塊去買，一塊挑。」

這一段很有意思，一路受的油漆匠把暴躁指揮變成了柔情基友，雖然指揮的好脾氣沒持續幾分鐘，但是處於文化低位的油漆匠以他的方式申訴了他的人生並且多少改變了自以為是自私自利的指揮，電影後程他們結成了更平等的聯盟關係。蓋世太保抓住他們後，眉飛色舞地對他倆說：「一槍斃了你，一槍斃了你，只要放兩槍就要了你們倆的命！那狗是誰給的，這軍裝又是誰給的，誰是你們的同謀，快說！」

二貨可能無厘頭，但是二貨必定有節操，兩人以話癆風直接逼瘋了蓋世太保。

「少校先生，我說，我全告訴你。那是在十一月十五號星期一，我有個約會。」

「對不起。」

「那是在十一月十五號星期一，我和讓皮爾少校有個約會，其實他是亨利

中士，他真名叫，叫馬歇爾！」

「不是的！」

「是的！」

「不是的，有一點說錯了，阿，阿赫巴赫少校。」

「不是星期一。」

「什麼？」

「那是星期天。」

「你說對了！」

「那也不是在十一月，那，那是在一月份，那個叫亨利的，也沒化名叫馬歇爾。」

「不，我是一九一四年生的。」

「那年是世界大戰！」

「世界大戰！」

「四年啊，打了四年呀！」

「四年。奧，太可怕了，太可怕了！」

「誰是馬歇爾？」

「那是在勝利廣場，旁邊是路易十四的銅像。」

「你看到那銅像了，你不可能看到，因為德國人把銅像都搬走了……」

指揮和油漆匠東一榔頭西一棒子地把胖胖的蓋世太保逼得腰帶都要爆了，

蓋世太保說：「你們把我當傻瓜了，把我當傻瓜啦！為何不談談那兩個飛行員！」兩二貨二人轉似的接招——

「幾個，兩個！」

「兩個，小意思。」

言不及義。反覆離題。兩人以二貨風守住了節操也完成了對蓋世太保的打擊，這是二貨的文化貢獻。他們看似散漫無厘頭的對話，其實常常莫名機鋒，這些廢話由此不僅奚落了對手，也直抵真理。

男二貨如此，女二貨也如此。現在，有請米蘭達入場。

米蘭達一定能入選二貨女排行榜前三，她來自英劇《米蘭達》（Miranda；2009-2012）。米蘭達至今三季，編劇、主演本人就叫米蘭達（Miranda Hart），她身材肥美，是陽光版的梅‧韋斯特（Mae West），兩人都有膨大海似的身體，都能編能演舌燦蓮花才藝非凡，上世紀四十年代的韋斯特作為性感偶像句句涉黃，米蘭達作為本世紀的慈萌二貨則口無下限。

高大肥碩的米蘭達，跟嬌小可人的史蒂薇一起經營著一家整蠱玩具小店。

小鎮上都是熟人，老同學是這個世界上比前妻更可怕的物種，迪麗和芳妮是米蘭達從九歲開始就認識的同學，她們聚在一起就是互相傷害。兩人看到米蘭達，大庭廣眾就叫「Queen Kong」，這個「金剛娘」外號很貼合米蘭達的體型，雖然米蘭達不喜歡。坐下來點餐，迪麗說披薩真好吃啊但回身她跟服務員要了份沙拉；芳妮也是如此，說我愛肉醬麵啊但回身要了沙拉；然後是米蘭達，她對著餐單叫千層麵千層麵，然後毫不猶豫對服務員下單：千層麵！

快樂剩女米蘭達，總是信口開河異想天開但永遠忠實於自己的胃，儘管她高大笨拙連死黨史蒂薇都說她是大象，被快遞小哥當做男人，買不到合適的裙子去約會只好到人妖店裡搜尋，不敢出遠門卻在家附近的漢密頓旅館裝人在旅途，發現旅館的熨褲機很好用就偷偷溜回家去拿褲子，看上帥哥廚師蓋瑞想裝嬌小結果表現出了抽筋，不過米蘭達不煽情不軟弱也不怕難為情，她跳著舞裙子掉了就提提上來，到最後，她在人群中跌倒也就爬爬起來，二貨的魅力展現在她天籟般的言行中，所有的觀眾都會覺得，是蓋瑞賺了，因為米蘭達是如此真實地活在這個虛頭巴腦的世界裡，她不允許陰霾駐足她的生活也從不勉強自己被禮節規訓，在她面前，彬彬有禮的世界照見全部的虛假，她可以拿著巧克力雞雞在街上走，可以把不喜歡的顧客趕走，她去面試管理員工作，結束的時候對方問她你還有什麼問題嗎？她滿臉天真說：

「有——我想知道為什麼閃電對魚無能為力，既然水能導電嗎？」

這個標準二貨，這個可以和水果說話，小馬駒一樣走路的三十四歲金剛姑

娘可以對一桌人宣告：「這兩天，我努力當個大人，但是我根本沒有興趣遵守什麼成人守則，我只想做開心的事情只想快快樂樂。」所以，她最後獲得愛情不是灰姑娘的戲碼。在這個世界上，當一個男人抱住一個姑娘，只有當其中一個是二貨時，他們的愛情才能突破才子佳人、白馬王子白雪公主等等套路，因為二貨的準則是，不走尋常路。這個，是二貨方法論。

而當一個二貨有了自己的方法論後，他就進階了。《米蘭達》第三季的時候，編劇米蘭達給自己搞了個大福利，設計了兩個男人同時愛上她，而米蘭達發現要在兩個男人之間進行抉擇實在是太難了。不過二貨的苦惱不會停留五分鐘，她在自己的整蠱玩具店來回走了幾個小馬步，最後決定還是應該和蓋瑞在一起，因為「Marry Gary」才「押韻」啊！

米蘭達們，天真爛漫地投入生活，天真爛漫地進入愛情，二貨們保留了我們剛剛進入生活時候的樣態，每一個二貨都有奔騰的心，都是骨子裡的唐吉訶德，常常，他們口無遮攔就講出了真理，有時候他們自己甚至就是真理本身，

但是他們從來又不能高於生活，也永遠看不到真理就在自己身上，他們和我們一樣，和生活不停周旋和生活互相欺騙。《米蘭達》中有一集，米蘭達也辦了張健身卡，但是像她這樣的金剛娘怎麼會好好健身呢，所以她又去退卡想要回卡費，對方拒絕了她，米蘭達就很不爽，孩子氣的在健身房裡搗亂，教練就出來跟她說：別鬧了，我每個月給你優惠五英鎊，再加六週的免費私教。如果你還願意再簽三年合約，那我們免費送你一款浴袍。米蘭達聽了以後憤怒質問：

「難道我看著像傻瓜嗎？」

不過，鏡頭一轉，我們看到米蘭達裏著新浴袍得意洋洋出場了。這是二貨，多數人因為受騙而憤怒，二貨從欺騙中找到樂子。《米蘭達》的結尾，米蘭達領著她的快樂朋友圈跳小馬駒舞，在那一刻，這個世界為二貨操控，天地歡欣，人間鬧騰，二貨甚至不需要愛情。這個結果，肯定是「莫蒂」希望看到的。

至尊寶

莫蒂是動畫神作《瑞克和莫蒂》（*Rick and Morty*；2013-）中的人物。這個腦洞無限的瘋狂喜劇由《廢柴聯盟》（*Community*；2009-2015）的創作人開發，主人翁是天才科學家瑞克和他的孫子莫蒂，瑞克在失蹤多年後回到女兒身邊，在她的車庫裡搞了一個科學實驗室。科學大神瑞克被設計成不斷流口水的高智商帶口吃的酒精愛好者，沒有人可以PK他，他就是「老而彌二」的最高級影像代言。從二〇一三年出街，《瑞克和莫蒂》一直高污高毒，但是，因為主人翁是天才二貨，越污越毒，越顯得清新Q彈。

瑞克和莫蒂，坐鎮車庫開啟他們的瘋狂宇宙，資質平常的莫蒂是科學強人爺爺的助手，爺爺搞發明的時候，他得在爺爺背後幫他遞這遞那，但是有一天，瑞克讓他遞螺絲刀的時候，莫蒂不願意了，除非爺爺願意幫他配一種愛情試劑，讓他能夠馬上贏得他的單相思對象潔西卡。

作為頂級二貨，瑞克當然是個反愛情主義者。當莫蒂跟自己的父親傾訴單相思潔西卡的時候，父親既中產階級又言不及義地說：

「是啊，每個人都會遇到一個潔西卡，當我遇到你媽的時候⋯⋯」父親話沒說完，瑞克進來聽到，接住話說：「你就是想把她肚子搞大，這樣她就逃不掉了！」父親很無奈地反抗說，瑞克這樣當著孩子面不太好吧？可是要打住瑞克的毒舌，那是不可能完成的任務，老頭話鋒一轉：「莫蒂，別指望從你爹嘴裡聽到什麼浪漫建議，因為他自己的婚姻也岌岌可危了。」然後，老頭一邊倒柳橙汁一邊繼續攪局：

「沒看你老婆貝絲快要紅杏出牆了嗎？」老頭說完走開，留女婿滿腹心事在那。

不過，老頭還是愛孫子的，他很快就配了一瓶黃色藥水給莫蒂，只要潔西卡沾上這種藥水，那就是《仲夏夜之夢》中的仙后沾上仙水，就算莫蒂是驢子潔西卡也會愛得發狂。

果然，科學狂人的藥水立馬生效，原來對莫蒂橫眉豎目的潔西卡不僅立馬投入莫蒂的懷抱，而且以 A 片的姿勢希望莫蒂對她進行深入探索。就在大家對

250

莫蒂的變化大跌眼鏡的時候，莫蒂打了一個噴嚏，她的藥效傳染了所有人，無論男女無論老少，所有的人都哭著喊著要莫蒂，這個時候，瑞克駕駛著飛船成功解救了被太多愛情搞死的莫蒂。

科學狂人怎麼會看得上愛情呢？所謂的愛情合歡水，在他的實驗室裡，是等級最低的貨色。他要玩的，是宇宙。三個回合後，瑞克解除了愛情合歡水的可怕後果，祖孫倆回到實驗室，莫蒂又乖乖地幫爺爺遞這遞那，但是，隨著一聲爆炸，他們把地球毀了也把自己炸死。

炸死自己不打緊，另一個次元裡的瑞克非常冷靜地對莫蒂說，既然有那麼多平行宇宙，我們再找一個我們倆都已經死翹翹了的宇宙，填進去就得了。然後兩人為自己收屍。「聽著莫蒂，我拿著我的屍體你拿著你的屍體，一切，都還來得及。」這一集就結束在祖孫倆在後院埋葬自己，莫蒂傷感地看著死去的自己，音樂響起，是非常低迴的〈從橋上看〉，感覺上，這集過後，莫蒂真正長大，或者說，他在殘酷的宇宙生死法則中向「人渣兼二貨」爺爺接近了一

步，隔了一集，他安慰對自己的存在發生疑惑的姊姊說：「每天，我在離我自己屍體二十碼的地方吃飯，沒有人的存在是真正有目的的，沒事。來，來看電視。」

當「看電視」可以把「存在問題」掃到一邊的時候，莫蒂也慢慢具備二貨精神了。這種精神，跟他父親無節操地希望自己「有獵槍一樣的大雞雞」不一樣，這種生活態度，是經歷過暗黑人生的瑞克賦予的，如此，當瑞克對著莫蒂說「你還年輕，肛門也還緊致有彈性」時，這個實在不是一句黃暴粗話，是一個頂級二貨男人的人生感歎。

頂級二貨男，最集中地出現在《東成西就》中。劉鎮偉編導的這部無厘頭電影，挪用了金庸的《射雕英雄傳》裡的人物表，劇情編碼則完全走癲狂過火路線。男女演員是九十年代香港的頂尖陣容：張國榮、劉嘉玲、梁朝偉、張曼玉、梁家輝、林青霞、張學友、王祖賢、鍾鎮濤、葉玉卿，個個國色人人宗師，但所有人的扮相都是二貨風。或者說，《東成西就》就是部二貨片。

252

一九九二年，王家衛的《東邪西毒》難產，劉鎮偉眼看老友帶著一支夢之隊天天等靈感，提議資源利用拉著隊伍拍部賀歲片，《東成西就》於是誕生。

故事完全天方夜譚，比如周伯通愛的是師兄王重陽，洪七公喜歡表妹不成想自殺，段王爺找個真心人聽到三句「我愛你」就能成仙，怎麼恣肆怎麼來，怎麼歡樂怎麼編。我要說的是張國榮。

張國榮太美，不適合這樣的二貨電影，但是，《東成西就》中，梁朝偉靠毀容、梁家輝靠服飾、張學友靠方言、鍾鎮濤靠道具達成的二貨效果，張國榮憑身段段達成了。電影開場各種惡搞各種鬧騰，切到張國榮和王祖賢時，畫風一轉，兩人扮相俊美郎情妻意地在練「媚來眼去劍」。這段一分鐘的媚來眼去實在二到極致，張國榮演黃藥師，王祖賢扮師妹，張國榮一身藍王祖賢渾身粉，你瞟一眼，我出一劍，再瞄一眼，再出一劍，張國榮的身段極盡風騷，王祖賢亦是春情入骨：「師兄，練這套媚來眼去劍好累啊！」然後張國榮一本正經：「每一招出去都要眉來眼去，的確很傷神，那我們不如改練情意綿綿刀

吧。」王祖賢立馬嬌嗔：「情意綿綿刀，我怕你把持不住啊。」大太陽底下兩人各種發情，直到林青霞扮演的三公主出現，張國榮馬上色瞇瞇地調轉槍頭，一邊又哄住師妹。

張國榮的這番表現可達二貨至尊，再加上後場梁家輝和他的「雙飛燕」片段，直接登頂殿堂級二貨教材。這一段，梁家輝用各方位小魅眼撫摸張國榮各角度小電眼進攻張國榮，把張國榮看得衣衫不整風紀扣鬆懈直到最後兩人極盡惡俗又極盡天真之能事交匯合唱——

哎呀嗬共處這酒店⋯⋯

愛比金堅共處相思店

舞翩翩我倆手拖手

咁兩相牽今晚舞翩翩

我三世有幸能遇儂面癡心早與你相牽

這段歌詞是張國榮即興填的，香豔至極荒誕至極，梁家輝和張國榮，前面捉迷藏後面手拉手：「愛比金堅與你分不開，永久心相牽做對相思燕，做對相思燕。」這一刻，是香港電影最放肆癲狂最才華橫溢的一刻，劉鎮偉後來的《大話西遊》（1995）儘管故事更漂亮寓意更深遠，但所有的橋段和句法，都在《東成西就》中出現過了。後代華語片二貨，再也沒有超越過「雙飛燕」中的梁家輝和張國榮。

兩人唱到最後，擺了一個冗長的造型，然後張國榮一把拉過梁家輝，梁家輝披頭散髮造型花癡，他一撩眼前亂髮，男低音：「雙飛燕已經唱完了，你現在可不可以對我說聲我愛你。」兩人挨得那麼緊，張國榮甜蜜蜜：「那還不簡單嘛！你仔細聽著，我愛你，我愛你，我……」

張國榮說出第一個「我愛你」的時候，梁家輝作為段王爺因為真心人的「我愛你」開始飛升上仙。電影轉入最後一折惡搞。不過，四分之一個世紀過

去，半夜再看這段「雙飛燕」，張國榮和梁家輝面對面深情凝視的時候，彈幕亂飛，滿屏「哥哥」，你會感到，今天還有這麼多人思念哥哥，和一直有那麼多人喜歡電影中的二貨，似乎有著一個共通的原理，那就是，二貨，其實是永遠回不去的燦爛宇宙。用《綠野仙蹤》（*The Wizard of Oz*; 1930）中，位列世界百大臺詞之四的那句話，就是：托托，我覺得我們現在已經不在堪薩斯了。

第四回

大於鈕釦，小於鴿子蛋：三個梁朝偉和愛情符號學

打牌，一個通常的規則是，拿到黑桃三的，獲得出牌權。在華語電影圈，這個能為你拿到出牌權的黑桃三，首選梁朝偉。

梁朝偉出道至今，不算驚心動魄，不算龍套，出演過的影視劇有七十多部，雖然這個量，在香港影星中，不算龍套，但是梁朝偉卻絕對是讓導演拿著可以第一時間到處吆喝的，不知多少次了，梁朝偉為各種款式的電影贏來了投資、女主和獎項。今天只說梁朝偉主演的和上海有關的三部華語電影，在這三部電影中，梁朝偉扮演的，都是情人。

影史上，無數導演挑戰過上海題材。十九世紀末，電影登陸人間的時候，第一代影迷就可以通過神秘箱子看到《上海街景》（*Shanghai Street Scene*；1898）

和《上海警察》（Shanghai Police；1898），因此，從一開始，上海就是作為奇觀獲得影像定義。後來，無論是馮・斯登堡（Josef von Stenberg）拍《上海特快車》（Shanghai Express；1932），拍《上海風光》（Shanghai Gesture；1941），還是奧森・威爾斯（Orson Welles）拍《上海小姐》（The Lady from Shanghai；1947），上海，都被明示或暗示為一個深淵般的迷人存在，就像《上海》（Shanghai；2010）臺詞宣告的：「上海，讓我莫名恐懼。」

現在，來看梁朝偉和他的上海女人。

王蓮生

侯孝賢説：「梁朝偉眼睛裡有很多壓抑。」不知道是不是這個原因，他拍《海上花》（1998）的時候，全片最吃重的角色王蓮生請了梁朝偉飾演。

張愛玲注譯韓子雲的《海上花列傳》，在〈譯後記〉中，她寫道：「書中

258

寫情最不可及的，不是陶玉甫、李漱芳的生死戀，而是王蓮生、沈小紅的故事。」侯孝賢接過這個表達，拍《海上花》的時候，用了張愛玲的邏輯來結構電影。

電影開場是公陽裡周雙珠家的酒局，周雙珠和洪善卿正面對著鏡頭坐。行走長三書寓間，洪善卿在電影中的職能跟小說差不多，他既掮客又調停，串起這邊的恩情那邊的怨。洪善卿算是周雙珠的知心人，但兩人之間是理解，不是愛情的模樣。愛情這種東西，在妓院裡，似乎只短暫地存在於年輕倌人和年輕客人之間，所以，《海上花》第一場戲，大家起哄嘲笑陶玉甫和李淑芳的恩愛——

「這個李淑芳和陶玉甫要好得不得了。」

「要好的人，我們看得多了，從來沒有見過像他們兩個這樣的。為啥？像麥芽糖一樣搭牢了，黏勒一道了。一道出去，一道進來。有一天沒看到他，完蛋了。娘姨們到處去尋，尋不著，就哭。」

「尋著了，又哪能呢？」

「聽我講。有一趟，我特為去看他們。一大早，我一看，兩人就我望你，你望我，這樣望了半天。」

「不講話嗎？」

「不講話。兩人發癡呀。」

一桌男人哄堂大笑，繼續喝酒。這段開場，侯孝賢花了大力氣，一個長鏡收下《海上花》裡的男人樣本，有洪善卿這樣的妓場老卵，有朱老爺這樣的典型嫖客，有羅子富這樣的豪爽恩客，有陶玉甫這樣的花界清流，還有，王蓮生。

坐在周雙珠邊上的王蓮生一直沒說話，但侯孝賢的鏡頭一直在打量王蓮生的反應，眾人說一句，鏡頭看一眼王蓮生。說到陶玉甫和李淑芳的癡愛，大家是哄笑，王蓮生是若有所思，作為資深嫖客，他有些不好意思吧，這個年紀還跟初入妓界似的忐忑不寧，反正，他和其他嫖客態度明顯不同，到後來，他的

表情就完全游離於話題，周雙珠於是跟他耳語了幾句，王蓮生離場。趁這個機會，洪善卿切入電影主線和主角：因為王老爺做了張惠貞，今朝沈小紅帶了娘姨，追到明園打了張惠貞。

《海上花》電影像章回體小說一樣，一共二十來回，一個回目結束一個黑鏡轉場，涉及王蓮生和沈小紅的有一半，如何讓其他章節不散，就靠把其他回目和王沈關係做成對比圖。整部電影，其他客人和倌人，因此都是王蓮生和沈小紅的支撐和說明，類似陶玉甫和李淑芳在第一場戲中那樣，悄悄作為比較級出現，這是小說和電影的非同尋常處。歡場裡的男男女女，最高等級的感情形式不是翻江倒海像周雙玉逼朱淑人吞鴉片，也不是陶玉甫李淑芳這樣癡癡儂儂，真正驚心真正動魄的是，一種又現代又家常的關係。芸芸男女，洪善卿和周雙珠倒是有進階到家常的可能，可惜寶黛型，大江大海的劇情在妓院不算什麼，真正動魄的是，一種又現代又家常的關係。芸芸男女，洪善卿和周雙珠倒是有進階到家常的可能，可惜洪善卿作為男性的吸引力不夠，只有沈小紅和王蓮生，在前前現代的框架裡，秀出了又夫妻又情人的關係。沈小紅打了張惠貞，王蓮生還得回去陪不是；王

蓮生偷窺到沈小紅夜姘戲子，也不敢一腳踹開門，只是把沈小紅的傢俱一通亂打；到最後，兩人終於斷了，聽說沈小紅過得悽惶，王蓮生還掉下兩滴眼淚。

這個王蓮生，選梁朝偉演算合適，華語男演員中，只他有能力在非日常感情中注入日常感，同時又能在日常姿態中暗示非常態。編劇朱天文說過一個事，拍《海上花》時候，大家都練習抽鴉片，練得最好的是梁朝偉。「它已經變成整個人的一個部分，當他抽菸你就曉得不用再說一句話，不用對白，不需要前面的鋪陳和後面的說明。」後來我把戲中幾個人抽鴉片情景全部又過一遍，果然梁朝偉抽鴉片完全沒有道具感。這種沒有道具感，表現在男女感情中，就是排除了所有的表演腔。他坐在薈芳里沈小紅的榻上，一看就是坐了有四五年的樣子，但這四五年也沒有坐滅他的感情，他依然是情人般的丈夫，丈夫般的情人。對比之下，作為主人的沈小紅卻不像是在自己家，她坐在床邊坐在榻上，都作客似的。侯孝賢全片使用長鏡頭，四十多個長鏡頭串起一部《海上花》，沒有常規劇情沒有起承交代，用朱天文的話說，侯孝賢就是想表現十

262

九世紀末高等妓院區裡「日常生活的況味」，這個況味，梁朝偉幫他達成了一點點。

王蓮生帶著洪善卿湯老爺兩個朋友到沈小紅書寓去，開頭是洪善卿想著幫王蓮生討伐一下沈小紅順便也幫王蓮生搭下臺階，但是沈小紅的娘姨阿珠厲害，一頓反擊：「我們先生做王老爺之前，還是有幾個客人的，跟了王老爺以後，幾個客人也就斷了。王老爺是你自己說的，我們先生欠多少債，你就替她還多少債，這個時候，王老爺倒先去做了張惠貞，你說我們先生是不是要發急？」男人們招架不住當然也是不想招架，洪善卿湯老爺先行告辭，留下王蓮生和沈小紅冤家面對面。

沈小紅前面直截了當數落過王蓮生，我跟你也有四五年了，你給我的東西都在眼前，也就這點，你跟那個張惠貞也就十來天，倒是什麼都幫她置辦好了。期間，王蓮生一句話沒說，王蓮生把張惠貞拉扯成長三，當然是因為心裡氣沈小紅不專心。然後，鏡頭一黑，明快的金錢問題直接轉場私情，一點隔閡

沒有，穿著睡衣的王蓮生從後面抱住沈小紅，如此，王蓮生一手一腳表達出了韓子雲原著中的「金情一體」，侯孝賢也算是實現了《海上花列傳》的一半精髓。

《海上花列傳》的精髓，簡單的說，就是把金錢問題和感情問題放在一個框架裡彼此明喻，韓子雲在一百二十多年前抓住的這點，真正為上海型塑了既真實又扎實的感情結構。後代關於上海的電影，凡是失敗的作品，都有一個共同的問題，不是金錢歸金錢感情歸感情，就是金錢和感情互相詆毀，弄出一批五講四美的羔羊姑娘，看到錢就跟看到污點似的。要知道，真正讓人產生愉悅感的感情，都不可能脫離金錢，這個，奧斯汀的小說是絕好的例子。不過，侯孝賢也沒有最終做好《海上花》，其中最大的敗筆是語言問題。

最初，編導心裡，沈小紅的首選是張曼玉，但張曼玉的第一個反應是：

「語言是一個反射動作，我上海話又不好……」可惜張曼玉的這個反應，沒有被侯孝賢真正重視。色彩既濃烈又壓抑的長三寓所裡，一大半的主演講著彆彆

扭扭的上海話，這匆忙習得的腔調，改變了他們自然的體態，使得整個影片更加壓抑。梁朝偉講上海話和說廣東話，身體和語言的匹配程度是如此不同；最慘的是李嘉欣，她扮演的黃翠鳳話多又鋒利，但是她的上海話跟不上，聲口拖累了動作，活生生把她辛辛苦苦練的吸水蒸動作小腳走路動作搞得很誇張。語言和身體不焊接，語言就變成大道具放在舌頭上，這種情況也發生在《羅曼蒂克消亡史》（2016）中，本來準備構築現實主義氣氛的本土話反而變成了一種超現實。

面對這難堪的語言問題，縱然是老演員也無能為力。其實當年侯孝賢拍《悲情城市》（1989），不會臺語的梁朝偉被處理成啞巴，後來證明是多麼漂亮的舉措，不僅暗示了時代的暗啞氣氛，也讓梁朝偉過於細膩的表演有了身份說服力。《海上花》中，梁朝偉算是聰明，輪到上海話臺詞，他基本沒什麼身體動作，他用滬語對話娘姨，用粵語擁抱沈小紅，老司機厲害是厲害，但畢竟很分裂。魯迅說的「平淡而近自然」的《海上花列傳》，多少被偷換了氣質。

安把梁朝偉體位用足。

李安一定看過梁朝偉在《海上花》裡的表演，《色，戒》（2007）裡，李

易先生

沒有方言之累的《色，戒》，梁朝偉把易先生演得纖毫畢現。他首先是壓抑，就像侯孝賢看中梁朝偉的壓抑一樣，李安首先也看到了梁朝偉的壓抑。

王蓮生是暗場壓抑，易先生是明場壓抑。一個天天搞刑訊逼供活在隨時可能被暗殺陰影裡的特務頭子，易先生不僅壓抑，而且變態，李安特意安排的三場床戲，把易先生的工作性質和工作強度交代得很清楚。不過，和女人上床不是梁朝偉的強項，雖說是為了表現扭曲，但易先生和王佳芝在床上兩人都有點運動員的吃苦耐勞感，十年前，梁朝偉和張國榮在《春光乍洩》（1997）裡的床戲倒更好一點。但李安選擇梁朝偉還是對的，電影全球放映後，天南地北剖

266

析出來的《色，戒》意涵，簡直改寫了張愛玲的原著。我花了兩天時間搜看了一下對於電影《色，戒》的各種深度和深深度解讀，一大半的解讀都跟梁朝偉的表演有關。

有人解讀，電影前後四桌麻將七個女人幾乎都和易先生發生過關係，而且，她們彼此知情。比如，第一場戲，易先生進來的時候，編導特意安排了麻將桌比拼戒指，直接切題「戒」並暗示「佳芝」作為「戒指」的命運，在上海話裡，「佳芝」和「戒指」同音。說到戒指，馬太太立馬含沙射影：「我這只好嗎？我還嫌它樣子老了，過時了。」然後她匆忙瞥一眼易先生，一個反打，易先生也俯視著她。第二場麻將，易先生一直餵牌給王佳芝，王佳芝終於在易家客廳胡了一次，同桌朱太太氣不過，一把擼倒易先生的牌看個究竟，腔調類似牌桌捉姦，這樣負氣的動作，關係一般的女眷是不敢做的。然後呢，從易先生和女人的多線交織，繼續推斷易先生和當時局勢裡各條線上人的交匯，他和重慶方面的關係，他和日偽政府的關係，他的秘書是不是有著更深的背

景，是不是控制著他？

各種腦洞大開的解讀一定讓李安很得意，他自己也在各路採訪中配合著暗示這個暗示那個。所以，到後來，讀到易先生實乃我黨臥底的解讀時，我也沒什麼驚訝，誰讓梁朝偉的眼神那麼立體呢？他有三種眼神看易太太，也有三種眼神看張秘書，在這種氣氛裡，他對王佳芝說的每一句話，似乎都話中有話，他對王佳芝說：「你不該這麼美。」這種臺詞本來可能只是臺灣編劇王蕙玲的隨手語法，但是經過熱情觀眾的熱情讀解，這句話在梁朝偉電光火閃的眼神裡，變成了他對王佳芝身份的充分掌握。

把張愛玲的《色，戒》變成這麼複雜的《色，戒》，當然是李安的抱負，如此他意欲陳倉暗度的內容就有多重語義的掩護。幾個學生一臺倉促的戲，王佳芝因了演戲的歡愉走入更大的舞臺，配角們也是蝦兵蟹將，嚷嚷叫「再不殺就要開學了」，包括重慶方面吳先生的冷酷面相猙獰態度，學生們最後還跪在地上受刑，李安的目的其實很明確，這部電影當年能夠在大陸公映，今天想想

簡直不可思議。這個不提。我們單純從電影學角度看。各路人馬至今未衰的對

《色，戒》的解讀，已經把這部電影變成一部教材之作：看看看，一個短篇可

以改編得層級這麼豐富甚至比原著還牛逼！這個，我有點不同意見。

從網上各種解讀看，電影是比小說原著還豐富，梁朝偉的演技也明顯進

階，在易先生的陰狠、虛弱和柔情之間，他的轉換那麼貼肉那麼接榫，梁朝偉

藉此拿了多個最佳男演員，也是情理之中。但是，複雜一定高於簡單嗎？作為

原著黨，我覺得李安把張愛玲的很多虛線變成實線，然後又為實線人物添加虛

線感情，像易先生和王佳芝在日本人轄管的虹口區約會，王佳芝一曲〈天涯歌

女〉催動易先生落淚，加上最後結尾，易先生一個人坐在王佳芝床上也滑落悄

悄一滴淚，實在是太滿了。過於飽滿的情感表達，不適合上海故事，如同李安

佈局的《色，戒》上海，大大小小街區裡的人，太雜亂，滿地特務的年代，

怎麼可能如此車水馬龍人擠人？還有就是，鴿子蛋，豪華了點。

易先生陪著王佳芝去試戒指，印度老闆拿出戒指，電影院全場洶湧一聲

「哇」，而因了這一聲哇，原本有多重能指的戒指降維成霸道商品鴿子蛋。李安比易先生有錢，最後出場的鴿子蛋據說是劇組踏破鐵鞋從卡地亞巴黎總公司找來的，可這款四十年代古董鑽戒太軋場，壓垮了王佳芝的承受力，也把易先生壓回明星梁朝偉，他的深情款款，她的百轉千回，一下子都成了鴿子蛋的廣告，活生生把張愛玲原本同框的「色戒」給割裂了。

色戒同框，才是上海故事，就像《海上花》那樣，金情一體。張愛玲寫《色，戒》，三十年功夫在其中，雖然自稱「愛就是不問值不值得」，但整部作品，色戒平衡，張愛玲一直非常警覺地在感情中保持嘲諷，在嘲諷中暗示感情，她用戒指來強調色也瓦解色，用色來指示有情也指示無情，最後出場的戒指，恰是王佳芝的一生，是她的婚禮也是葬禮，而張愛玲的態度一直是間離的，她同情王佳芝，但絕不為她流淚，她最後的一聲「快走」，既是甦醒也是麻木，但李安的電影表現太抒情，最後還讓一個特別美好年輕的黃包車夫來接她離場，再加上易先生幕終的一滴淚，簡直是芙蓉女兒誄。張愛玲小說中的留

白和虛線，被填滿加粗後，擠掉了原著的空氣，李安抱負太多，他雖然打造了一個從影來面部動作最複雜的梁朝偉，但是犧牲了原著的作者態度。就此而言，侯孝賢比李安更有自覺。拍《悲情城市》，所有的人都誇梁朝偉表現啞巴得力，但侯孝賢看了素材後，卻說梁朝偉太精緻，梁朝偉的多層次產生了不平衡，他希望盡力規避。

從這個角度看，李安的電影自覺不如侯孝賢，文學自覺不如張愛玲，為上海故事做感情加法，是絕大多數電影導演的做法，聰明如李安，也不能免俗。這方面，王家衛比李安聰明，他也做加法，但用減法的方式。來看《花樣年華》（2000）。

周慕雲

千禧年上映的這部《花樣年華》不是以上海為背景，卻比絕大多數的上海

故事更有上海調性。跟前兩部作品一樣，《花樣年華》也是名作改編，但王家衛只取了劉以鬯小說《對倒》的意。

六十年代，香港，有婦之夫周慕雲和有夫之婦蘇麗珍，同一天入租了一個以上海人上海話為主的小樓，這個雙城記的參差設定和留白對照很漂亮。後面故事的展開也是用這種參差留白法。小樓公共空間侷促，走道裡彼此貼身而過，周慕雲的妻子和蘇麗珍的丈夫好上了，但是這兩個人沒有在電影中真正出場，周慕雲和蘇麗珍想不明白伴侶怎麼會出軌，約了商量，幾個回合，他們發現，在想像和演繹姦情的時候，他們自己已然對倒。

王家衛說，這部電影是要講「上海人發生在香港的故事，而且是保留了老上海情調的香港」，這個說法，構成了電影總綱。上海故事用了香港背景，上海和香港互為對方的面子和裡子，就像沒有出場的周慕雲妻子和蘇麗珍丈夫，他們是被周慕雲和蘇麗珍隱喻的，四人局刪到雙拼戲，王家衛的減法取得了加法的效果，發生在香港的上海故事也比本土背景更具有衝擊力，因為導演可以

272

肆意地把上海元素都堆上去，小樓裡的文化移民在小樓裡集中懷個舊，這樣的做法合乎情理；同樣原理，周慕雲和蘇麗珍，他們兩人演繹了對方的故事，掀開了自己的塊壘，也催動了洶湧的未來，一場戲裡包含了四對感情，討巧又別致。

減法做成加法，也體現在周慕雲和蘇麗珍的短兵相接中。整部電影有床但沒有床戲，兩人之間有愛但不做愛。計程車裡，周慕雲的手滑向蘇麗珍，她內心的掙扎體現在手裡，終於還是掙脫。花樣年華裡的時光戀人，裝扮也是欲說還休你我對倒，張曼玉高領旗袍下襬開小叉，梁朝偉西裝領帶頭髮三七開，禁欲解釋情慾，糾結暗示釋放，他們之間一來一回，頂得住梁朝偉脈脈電眼的，是張曼玉，接得住張曼玉這儀式般日常風姿的，只有梁朝偉。

說起為什麼選梁朝偉演男主，王家衛說：「他跟我拍了五部戲，他每個電影裡面的角色都不太一樣，他可以做古代劍客，也可以是同性戀……很多香港演員很注意自己的形象，梁朝偉沒有這方面的顧慮，他很有勇氣……在香港很

《花樣年華》（2000）

多演員現在差不多四十歲了，還在影片中飾演十多二十歲的角色，這種情況不會長久。有的觀眾感覺成熟就是老。梁朝偉基本上是一塊海綿，他可以吸收很多東西，每一次他都會做一點不一樣的東西讓你驚喜一下。」

《花樣年華》裡的驚喜是什麼呢？看了幾次電影，我覺得是，梁朝偉落實了王家衛追求的那種「用物質表現感情」，粗糙的說，王家衛試圖建構感情的物質表情包，梁朝偉幫他完成了一部份。《花樣年華》中的「用物質表現感情」雖然離《海上花列傳》中更激進的「感情物化」和「物化感情」還有很多距離，但是，以梁朝偉為主題的表情包毫無疑問創造了一種形式，後代導演至今還在模仿梁朝偉表情包。

電影中，蘇麗珍這個人物設置是高度形式化的，無論是旗袍還是動作，都讓她離地一尺。她拎著保溫桶去買雲吞，一路有〈Yumeji's Theme〉這華麗音樂陪護，因此，雖然蘇麗珍一直跟各種家用器皿比如電飯煲、保溫桶發生著關係，但她自己是沒有煙火氣的，她的人氣是周慕雲幫她夯實的。影片中，周慕

雲在前景蘇麗珍在後景時，氣氛也更寫實。周蘇兩人，是故事中兩對夫妻裡的實線人物，而蘇之間，周慕雲又更是實線人物，他呼吸，他抽菸，他的激動和衝動，都更真實。周慕雲和蘇麗珍一起吃牛排，他拿刀叉的手勢是個人化的，不像蘇麗珍的刀叉動作是標準舞姿，而周慕雲帶點孩子氣的提刀動作，使得他吃牛排的時候，有一種天真，他用打火機的動作，也有個人印記，因為剛剛直面了自己妻子和對方丈夫偷情的真相，他的大拇指曲指用力，打了兩下才打出火。這些小動作，屬於梁朝偉個人，他和物打交道時候，他在物品身上留下了靈韻，這些靈韻，就是王家衛的形式。作為全球小資偶像，很多人說王家衛「裝」，他是裝，不過他裝出了裝置，這是之前的小資導演沒有完成過的。

張曼玉負責實現「花樣」，梁朝偉完成了「年華」，他們在一起，不用其他體位，就能創造欲仙欲死的情慾氣氛，網上每次全球「騷」片票選，《花樣年華》都能入圍，不是沒有道理。

在梁朝偉的手裡，物品暈染了色情，它們都能開口說話，甚至，本質

上，這是一部不動手不動腳的黃色電影，一部懷舊的黃片。大提琴訴說欲望，好像人人淡如水，其實人人自醉，突然響起的〈Quizas Quizas Quizas〉的前奏，配合著電話兩頭的周慕雲和蘇麗珍，兩人都不說話，只有心跳心跳心跳，這樣準床戲的場景設置，帶出的效果也跟床戲差不多，既愉悅又憂傷。在這個意義上，王家衛的確是愛情符號大師，西洋畫報千島醬，黑膠唱片石階路，他為愛情的發生製造了一系列的配對裝置，當然，其中最大的裝置是張曼玉和梁朝偉，到最後，這兩個人也幾乎秉具了物性，當梁朝偉拿著電飯煲聽周璇的〈花樣的年華〉，歌聲在他和幾乎靜止的張曼玉之間來回撕扯奔流，王家衛完成了他的愛情符號學。

王家衛的電影橋段於此達至峰巔，後來，他還拍過一些不錯的電影，比如《一代宗師》（2013）的上半部，可惜，一代宗師後來成了一代情師，梁朝偉最終拿著個鈕釦跟章子怡推來推去，實在太清純。就像《花樣年華》的結尾，也是情感泛出來，壞了前面永遠不亂的旗袍和髮型。不如侯孝賢《海上花》最後一個鏡

頭，境況淒慘的沈小紅在沒有娘姨的居所，一個人不聲不響接待老客，無聲勝有聲，雖然這一筆也有點重。

畢竟說到底，上海故事裡的男女，用不著把感情說出口，上海話裡，也沒有愛這個詞。這個城市的愛情，本來就建築在物品之上，每一件物品，也都在很久很久以前，被愛過。就像沈小紅屋子的東西，都是王蓮生的錢買的，就像周慕雲蘇麗珍摸過的每一樣東西，都是他們愛情的彈幕。這個，李安不懂，在上海，祭出那麼大的沒有人摸過的鴿子蛋，用《繁花》的說法，讓梁朝偉多少「尷尬」，其中道理，一百多年前的上海人都懂，猶如沈小紅心裡明白，王蓮生為張惠貞一口氣花的大筆錢，不是愛。

這是愛情的符號學，它大於鈕釦，但小於鴿子蛋。

第五回

結尾：經典 E・N・D・I・N・G

到了說再見的時候，那就講一下影視劇的結尾。

歡喜也好，悲傷也好，好劇都有一個好結尾。大師的驚悚片，臨終總會猛擊一下我們的小心臟，然後一鍵收音，像《驚魂記》。我們跟著金髮美女將解救地下室裡的地下室，看到男主母親的蒼髮背影，驚魂稍定我們以為美女將解救地下室裡的老女人，老太太轉身，骷髏人身撲面而來，我們和美女一起嚇暈過去。

希區考克喜歡嚇我們，把我們搖醒繼續嚇，《驚魂記》結尾，看上去真相大白，但是諾曼・貝茲在監獄裡用母親的人格與自己的人格交談，終於成功地把演員本人也弄得精神出問題。

成功的結尾常常還會把影像的效應帶入現實，《楚門的世界》（The Truman

Show ; 1998）末了揭示的真相，讓「楚門的世界」成了一個專有名詞；《鐵幕疑雲》（*The Life of David Gale* ; 2003）用吊詭的犧牲闡釋了「最後一秒營救」，也掀起了關於死刑的大討論。電影誕生至今一百二十多年，一個人即使二十四小時不眠不休地看，十生十世也還是看不完這個世界上的電影，所以，就電影製作方而言，漂亮的反轉和驚豔的結尾就是電影的必要追求，以法庭劇為例，新世紀以來的法庭劇不在最後半小時實現兩次反轉，簡直就不叫法庭劇。不過，看到現在，最漂亮的法庭劇還是六十年前，比利・懷德的《情婦》（*Witness for the Prosecution* ; 1957）。

《情婦》被多次翻拍重拍過，二〇一六年BBC還出過新版，電影改編自阿嘉莎・克莉絲蒂的小說，結局讀者都知道，但是比利・懷德的節奏堪比剪刀手，最後一段，胖胖的活寶大律師被啪啪啪打臉，但劇情劇烈反轉後更劇烈地再次反轉，功虧一簣的心機女眼看贏了官司失了郎，大律師則似乎故意把鏡片光反射到刀上，女主一躍而起，怒捅負心人。

這樣大快人心的結尾，可謂結尾觀止，導演也因此得意洋洋打出一行字

幕：為保證沒有看過此片的朋友獲得最大的觀影樂趣，請不要劇透本片結局的

秘密。

我也跟著提示一下，此文劇透，慎入。

E

Eclipse 是安東尼奧尼一九六二年的電影，直譯是《蝕》，有翻譯成《慾海

含羞花》，也有翻譯成《情隔萬重山》，本片和《情事》與《夜》（*The Night*，

1961）構成安東尼奧尼的「現代愛情三部曲」，其中，《慾海含羞花》的結尾

既像謎面，又像謎底，是電影史上的謎之結尾。

法國最讓人心神不定的男人亞蘭·德倫和義大利最讓人心神不寧的女人莫

妮卡·維蒂（Monica Vitti）在銀幕中相遇，男是證券所的活躍操盤手，女剛剛

結束一段愛情長跑百無聊賴地在城市遊蕩，她來到羅馬證券交易所找母親，看到母親的經紀人亞蘭・德倫，兩人開始華爾滋般的抽象交往，然後戛然終結於一組城市日常風景。不好意思，這個，就是電影的全部情節。用通常的眼光看，這部電影簡直莫名其妙，甚至不像一部電影，但是，我們又確乎非常明確地受影片吸引，不光是因為亞蘭・德倫月光男神般的妖孽之美，也不光是莫妮卡身上既嚴肅又孩子氣的神秘繆思氣。

安東尼奧尼的影片構成像舞曲連綴，每一個段落都是愛情場景原型，我們熟悉舞步一樣熟悉他們，但這些有陳詞濫調之嫌的場景經過亞蘭和莫妮卡的再演繹，又突然之間面貌一新，如同穿上禮服的孩子，他們不再過著自己的人生，而承擔了一種儀式，結果是，這些結構鬆散的片段，雖然缺乏必要的連結，但是卻因為觀眾的記憶補白而變得自成一體，比如，當亞蘭・德倫扯壞了莫妮卡的衣服，影片並沒有進入床戲，導演反而暫時分隔了他們，但這些休止符並沒有中斷觀眾的情慾，我們把自己被延宕了的欲望饋贈給銀幕上欲說還休

的美人，這樣當他們終於擁抱在一起的時候，我們感受到一次懸念的滿足，當然隨之也湧起對未來的更大擔心。

這是安東尼奧尼的方法論，他的愛情力學以幾何學的方式呈現，銀幕上總會出現大量的幾何構圖，而這些圖案的受力點在觀眾這裡。這樣，當片尾出現整整七分鐘的空鏡頭時，我們簡直被安東尼奧尼壓垮。表面上，安東尼奧尼的空鏡頭和小津的空鏡頭有相似之處，一樣是風穿過樹葉，一樣是保姆推著嬰兒車，是公車拐過路口，但小津的空鏡頭是對觀眾情緒的一次安撫，安東尼奧尼不是。用羅蘭·巴特的話說，作為最典型的現代藝術家，安東尼奧尼的影片暗號是「警惕」、「脆弱」和「洞明」，他暫停了我們對意義的追尋，然後讓我們背負著愛的三角力既走不動也爽不了。簡言之，當我們試圖對亞蘭·德倫和莫妮卡的未來發展作出猜測時，安東尼奧尼用七分鐘的日常街景轉移了敘事，用不確定的風景連環畫取代了故事結尾，風穿過樹葉，轉瞬即逝是人生；公車開走又回來，也是人生。如何在日常變幻中進行生命的自我鑑定，是盈還

《慾海含羞花》（1962）

是蝕，本來可能是一景一念，但是安東尼奧尼用了整整七分半鐘。

七分半的長度毀滅我們，別人我不清楚，我最後的感覺是，亞蘭‧德倫和莫妮卡的短暫情史已然被這個七分半鐘終結，他們各自還會有未來羅曼史，但是這樣的風月相遇不會再有，影片中的情動時刻曾經如此迷人，雖然莫妮卡在電影中始終保持了連編導都不知道的神秘感，但是有那麼幾分鐘，我們確切無疑地知道，她愛亞蘭‧德倫，後者雖然可能是個登徒子，但是他沒有勾引她。他們如此自然地擁抱在一起，就像荒郊和野外的一次相遇，春水和秋月的一場纏綿。安東尼奧尼說：「正由於她或他的感觸既非純粹的浪漫，又非純粹的肉慾，所以他們的選擇也就既不是純粹人定，亦不是純粹無心。」最後七分半鐘的空鏡蒙太奇詮釋了安東尼奧尼的說法，莫妮卡的確有所選擇，但是「她並未覺察到她的選擇的意義」，如同結尾七分半的鏡頭交錯拼貼，我們看著亞蘭‧德倫和莫妮卡被他們往日經歷過的時光印痕替換：草坪、水缸、路上的馬車，公車上下來的男人，男人手裡的報紙，想起他們曾經彼此允諾，「明天老

地方見」、「後天見」、「後一天也見」、「今天晚上也是」，愛的荒涼感掠過心頭，但當時，我們並沒有意識到這正是我們自己所置身的世界，以及我們已有和會有的愛情。在這個意義上，「蝕」的結尾就是愛情真相生活本身，既是謎底，也是謎面。

N

North by Northwest，希區考克電影中最有涵義或沒有涵義的片名，《北西北》這部電影，按楚浮的說法，有點像希區考克「美國時期創作的總結，如同《國防大機密》是英國時期創作的總結」，這個說法也得到希區考克本人的認可。

片名「北西北」來自《哈姆雷特》中的臺詞，比喻難以把握的現實。很難複述影片的情節，男主卡萊·葛倫（Cary Grant）在電影拍到三分之一的時

候，還跑到希區考克那裡抱怨：「這是一部很糟糕的電影劇本，我壓根兒沒明白發生了什麼。」希區考克拍拍葛倫的肩膀，覺得這個電影對路了。希胖一向喜歡這樣虐他的美男，葛倫越苦惱，導演越爽。

電影大意是，美國國家安全部門為了反間諜，捏造了一個不存在的間諜卡普蘭。他們給卡普蘭訂了旅館房間，給卡普蘭制定了行程，還幫卡普蘭訂做了西裝，間諜組織卻陰差陽錯把葛倫扮演的廣告商羅傑誤認為卡普蘭，卡普蘭跟間諜組織解釋不清，也跟瞄上他的員警說不清，踏上了逃生之路。路上，和伊娃·瑪莉·桑特（Eva Marie Saint）扮演的雙面間諜伊芙從相愛相殺到同仇敵愾，如此，迎來影片最後高潮：逃命總統山。

男女主人翁命懸總統山的劇照常常被用作影片宣傳海報，既風景又政治的總統像在希區考克的鏡頭裡，呈現強烈的陌生性，山體上的巨大雕像在灰黑的天光裡，不再產生崇高感。羅傑在最後關頭，把即將被挾持上間諜飛機的伊芙救了下來，兩人一路狂奔，穿過樹林來到拉什莫爾山邊，羅傑說我們別無

選擇，只有爬下去。他們沿著傑弗遜的左側往下爬，來索命的打手李奧納多等兩人在他們一左一右往下爬，攝影機貼著山體拍攝，我們看到雕像的表面紋理，岩石的條紋，然後鏡頭拉遠，懸崖上的人就像螻蟻，用詹明信（Fredric Jameson）的說法，這個時刻的總統雕像，「彷彿某種終極的月面景觀，人類身體在上面只能爬行，暴露出最大的脆弱性」，不過，這個脆弱性，顯然是希區考克的一次性感饋贈，羅傑和伊芙攀掛在岩石上，男説：「如果我們過了這一關，就一起坐火車回紐約好嗎？」山風吹撫著伊芙的頭髮，她心情輕鬆：

「這是向我求愛嗎？」

「是求婚，親愛的。」

「你上兩次婚姻怎麼回事？」

「是我太太們要離的。」

「為什麼？」

「嫌和我生活太乏味吧。」

當然，希區考克為他的主人翁找到的絕佳的調情地點，總是絕佳的死亡地點，你諷刺我刺的海誓山盟馬上被追來的凶神惡煞打斷，而且，情形一度極為緊張，伊芙突然滑下山體，羅傑伸手拉住，一手攀住岩石，但是李奧納多也追過來了，羅傑仰望著李奧納多，絕望地向他發出「救命」呼籲，但是李奧納多冷冷地伸腳踩住羅傑的手，命懸一手之際，李奧納多突然倒地。我們知道，希區考克的槍肯定會打響，但他的快感和他要我們共鳴的快感都是，得把男女主人翁折磨夠了以後再鳴槍。

李奧納多倒下，一個排比鏡頭直接切換到火車上，上鋪的羅傑把金髮的伊芙拉上來，配合著音樂，接入一個火車進隧道鏡頭，一分鐘兩次高潮，希區考克做得最漂亮。當然，希區考克從來不會讓他的男女主人翁真正床戲，電影的色情來自抑制，水花四濺的鏡頭不符合他的懸疑法則，也是因此緣故吧，希區考克的懸疑電影也完全可以被解讀成關於婚姻的寓言，羅傑和伊芙從鍾情到欺騙到幻滅到真相到生死與共，電影結尾空間的大開大闔，從宇宙般的總統山切

入封閉的火車臥鋪，而且這個上鋪如此狹小，格蘭特在之前的一場火車戲中，因為劇情需要被關在收起的上鋪裡，差點悶死，但無論是大的公共空間，還是小的公共空間，都「不過是託詞」、「不過是隱喻」，都是表現羅傑和伊芙關係的場域。

從公共空間反轉出來的這種私性，在我看來，就是「北西北」的寓意所在：最美妙的愛情／懸疑必須在公共空間發生，用夢幻的方式「走私」空間，讓「存在的內部大出血」，讓「北西」出軌，最終，在「北西」中實現「北」。

D

Daibosatsu Pass，中譯《大菩薩嶺》，是日本通俗文學先驅中裡介山的作品，該小說曾在報上連載二十八年到四十二卷還未完，號稱「史上最長歷史小

說」。小說被很多次改編成電影，結尾最震撼的是岡本喜八的版本。

很奇怪，岡本喜八的《大菩薩嶺》（1966）在日本反響平平，我看了三本日本電影史，談到岡本喜八，最多在他的作品目錄中提一下《大菩薩嶺》，討論的都是他的《獨立愚連隊》（1959）、《肉彈》（1968）這類政治惡搞漫畫式作品，相反，既虛無又沉重的《大菩薩嶺》卻被佐藤忠男歸入「商業性時代劇」。插一句，因為佐藤對岡本喜八的這段評價，讓我對佐藤忠男好感度大大降低。

岡本喜八多麼漂亮地表現了黑暗、兇悍又令人著迷的一代劍魔機龍之助，這版《大菩薩嶺》才是日本的劍和酒，冰與火之歌。

機龍之助就像練了辟邪劍法，因為心邪，劍也邪了。他隨意殺人，猶如上天閃電，但是岡本喜八給了機龍之助一個《繡春刀》（2014）般的時代背景，幕末時代的黑暗，新選組內部的勾心鬥角，如此，機龍之助內心的能量狼奔虎突，似乎不過是悲觀時代的身體隱喻。仲代達史真是絕頂好演員，又帥又狠又

瘋又狂地表現了一個失去靈魂劍客的達魔亦達摩之路。

影片開頭，機龍之助路經大菩薩嶺，隨手殺了一個正在參拜地藏菩薩的苦行僧，讓苦行僧的孫女阿松變成了孤兒，而機龍之助劃破銀幕的一劍既劃開了他內心的濃霧，也直接破題進入陰鬱新選組以及灰色刺客浪人風起雲湧的時代。

機龍之助就是幕末時代的幽靈，他的劍術被定義為無聲之劍，他的靈魂也沒有聲響，但是他有撒旦一樣俊美的臉龐，來求他在比武中饒過自己丈夫的阿濱最後跟著他浪跡江湖，邪惡的劍術讓他秉具邪惡的魅力。電影三幕，到終幕，花開三朵，兩兩合線。阿松成了藝妓，和投身新選組的機龍之助在藝妓館中照面；被機龍之助比武殺死的文之丞，他的弟弟木兵馬劍術已成，等在藝妓館門口準備復仇；新選組內部分裂，一個頭目找機龍之助去殺另一派的頭目，而對方也已在藝妓館佈局要對機龍之助下手。

最後一場戲，機龍之助坐在四壁垂掛竹簾的房間裡，同處一室的是特別天

真特別美好的藝妓阿松，來暗殺機龍之助的劍客已經環伺左右，而機龍之助也因為阿松提到大菩薩嶺而感到過去的冤孽紛至杳來，不過，魔有魔道，深淵般的力量同樣會讓平庸的我們肅然起敬，機龍之助以神魔的勇氣展現了讓人血脈僨張的人擋殺人鬼擋殺鬼的頂級劍術。

紛湧而來的劍客，被砍倒的大樹似的倒在機龍之助的劍下，他自己也受了傷，而且慢慢失去視力，程小東徐克二十六年後拍《笑傲江湖II：東方不敗》，一定參看過機龍之助這最後的表演吧。一代劍魔，面對殺不光的對手，毫不示弱，殺人動作也幾近舞蹈，岡本喜八在封閉空間中使用的通禪鏡語對機龍之助的罪孽進行了救贖，因為機龍之助逐漸失明，所以他本人是純黑色，從他的視角看，圍攻他的人灰色帶霧，而且霧越來越重，黑色劈開灰霧，灰霧又圍上來，最後影片戛然終止在機龍之助揮劍動作上，佐藤勝的音樂響起，六十年代最屬害的配樂大師，六十年代最鋒利的銀幕劍客，六十年代最出色的導演，六十年代最牛逼的編劇，一起締造出一九六六年最精彩也最有爭議的結

尾，因為這個結尾，編導直接把另外兩條線索放棄了，等在藝妓館門口復仇的木兵馬不交代了嗎？還有阿松和木兵馬會有什麼結局？

但是仔細想想，還有什麼，比這樣的幽冥結尾更有衝擊力？編劇橋本忍設置了女性角色，但是沒有一點讓兒女情長篡奪江湖走向，相比之下，《繡春刀II》（2017）的女主人設多麼爛尾，岡本喜八最後一劍清場，說是懸念也不懸，它的寓意也因此更集中到標題「大菩薩嶺」，由魔入佛，恰如日本歌舞伎中的殺人。

直木三十五認為：「在世界戲劇中，僅憑殺人情節就能獨立形成戲劇的唯一歌舞伎，日本人對殺人、流血所抱有的特殊的興趣，至少是促使歌舞伎發達的一個原因。」直木的觀察非常有意思，日本人對殺人、流血的興趣我無法判斷，但是歌舞伎中的殺人，明明確確顯示出，日本文化中，死比生更隆重更優美，而武功高的殺掉武功低的，簡直有一種天經地義感，比如《大菩薩嶺》中段，木兵馬的師傅，三船敏郎扮演的日本劍術第一人，雪夜殺掉圍堵他

的一幫劍客，雪花飄飄，劍客落葉一樣飄零，三船敏郎不是殺他們，是剃度他們。這是歌舞伎中的殺人要義，也是《大菩薩嶺》結尾殺伐對題目的回應。

值得一提的是，在我尋找經典結尾的電影時，發現頭文字D的電影最多，因為D跟Death跟Dark都相關吧，《大菩薩嶺》則同時是對死亡和黑暗的一次超度。

I

Infernal Affairs 即《無間道》，二〇〇二年的這部電影開出了香港電影的新天地和新片種，至今十五年過去，還沒有警匪片超過這部。麥兆輝、莊文強聯手的劇本，後來被馬丁·史柯西斯買去重拍成《神鬼無間》（The Departed, 2006），還為老馬贏得兩個奧斯卡小金人，不過華語電影影迷普遍更喜歡劉偉強、麥兆輝版的《無間道》。

一九九一年，香港黑幫三合會老大韓琛派手下劉健明考入員警學校當臥底，同時，員警學校的優秀學員陳永仁也被黃警司派入黑幫臥底。十年過去，兩個優秀的臥底都踏入了核心圈。一次，陳永仁向黃警司透露，韓琛要進行一次毒品交易，可惜劉健明這邊發現了警局有臥底，同時通知了黑幫馬上終止交易。如此，清除內鬼，就成了員警和黑幫雙方的頭號大事，命運迥異又格式相同的劉健明和陳永仁如此進入了無間斷的痛苦。

《無間道》是對香港黃金時代的一次重溫，雖然三部《無間道》也喚不回黃金時代，但是《無間道》開出了警匪片新的表意符號和象徵空間，就像胡金銓之後，武俠電影需要一個龍門客棧，《無間道》之後，警界有了「無間地獄」，香港的天臺和極速下墜的電梯也成了一個秉具宿命感的所在。

電影結尾，劉健明應陳永仁之約來到碼頭天臺。劉健明請陳永仁放過他，他的確是發自己重新做人，但是陳永仁讓他去跟法官講，然後說了那句特別著名的臺詞：「對不起，我是員警。」陳永仁掏出手槍對準劉健明

的額頭，關鍵時刻，警局的另一個黑幫臥底林警官跑上天臺用槍指住陳永仁，如此三人成螳螂捕蟬之勢走向電梯，但是等電梯時，陳永仁犯了一個致命錯誤，他背對電梯，眼神壓住劉沒壓住林，電梯門打開，他被林一槍爆頭，直接倒地。

林警官一身輕鬆收起槍，對劉健明說，現在毒梟死了，希望以後可以跟著劉健明混。說完，他們兩個和陳永仁的屍身一起坐電梯下去，電影特別表現了深淵般的井繩把電梯往下送，然後我們再次聽到槍響。電梯門打開，劉健明舉著員警證一個人出來，他說：「我是員警。」電梯裡，兩側各躺了一具屍體，左邊林警官，右邊陳永仁。電影最後安慰性收攏：六個月後，陳永仁的員警身份被證實，終得以葬到黃警司墓旁。影片最後一個鏡頭回到十年前，教官指著被警校開除走出警校忍辱負重的陳永仁吼：「有沒有人想和他換，」劉健明心裡說：「我想和他換。」

這是《無間道》第一部的結尾，劉健明以為自己已經洗白自己，但第

二、三部還會繼續讓他在無間道裡承受痛苦，就像被子彈打中的陳永仁，一半身體倒在電梯裡，被電梯門不斷地擠壓又分開又擠壓，這是無間道，死後還有一個煉獄。

無間道系列給香港電影帶來新空間。劉健明對陳永仁說：「你們這些臥底有意思，老喜歡在天臺上碰面。」寬闊的天臺，一半畫幅是天空，陳永仁在天臺和黃警司見了很多面，黃警司也是在天臺被黑幫扔下去的，正、邪、亦正亦邪、不正不邪的都上天臺確認身份，他們的身影有時投射在鄰座建築玻璃上，有時疊映在遠方的海面上，以鏡像的方式，香港電影重新闡釋了身份焦慮和身份移動。當劉健明籲請陳永仁給他做好人的機會時，玻璃建築反射著香港最久長的兩大男神，這確實是一個考慮人心的時刻，網上很多人都同情劉健明，他多麼想成為一個好人，而且他多麼有條件成為一個好人，但是，當他的靈魂全面又急迫地渴望觸碰乾淨的水面時，他被反彈被改寫。因而本質上，《無間道》是香港進入新世紀的情感和政治寓言，員警也好，黑幫也好，當他們處於

電梯的中間狀態時，他們是清晰的安全的，而一旦程式啟動驗明正身時，他們反而面目模糊。

《無間道》以後，香港電影進入一個全面去二元論的美學時期，無論是麥莊的後續系列，還是銀河映射的新千年創作，都籠罩著更強烈的運動感，因為槍聲四起的時候，大家還能保留希望，一旦電梯停住，劉健明說著「我是員警」走出來，我們知道，他的內心是完全完全絕望的。

N

Nuovo Cinema Paradiso 是一九八八年的電影，我們譯成《新天堂樂園》，它是導演朱賽貝‧托納多雷（Giuseppe Tornatore）「時光三部曲」中的一部，另外兩部可能比這部更有名，《海上鋼琴師》（*La Leggenda del Pianista sull'Oceano*；1998）和《真愛伴我行》（*Malèna*；2000）幾乎是全球小資的青春鄉愁聖經，但

是《新天堂樂園》的結尾最著名。

回看義大利電影史，同樣是半自傳鄉愁散文電影，費里尼的《阿瑪珂德》比《新天堂樂園》高明一大截，而且托納多雷也自認是費里尼的粉絲，尤其在表現小鎮孩子上，費里尼簡直是握著托納多雷的手在執導筒。因此，儘管托納多雷被影迷膜拜為當代的「義大利上帝」，費里尼卻是上帝的上帝。不過，上帝的上帝，也會服氣《新天堂樂園》的最後三分鐘，這三分鐘拯救了這部電影，讓觀眾願意原諒它之前的拖遝和節奏不均。

二戰後期，西西里，天使小男孩多多總喜歡去廣場電影院找放映員艾費多，他迷戀電影迷戀放映機，沒有孩子的艾費多也自然成了沒有父親的多多的精神父親和人生導師。電影公映前，艾費多要先放一遍電影給牧師看，牧師看到接吻鏡頭，就搖鈴示意剪掉，這樣，放映間裡就掛了一串串剪下來的膠片。

多多想跟艾費多討這些零零碎碎的膠片，艾費多說，以後給你，我先幫你收著。

歲月流逝，多多長大，在一次放映室火宅後，他接替失明了的艾費多成了新天堂影院的放映員，也有了自己喜歡的姑娘艾蓮娜。生活顯得容易又甜蜜的時候，艾費多卻督促多多離開：「離開，幹出一番大事來！在這個地方待久了，你會覺得這裡是世界的中心。」

多多聽從了艾費多的話離開，「離開並且不許回來。」如此三十年。三十年後，他母親的一個電話把他召回，艾費多過世了。葬禮結束，艾費多的妻子給多多留了件禮物。

這件禮物讓這部電影留在電影史裡。艾費多留給多多一個膠片盒子，裡面是當年被剪掉的四十多場吻戲的連接，多多看得熱淚盈眶，我們跟著重返西西里的天堂影院。這三分鐘，可以用來做電影學院的入學試題，初級的，可以看出《淘金記》（The Goldrush；1925）、《大飯店》（Gand Hotel；1967）、《戰地春夢》（A Farewell to Arms；1932）、《風雲人物》（It's a Wonderful Life；1946）等；中級的，辨認一下《狂怒》（Fury；1936）、《不法之徒》（The Outlaw；1943）、

《上流社會》（Room at the Top；1959）、《戰國妖姬》（Senso；1954）《大地在波動》（La Terra Trem；1952）；高級的，可以蒙一下《底層生活》（Les Bas-Fonds；1936）、《粒粒皆辛苦》（Riso Amaro；1949）、《愚人晚宴》（La Cena Delle Beffe；1942）、《神秘騎士》（Il Cavaliere Misterioso；1948）等。三分鐘，托納多雷致敬了他的義大利他的電影導師他的光輝歲月，換句話說，這是托納多雷寫給電影的情書。

非導演剪輯版兩個多小時，托納多雷用天堂影院展現了西西里人的一生：小屁孩看著電影學抽菸，年輕人跟著銀幕一起高潮，看戲的男女坐到一起去了，女人一邊奶孩子一邊看電影，中年男在觀眾席上呼嚕甜睡，老頭在電影院的槍聲裡死去，直到天堂影院被一場大火吞噬。這樣，結尾三分鐘，膠片裡的女人不斷挑逗地看著男人，雖然這三分鐘男人不斷深情地吻住女人，膠片裡的女人不斷挑逗地看著男人，是時光荷爾蒙，電影舍利子，只是當觀眾終於跟男主一起可以直面這些濃縮丸時，大家發現，當年教人痛心扼腕的被剪場面，如今成了教人百感交集的青春

墓誌銘，追本溯源，電影就是對生活的模仿，就像觀眾席上的大叔，他要領先男女主人翁三秒鐘把臺詞全部說出來，搞得銀幕上的主人翁似乎跟著大叔在朗誦。有一場露天放映也是如此，銀幕放映《百劫英豪》（Ulysses；1954），銀幕主人翁在傾盆大雨中，觀眾也在傾盆大雨中，多多在雨中激吻戀人艾蓮娜，電影水乳交融生活，又亦步亦趨生活。

而在電影史的意義上，這個結尾，三十部電影四十多個鏡頭，更是濃縮了一部轉折時代的電影簡史。從無聲到有聲，從黑白到彩色，有西部片、歌舞片、警匪片，也有喜劇、悲劇、悲喜劇，有赫赫有名的好萊塢冒險巨片《羅賓漢歷險記》（The Adventures of Robin Hood；1938），也有名字已經不可考的義大利本土電影，這是電影業黃金時代的剪影，四十多場吻戲則意味深長地揭示了電影的本質：電影就是對內心生活的一場傾慕。也是因為這個原因吧，當後現代出場取消我們的內心生活後，電影失去戀人，就剩下動作。

G

Game of Thrones，《權力遊戲》（2011-2019）是這些年霸佔了最多人心的 G 字頭劇集，猶豫了很久，我把 *Godfather*（《教父 I》，1972），*Goddess*（《神女》，1934）這二大神都割愛了，因為《權力遊戲》展現了史觀。以第六季為例。

《權力遊戲》有人視為外國西遊，有人當做現代三國，尤其，在「第六季」結束後，權力的版圖上，就是三足鼎立的樣貌：雪諾狼家統帥的北境，鐵王座上瑟曦獅家足下的君臨王國，以及龍媽治下的龍石島方陣，但是《權力遊戲》跟以往的歷史劇和仙俠劇玄幻劇都不一樣。

《權力遊戲》開季，北境之主奈德一家登場。奈德本人，基本是三好君王的設置，人品好，武功好，家庭好，和當時鐵王座上的勞勃相比，他在各方面都顯得更配得上鐵王座，但是，這麼一個秉具劉備潛力的北境王，第一季沒

完就領了便當。之後，主角領便當成了家常便飯，而且，不知是有意還是無意，《權力遊戲》發展出了一個第九集定律，一季九集奈德被砍；二季九集黑水河戰役；三季九集最血腥，溫情脈脈的婚禮突然變色，少狼主一行加母親凱特琳都在「血色婚禮」歸天；四季九集長城保衛戰；五季九集魔龍焰舞，這些轟轟烈烈的倒數第二集，讓《權力遊戲》觀眾大呼小叫，深深覺得這才是歷史應該有的樣子，以往電視劇的主角光環都是編導給的蘋果光，「最高尚的」奈德也躲不開歷史的斷頭烈震盪，媚妍賢愚擁有一樣的生命值，歷史本該這樣劇烈震盪，媚妍賢愚擁有一樣的生命值，「最高尚的」奈德也躲不開歷史的斷頭臺。這是《權力遊戲》史觀的一面，也是讓《權力遊戲》粉絲鬼哭狼嚎又如癡如醉的歷史鐵面，在粉軟粉弱的當代影視劇中，《權力遊戲》以無比硬朗的劇情重建了螢幕血性和影視史詩。

不過，光有這一面，《權力遊戲》可能會淪為暴力遊戲，此劇至今不斷刷新評分，在我看來，是它在歷史變動的每一個瞬間，都重新對人物命運進行了索引，但是又絕不讓人覺得人物斷裂。比如一季一集結尾，詹姆和瑟曦在高塔

308

上亂倫，不小心被奈德小兒子布蘭看到，詹姆起身毫不猶豫把可愛至極的布蘭推下高塔。但是，詹姆殘酷的形象卻在後來無數的戰役和宮廷政變中被我們漸漸忽略，而他和瑟曦之間超綱越常的愛，慢慢也成了《權力遊戲》中最讓人理解的關係。同樣的，頭銜要唸半分鐘的龍母，在整個劇集中，她擁有最高的政治和革命理想，既解放了奴隸，還要打碎貴族的輪盤統治，如此偉大光明正確又美甲天下的女王，在第一季劇終，裸身從燒了一夜的大火中毫髮無傷地出來時，我們跟原來的叛軍一樣，立馬對她頂禮膜拜五體投地。但是，當她憑著三條龍的神威和烈焰，一路凱歌，直至輕而易舉地幹掉詹姆的大軍時，我們又時不時地心裡打鼓：靠道具拿天下，是不是說服力不夠？

如此，《權力遊戲》出場善惡分明的政治勢力，都會在劇集發展過程中以歷史真相的姿容不斷被重新評估，包括最高尚的奈德也會在布蘭的視野裡出現污點，而開場就嚇光人氣的瑟曦，卻也可能以一條道走到黑的決絕氣概，讓觀眾突然對她又敬又愛。來看第六季的結尾。

看到現在，第六季的結尾最奪人心。之前幾季，結尾也都既澎又湃，比如龍媽帶著小龍走出大火，比如小惡魔殺了情人又弒父，再比如雪諾殞命等，都各自精彩。但是第六季的結尾，卻是在六季九集的高峰劇集上再創新高，真正是峰巒疊嶂，劇集觀止。

六季開場雪諾復活，到第九集，歷史拉開疆場供梟雄馳騁，龍吐焰，馬踏雪，權力遊戲幾大玩家的面目和身世都浮出地表，但是，瘋狂又冷靜的瑟曦根本不屑於用你們的遊戲規則，面對她親手扶植起來又開始反對她審判她的極端原教旨主義「麻雀們」，她的方法更原始。

早晨，貝勒大教堂，大麻雀已把君臨城的貴族召集一堂，準備審判並收編君臨城的王族。紅堡裡，瑟曦也衣裝完畢，不過她好整以暇不急於走。隔壁，魔山擋住了小國王托曼不讓他出門。

貝勒大教堂裡，托曼過去的嫂子現在的妻子小玫瑰最先發覺事態不對，她卸下偽裝對大麻雀扔出一句「別提你他媽的宗教了」，準備招呼大家撤離，但

是來不及了。在這一集裡，編導一門心思幫瑟曦復仇幫瑟曦清剿她的政敵，貝勒大教堂地下的野火，已經在前面的劇集裡埋了很久，瑟曦對大麻雀，也忍了很久，終於，野火奔流，教堂爆炸，整個君臨城的上層建築，灰飛湮滅。瑟曦站在紅堡上，滿意又冷靜地看著不遠方濃煙滾滾，說實在，瑟曦做的所有這一切，都是瘋狂之惡，都應該讓人義憤填膺，但是，我和無數的觀眾一樣，都覺得被爽到了，這樣一鍋端，太像瑟曦作為。更重要的是，編導在之前的劇集裡，不僅幫她做足公仇私恨，而且，劇集之前之後平行展開的幾位女主，都和瑟曦有類似的情感結構。之前，龍媽為復國臥薪嚐膽終於千萬艘戰艦要下海開向維斯特洛；之後，艾莉亞為復血婚之仇也準備了整整三季，她聲色不動團滅佛雷家族，最後踏著佛雷家一廳堂的屍身離開。這些，都跟瑟曦熬過大麻雀漫長的羞辱，終於被野火釋放一樣令人心神激蕩。當年「Shame」過瑟曦的修女，被她原句奉還，三聲「Shame」，吐出瑟曦心頭惡氣。瑟曦女王惡事做盡，可是卻讓人越來越喜歡，就像艾莉亞的人性逐漸淡然，但我們對她湧起更

多愛慕，這是《權力遊戲》特別之處。看到「第六季」結尾，簡直有一種不虛此生的感受。

某種意義上，這個劇集不僅重新想像了一個活生生的世界，而且為這個世界重新製造了度量衡，重新定義了善和惡，或至少，《權力遊戲》悄悄修改了我們的史觀和倫理。如此，當瑟曦最後一個兒子托曼因為無法承受母親之惡選擇從紅塔跳下去時，很多觀眾打心眼裡覺得這個男孩配不上他的母親。這是《權力遊戲》的邪惡也是《權力遊戲》的豐饒，反正，這樣的邪惡和豐饒才配得上此劇的核心臺詞：凜冬將至。

這是凜冬將至，這是我們苦苦等待《權力遊戲》的原因，我們在這個劇集裡，一瞥生而為人的豪華，一瞥生命被揮霍時刻的盡興。每次，聽到《權力遊戲》主題曲，我就有一種活在文藝復興時代的錯覺，或者說，凜冬將至，本質上，其實是對生命最豐饒時刻的一次回眸，一次告別。如此，也就跟親愛的讀者告別了。E。N。D。I。N。G。再見。

該流的眼淚已經流過

奇士勞斯基（Krzysztof Kieslowski）的電影《十誡》（Dekalog；1988）之六是〈情誡〉，講一個十九歲的男孩一直偷窺對面公寓的女人，男孩愛上了女人，女人卻用愛的世故毀滅男孩，男孩割腕自殺，女人開始不安，開始審視自己的生活，開始用望遠鏡回望男孩。

這個故事有一個對稱的結構，你注視深淵，深淵回望你。這樣的彼此逼視，發生在很多文藝中，黑幫電影、黑色電影、警匪電影中尤其經常使用這個邏輯。影視劇看多了，有時候覺得，我和電影，也有點相愛相殺。從我開始寫影評，我每天最好的時間都被用來看電影電視劇，電影讓我重溫了人生的每

一個細節，把流過的眼淚重新流一遍，把笑過的事情再笑一遍，但是，也非常經常地，看完一個爛片，不僅覺得一個晚上荒蕪了，連帶著想起這些年看過的無窮盡爛片，它們黑洞般地吸走了我的時間，立馬有了被電影誤終身的慌亂。

不過，好像正是電影這種良莠不齊的豐富性才令人欲罷不能，每一次，我們賭徒般走到銀幕前，為它可能開出的一點或九點而雀躍。如果電影一直是爛的，我們一定早已厭倦，但如果電影一直是好的，我們也可能已經不興奮，電影最迷人的地方，似乎就在於它的不確定性。這本小書，也是用一種不確定的方式完成。它們最初是我在《收穫》雜誌上的專欄，每篇最後，我都會相當隨意地為下一次專欄開出一個完全沒有思考過的主題，然後在死期到來前完成它們。

這是我和電影的關係，既隨意又認真，有時候嚴肅緊張有時候放肆汪洋，但一直在一起。在影碟和錄影帶早就淡出的時代，我的書架上還到處是DVD和VCD，我已經有很多年沒有打開它們，但也不捨得丟棄它們，我看過它

們，它們也注視過我，它們既是我青春的深淵，也是我深淵的青春。現在，我把這深淵裡的很多故事交給你們，我的讀者，星辰大海，為了和你們相遇，我好歹看了半輩子電影。

感謝美瑤，感謝柏昌。常常會覺得很不安，自己的小文章讓這麼厲害的朋友花了這麼多時間，這年頭，誰都同時在忙三十六件事情，誰也不是三頭六臂，因此，希望《夜短夢長》出來後，大家都能好好睡上幾覺。不過，寫下 SLEEP，後來又用 THE BIG SLEEP 做了本書的英文名，我馬上又覺得自己不懷好意了，因為這是一部特別釐不清頭緒的耗神電影。但我非常喜歡這部黑色經典，一切都如此激情又含糊，一切又都如此清晰又黑暗。這是真正的電影質地，而我的寫作，有意無意地也想模仿這種質地。

要感謝的朋友數不勝數，借里爾克的詩句：想到大海的潮漲潮落萬千變化，同樣在你我的眼裡顯現，我就覺得再也不用多說一句謝謝。

文學森林 LF0111

夜短夢長

作者
毛尖

浙江寧波人。華東師範大學外語系學士、中文系碩士，香港科技大學人文學部博士，現為華東師範大學教授，上海作家協理事，上海電影評論學會副會長。近年來，研究涉及二十世紀中國文學和電影，世界電影和英美文學。近年來，注重研究當代中國影視和都市文化狀況，在上海、香港、臺北、新加坡等地均有專欄。著有《非常罪，非常美：毛尖電影筆記》、《當世界向右的時候》、《亂來》、《這些年》、《例外》、《有一隻老虎在浴室》、《我們不懂電影》、《遇見》、《一寸灰》等二十種。

封面設計　三人制創
責任編輯　陳柏昌
行銷企劃　詹修蘋、劉容娟
版權負責　陳柏昌
副總編輯　梁心愉
初版一刷　二〇一九年七月一日
定價　新臺幣三六〇元

ThinkingDom 新經典文化
發行人　葉美瑤
出版　新經典圖文傳播有限公司
地址　臺北市中正區重慶南路一段五七號十一樓之四
電話　02-2331-1830　傳真　02-2331-1831
讀者服務信箱　thinkingdomtw@gmail.com
粉絲專頁　http://www.facebook.com/thinkingdom/

總經銷　高寶書版集團
地址　臺北市內湖區洲子街八八號三樓
電話　02-2799-2788　傳真　02-2799-0909
海外總經銷　時報文化出版企業股份有限公司
地址　桃園縣龜山鄉萬壽路二段三五一號
電話　02-2306-6842　傳真　02-2304-9301

夜短夢長 / 毛尖著. -- 初版. -- 臺北市：新經典圖
文傳播, 2019.07
316面；13.5×19.5公分. --（文學森林；LF0111）
ISBN 978-986-97495-8-9（平裝）

1.電影 2.影評 3.文集

987.07　　　　　　　　　　108009815

內頁劇照：
p.28-29、p.66-67、p.88-89、p.122-123、p.144-145、p.240-p241、
p.274-275、p.286-287為達志影像，p.178-179為Getty Images。